K컬처 트렌드 2023

K컬처 트렌드 2023

초 판 1쇄 2023년 01월 10일

지은이 컬처코드연구소
펴낸이 류종렬

펴낸곳 미다스북스
총괄실장 명상완
책임편집 이다경
책임진행 김가영, 신은서, 임종익, 박유진

등록 2001년 3월 21일 제2001-000040호
주소 서울시 마포구 양화로 133 서교타워 711호
전화 02) 322-7802~3
팩스 02) 6007-1845
블로그 http://blog.naver.com/midasbooks
전자주소 midasbooks@hanmail.net
페이스북 https://www.facebook.com/midasbooks425
인스타그램 https://www.instagram/midasbooks

© 컬처코드연구소, 미다스북스 2023, *Printed in Korea*.

ISBN 979-11-6910-120-0 03600

값 18,500원

K컬처 트렌드

2023

영화,

드라마,

대중음악으로 보는

K컬처의

모든 것!

컬처코드연구소 지음

미다스북스

서문

　K콘텐츠, 한류, K컬처⋯ 이런 단어를 최근 몇 년간 무수히 많이 들어왔다. 거의 3년에 걸쳐 전 세계인을 우울에 빠뜨린 팬데믹 상황에서 K대중문화는 세계인을 달래주었다. 할리우드영화와 팝송이 전세계인의 공용어가 되어 젊은이들을 공통 관심사로 묶어내었듯이 21세기에는 한국 대중문화가 그간 미국 대중문화만이 해왔던 그 위치에 우뚝 섰다. 이 놀랍고도 경이로운 사건을 어떻게 해석해야 할지 허둥지둥한 가운데 많은 이들이 단편적으로 이 현상을 분석하고 즐기고 있다. 때로는 경탄을, 때로는 우려를, 때로는 반성을 하며 지켜보는 와중에 K컬처 신드롬은 지속되고 있다.

　K무비, K드라마, K팝, K스타가 중심이 되는 K컬처 동향을 분석하고 이후를 예측하는 작업이 필요했다. 우연히 날아든 소중한 기회를 꼭 잡고서 열심히 키워나가야 한다는 무언의 합의 아래, 각 분야의 전문가들이 모였다. 올해도 훨훨 날아오른 K컬치 현상을 진단하고 현재의 트렌드 방향을 정의하며 그 방향성이 2023년에는 어디를 향하고 어떻게 예측될지를 함께 논의하고자 느슨하게 시작하고 만남을 가졌다.

영화 분야에 이용철 영화평론가, 정민아 성결대 연극영화학부 교수, 김성훈 씨네21 기자가 만났고, 드라마 분야에는 이현경 영화평론가, 정민아 성결대 교수, 정명섭 소설가·드라마 작가, 고규대 이데일리 기자가 모였다. 대중음악 분야에는 조일동 한국학중앙연구원 문화예술학부 교수, 김영대 음악평론가, 고윤화 음악사회학연구자가 만나 2022년과 2023년에 대해 이야기를 나누었다.

지난 11월에 개최된 '컬처 트렌드 2023 콜로키움'에서 세 분야 전문가들은 2022년을 진단하는 의견을 개진하고 이를 모아 2023년을 전망해보았다. 콜로키움은 성결대학교 창의문화공작소의 지원 아래 진행되었고, 활발한 토론과 흥미진진한 전망들로 이루어진 행사의 콘텐츠를 일회성으로 흘려보내기가 아쉬워 미다스북스 출판사에서 출간을 제안하여 원고로 모아 책을 내게 되었다.

9명의 저자들은 내년에도 후년에도 K컬처, 한국 대중문화의 흐름을 예의주시하고 전문가다운 식견으로 미래를 전망해보고자 한다. 분석자들이 중심이 된 논의이지만 이 책은 현장의 창작자와 아티스트들, 그리고 K대중문화를 사랑하는 애호가들이 귀 기울일만한 이슈들로 가득하다. 왜 K영화, K드라마, K대중음악이 세계인의 언어가 되었는지, 글로벌 MZ 세대는 K컬처에서 무엇을 보고 있는지 예리하게 분석하고 자신감 있게 예측한다.

문화강국이라는 자부심을 지켜내기 위한 각계각층의 노력이 모아 만들어내는 K컬처 신드롬을 분석하되, K컬처에 대한 애정 가득한 근심과 객관적인 데이터를 바탕으로 앞날을 내다보고자 했다. 2023년이 걱정되

는 분야도 있고, 나날이 영향력이 커지고 더 대단한 일을 만들어낼 분야도 있는, 우울과 기대감이 교차하는 작업이었다. 애호가, 창작자, 분석자에게 이 책이 도움이 되길 희망하며, 매년 연말에 이루어질 'K컬처 트렌드' 진단과 전망에 많은 의견을 모아주시길 기대한다.

콜로키움을 기획하고 개최하며 책을 출간하기까지 많은 분들의 노력이 있었다. 성결대 창의문화공작소 소장 전윤경 교수, 김정웅 백석예술대 겸임교수, 김지현 조교, 홍승기 조교께 감사드린다. 선뜻 출간을 결정해주신 미다스북스의 류종렬 대표, 명상완 실장께 감사드린다.

컬처코드연구소는 『봉준호 코드』를 시작으로 『K컬처 트렌드 2023』을 후속작으로 내놓는다. 컬처코드연구소는 앞으로 한국 대중문화와 예술이라는 키워드로 채워진 재미있고 의미있는 책을 가지고 독자들과 만나려고 한다. 분석가로서 K컬처의 성장을 지켜보는 즐거움을 독자들과 함께 널리 나누고자 한다.

2022년 12월 저자 일동

목차

I. 영화 - 김성훈, 이용철, 정민아

II. 드라마 - 고규대, 이현경, 정명섭, 정민아

III. 대중음악 - 고윤화, 김영대, 조일동

I. 영화

김성훈

이용철

정민아

1.

시네마 천국의 역할 상실을
진단한다

봉준호의 영화 〈기생충〉(2019)이 미국 아카데미의 총 세 부문 — 작품, 감독, 각본 — 에서 수상하면서, 한국 영화에 새로운 변곡점이 되었다. 나아가 2019년에는 극장 관객 수가 역대 최다수를 보여줬다. OTT 플랫폼의 성장으로 극장의 관객 수가 저하되지 않을까 하는 우려의 목소리도 있었으나, 전년도 대비 천만 명이 더 늘어났다. OTT와 극장은 제로 싸움이 아님을 확인하게 된 것이다. 하지만 2020년 코로나라는 재난이 덮치며 참담한 관객 수 저하가 일어났다. 2019년에 극장을 찾은 전체 관객 수는 2억2,668만 명으로 전년 대비 4.8%가 증가했는데, 2020년의 극장 전체 관객 수는 5,952만 명으로 전년 대비 73.3%가 감소했다. 개봉이 연기되거나, 제작이 중단되거나, OTT 플랫폼으로 영화가 개봉하게 되었다. 관객

수로 치면 2004년 이후 최저층이며, 2021년은 한국 극장 산업이 20년 전으로 후퇴한 추이로 결산을 마쳤다. 그렇다면 2022년은 어떠했을까.

영화의 미디어 환경은 어떻게 변화하고 있는가

영화를 감상하는 것과 시청하는 것의 경계가 사라졌다. 팬데믹 이전에도 OTT 플랫폼이 있었지만, 코로나와 함께 OTT가 전면적으로 부상하며 영화를 감상하기가 편리하게 되었다. 코로나 이전에는 OTT와 극장이 동반 상승할 것이라고 모두가 예측했다. 그러나 현실은 반대로 Z세대의 관람 문화가 주류를 형성하며 예측과는 전혀 다른 결과를 낳았다. 스펙터클이 있고 규모가 크며 특수한 환경에서 보는 영화가 아니라면, 대부분은 집에서 영화를 편하게 시청하는 방향을 선택했다. 나아가 가성비를 따지기 시작해, 작은 드라마 혹은 가족 이야기를 굳이 극장에 가서 볼 필요가 있을까, 하는 의문을 제기했다.

Z세대가 주도하는 현재는 관람 문화에 있어 소유보다 경험이 더 중요한 시대다. 인스타그램이 요긴한 세대이기에 디지털 증거를 남기는 것이 중요하게 작용한다. 하지만 영화를 보러 극장에 가는 것은 특수한 경험에 해당하지 않는다. 뮤지엄이나 설치예술, 공연장의 수요가 늘어나는 이유가 여기에 있다. 영화를 보러 극장에 가는 행위는 오래된 미디어 형태로 받아들이는 추세라고 분석된다.

나아가 드라마와 영화의 경계가 사라지는 것처럼, OTT 혹은 극장에서 보는 것 사이의 큰 차별점을 인식하지 못하고 있다. 〈환승연애〉처럼 2시

간이 넘는 예능을 시청하며 시간을 소요해도 힘들어하지 않는데, 긴 러닝 타임의 영화를 보는 것에는 큰 부담을 느끼는 세태를 보여준다. 영화만의 독자성을 가지기가 어려워지고 있는 게 지금의 현실이라 생각한다. 2019년 10월에 1,500만 명의 관객이 극장에 갔는데, 2022년 10월에는 620만 명이 극장을 찾았다. 2.5배의 관객이 축소된 한국 극장가의 현실에서, 한국 영화의 미래가 결코 밝다고 전망하기 어려운 상황이다. (정민아)

도표 : 지난 5년간 극장 관객 수 - 영화관입장권통합전산망 참조, 2022년 12월20일 기준

연도	관객 수	매출액
2018년	216,385,269명	1,813,963,809,238원
2019년	226,678,777명	1,913,989,080,068원
2020년	59,523,967명	510,374,718,191원
2021년	60,531,087명	584,538,988,400원
2022년	105,655,289명	1,078,568,698,221원

주도적 영화들이 힘을 잃어버리다

2021년의 화두는 극장 산업 자체가 거의 몰락하는 지경에 이르렀다는 것이었다. 극장 산업을 운영하는 주체가 대기업임에도 불구하고 큰 위기를 겪어야 했다. 2022년 극장가는 일단 한숨은 돌렸다는 분위기다. 매출액이 예전 치에 가까워지기에는 아직 거리감이 있으나, 관람료를 평균

1.5배 인상하며 낙관적인 환경을 형성했다. 문제는 관객의 수가 좀처럼 늘어나지 않는 데 있다. 돌아와야 할 관객이 극장을 찾지 않는다는 것이다. 경제적으로 보면 스태그플레이션과 같은 현상이 일어나고 있다. 산업 내에서 제작비와 더불어 관람료가 계속 상승하지만, 관객이라는 경기 요소가 회복하지 못하는 상황이다. 올해 초에 코로나가 많이 잠잠해지자 관객이 다시 극장으로 돌아오지 않을까, 하고 예상했으나, 결과적으로 보면 영화를 늘 봐오던 핵심 관객들만이 돌아왔을 뿐이다.

〈블랙 아담〉

코로나라는 특수한 상황을 논외로 두고 관객들이 왜 극장에 돌아오지 않는지 이야기해보자면, 제일 큰 화근은 화두로 삼을 만한 영화가 사라졌다는 것이다. 할리우드산(産) 슈퍼히어로 장르 영화, 그리고 대규모 예산이 투입된 한국형 블록버스터는 그동안 한국 관객이 극장에 모이도록 이끈 큰 화젯거리였다. 특히 지난 10년간 세계를 뒤흔든 할리우드산 슈

퍼히어로 장르 영화는 일반 관객들이 SNS상에서, 혹은 여럿이 모이는 공간에서 서로의 의견을 주고받는 주요한 대상 중 하나였다. 하지만 올해 공개된 디즈니 마블, 그리고 워너브라더스 DC의 슈퍼히어로 영화 가운데 큰 위력을 발휘한 영화는 드물었다. 심지어 얼마 전 선보인 DC의 〈블랙 아담〉은 100만 명을 훨씬 밑도는 77만 명이라는 초라한 성적을 거두었다. 이러한 양상이 보여주듯이, 이제 슈퍼히어로 장르는 성장곡선의 정점을 지난 것으로 짐작된다. 다만, 이것이 코로나 상황이라는 열악한 환경 아래 찍은 영화의 문제점 때문인지는 좀 더 지켜봐야 할 것 같다.

〈범죄도시2〉

그렇다면 올해 한국 블록버스터는 어떠했는가. 상반기 중 〈범죄도시2〉가 1,200만 명이라는 기록적인 스코어를 돌파하면서 일시적으로나미 코로나의 그림자가 걷히는 듯했다. 그 바람에 한국 블록버스터의 이후 흥행에 대한 지나친 낙관을 점치면서, 메이저 배급사들이 그야말로 '무턱대

고' 대규모 한국 영화를 4주간 연속해서 개봉하는 사태를 낳았다. 그 과정이 매끄럽거나 결과가 좋았다면 사태라는 표현을 쓰지 않았겠으나, 소위 빅4로 불리던 한국형 블록버스터 － 〈외계+인 1부〉, 〈한산 : 용의 출현〉, 〈비상선언〉, 〈헌트〉가 줄줄이 경쟁에 뛰어들어 좋지 않은 성적을 거두었다. 시장의 규모를 감안했을 때 당연히 넷 중 두 편은 흥행이 저조할 것이 예상되었음에도 개봉을 강행한 것이 첫 번째 문제였다면, 두 번째 문제는 그런 상황에서 누구도 특별한 전략을 세우거나 추구하지 않았다는 데 있다. 〈범죄도시2〉의 성공만 믿고 밀고 나가기에는 너무나 안일했던 태도가 불러일으킨 참사였다.

〈한산 : 용의 출현〉

결과는 〈한산 : 용의 출현〉과 〈헌트〉만 손익 분기점을 넘기는 것으로 끝났다. 하지만 이 작품들은 단순히 손익 분기점을 넘기기 위해 제작된 영화들이 아닌, 여름 시즌의 주자로서 한해의 흥행을 책임지는 위치에

있는 영화들이었다. 그런 영화들이 손익 분기점을 넘기는 수준으로 시즌을 끝내거나, 아니면 손실을 입은 채 막을 내리면서 전체 산업에 어두운 기류를 형성했다. 이후의 개봉작들 사이에서도 제대로 된 전략은 찾아보기 힘들었다. 여름 시즌까지의 흥행으로 미뤄봤을 때 무거운 영화는 흥행이 어렵다고 판단해, 하반기에는 가볍게 즐길 수 있는 오락 영화로 관객을 모아보고자 했다. 〈공조2 : 인터내셔널〉, 〈육사오(6/45)〉, 〈정직한 후보 2〉 등이 그런 작품들이고, 몇몇 작품은 흥행에 성공했으나 전체적인 분위기 반전을 이끌지는 못했다. 지루한 비수기적 상황이 계속되었다는 말인데, 그러한 분위기를 잘 보여주는 작품이 〈자백〉과 〈인생은 아름다워〉다. 롯데에서 배급한 두 편의 경우 수십 일 동안 박스오피스의 수위에 올랐음에도 각각 70만 명, 110만 명의 관객 수를 겨우 넘겼다. 전략이 부재하고, 관객의 발걸음이 뜸해지면서 극장과 산업에 저성장 현상이 일어나게 되었다.

끝으로, 할리우드와 비교해 한국 영화 산업의 적극적이지 못한 태도도 나쁜 분위기에 일조한다고 생각한다. 할리우드는 장르 영화가 예전보다 못한 성적을 거두는 와중에도 끊임없이 신작이라는 카드를 선보인다. 코로나의 동면에서 깨어난 올해에는 그 움직임이 더욱더 활발했다. 그런데 한국의 메이저 배급사들은 2년째 눈치만 보며 거대 영화들의 카드를 찔끔찔끔 내밀기를 반복하는 중이다. 이러한 태도는 비겁하다는 인상을 준다. 창고에서 꺼낸 영화가 간헐적으로 극장에 걸리고, 아직도 창고에서 관객을 기다리는 거대 제작비의 영화가 적지 않다는 점은 향후의 전망마저 어둡게 만든다. 관객에게 영화의 생명은 신선함이라는 점에서, 극장

가에 새로운 바람을 불어넣을 수 있는 한국 영화의 부재 혹은 감소는 지적받아 마땅하다. (이용철)

관람료 인상, 과연 불편한 카드인가

극장 관객의 감소 원인 중 하나로 영화 관람료 상승이 있다. 코로나 이후, 멀티플렉스에서 영화 관람료를 올린 것은 올해가 처음이 아니다. CJ CGV, 롯데시네마. 메가박스 모두 2020년 10월부터 현재까지 멀티플렉스에서 순차적으로 관람료를 인상해왔다. 올해 영화 관람료 인상이 유달리 눈에 띄는 건, 평균 영화 관람료가 극장 산업에서 처음으로 1만 원을 돌파했다는 사실에서 비롯한다. 이 관람료가 비싸냐, 안 비싸냐를 논의하는 것을 떠나 많은 관객들이 영화 관람료가 비싸다고 인식하는 이유는 있는 것 같다. 사실 GDP 상위 20개국 평균 영화 관람료가 1만8천 원임을 감안하면 우리나라 영화 관람료는 결코 비싼 편은 아니지만, 코로나 이후 영화 관람료가 GDP 국가들의 평균 수치보다 높아진 상황이 일어난 탓이다. 수치상으로 보아, 캐나다가 지난 3년 동안 18.8%로 가장 많이 올렸고, 그 다음 순서가 14.3%를 상승시킨 우리나라다. 관객 입장에서는 짧은 시간에 체감상 영화 관람료가 갑자기 많이 올랐다는 인상을 받는 것이다.

멀티플렉스 입장에서는 2022년 극장 시장에 대해 복합적인 생각과 감정을 갖고 있을 것 같다. 지난 5월 〈범죄도시2〉가 천만 관객을 동원하면서, 볼만한 영화가 있으면 여전히 많은 사람들이 가격의 상승과 무관하

게 극장에 돈을 내고 영화를 보러 온다는 사실이 입증됐다. 긍정적인 바람을 타고 여름 시장이 분수령이 되어 코로나로 인한 경영난을 어느 정도 해소해줄 수 있을 것으로 예상되었으나, 결과적으로 올해 여름 극장가는 실패했다.

〈헌트〉

올해 여름 극장가는 모두 알다시피 〈외계+인 1부〉, 〈비상선언〉, 〈한산 : 용의 출현〉, 〈헌트〉까지 한국 영화 네 편이 한 주 간격으로 개봉했다. 제 살 깎아 먹기식의 출혈 경쟁을 감수한 탓에 활짝 웃은 영화는 단한 편도 없다. 결과론적인 얘기지만, 네 편 모두 순제작비가 200억 이상이 투입된 작품들이었기에, 최소 2주 간격으로 배급이 이루어졌으면 좋았겠다 싶었다. 그렇다고 해서 극장과 각 투자배급사가 이 사실을 인시하지 못했냐? 그것 또한 아니다. 특히 극장은 각 배급사가 최소 2주 간격으로 여유를 두고 배급하길 원했던 것으로 알고 있다. 하지만 그간 코

로나로 인해 개봉을 오랫동안 하지 못한 탓에 각 배급사 입장에선 마음이 급했고, 〈범죄도시2〉가 촉발한 극장 부활 바람을 기회로 생각했던 까닭에 한 주 간격으로 개봉이 이뤄지게 된 것이다. 결과적으로 모두 실패하게 되었다. 더군다나 젊은 관객들 사이에서 관람료 인상에 대한 부정적인 인식이 함께 더해지며, 예년처럼 중복 관람하는 경우는 드물었다고 본다. (김성훈)

2.

2022년의 영화와 영화 시장 : 기억되어야 할 것들

2021년 극장가는 기록적으로 한산했다. 그 와중에 한국 영화의 불황은 더욱 심각했다. 흥행 수위에 오른 10편의 영화 중 한국 영화는 단 두 편 〈싱크홀〉과 〈모가디슈〉만 포함되어 있다. 2022년 한국 영화의 성적은 어떠했는지 알아본다.

2022년 한국 영화 성적표

2022년 한국 영화의 박스오피스 성적에는 아쉬움이 크다. 코로나 이전만 하더라도 한국 극장가는 전통적으로 외화와 한국 영화가 절반씩 차지하는 시장이었다. 매해 어떤 재난과 변수가 발생하더라도 불변의 법칙

처럼, 지난 20년 넘는 동안 한국 극장 산업은 외화와 국내 작품이 각각 절반씩 차지하고 있었다. 2016년부터 2019년까지 멀티플렉스가 급증했고, 한국 영화들이 시장에서 좋은 반응을 얻으며 한국 관객 수는 4년 연속 연달아 2억 명을 돌파해왔다. 코로나가 터진 2020년부터 2021년까지 이 균형이 깨졌다. 팬데믹 상황 속에서도 외화는 지속적으로 배급을 해오면서 한국 극장가의 70, 80%를 차지했던 반면, 한국 영화는 배급사들이 개봉을 미루면서 그 균형이 깨진 것이다. 올해는 다시 규모 있는 한국 영화들이 차례로 개봉하면서 그 균형이 예전처럼 회복할 수 있다는 희망이 생겼었다. 그럼에도 여름 극장가의 실패는 아쉬움이 많이 남는 대목이다. (김성훈)

2022년 흥행 성적 탑 10 - 영화관입장권통합전산망 참조, 2022년 12월 20일 기준 (전체 영화)

순위	영화 제목	관객 수
1위	범죄도시2	12,693,322명
2위	탑건 : 매버릭	8,177,452명
3위	한산 : 용의 출현	7,264,572명
4위	공조2 : 인터내셔널	6,982,840명
5위	닥터 스트레인지 : 대혼돈의 멀티버스	5,884,595명
6위	헌트	4,352,406명

순위	영화 제목	관객 수
7위	아바타 : 물의 길	2,945,900명
8위	올빼미	2,921,520명
9위	쥬라기 월드 : 도미니언	2,837,410명
10위	마녀 Part 2. The Other One	2,806,501명

2022년 흥행 성적 탑 10 - 영화관입장권통합전산망 참조, 2022년 12월20일 기준 (한국 영화)

순위	영화 제목	관객 수
1위	범죄도시2	12,693,322명
2위	한산 : 용의 출현	7,264,572명
3위	공조2 : 인터내셔널	6,982,840명
4위	헌트	4,352,406명
5위	올빼미	2,921,520명
6위	마녀 Part 2. The Other One	2,806,501명
7위	비상선언	2,058,794명
8위	육사오(6/45)	1,980,773명
9위	헤어질 결심	1,892,252명
10위	외계+인 1부	1,538,507명

주목받은 2022년의 상업 영화는 무엇인가

그해를 대표하는 영화가 과연 무엇인지 고민했을 때, 내세울 만한 작품의 수가 별로 많지 않다는 게 근래 평단 사이에서 몇 년째 반복되는 고민거리다. 2022년은 그것을 재확인하는 해였으며, 특히 대중영화를 대표하는 상업 영화 진영에서 그런 현상이 두드러졌다. 신선도가 다소 떨어진다고 해도 메이저 배급사들이 준비한 올해 개봉작의 리스트 자체가 그리 나쁘지 않았다는 점을 감안하면, 이건 좀 이상한 일이다.

객관적으로 보아 평단의 지지를 골고루 받은 작품들은 딱 두 편으로, 박찬욱 감독의 〈헤어질 결심〉과 이정재 감독의 〈헌트〉다.

〈헤어질 결심〉은 세계적인 감독의 반열에 오른 박찬욱이 6년 만에 발표한 극장 개봉작이다. 그간 평단에서 그의 작품에 대해 양분되는 반응이 강했던 반면, 〈헤어질 결심〉은 예술적인 지지를 전폭적으로 받았다. 골수팬의 매니악한 성격이 강한 박찬욱의 영화 중에서 대중의 뇌리에 가장 오래 남을 작품으로 보인다.

이정재의 영화 〈헌트〉는 예상 밖의 발견이었다. 박찬욱의 영화가 예술성으로 주목받았다면, 〈헌트〉는 장르적인 재미와 깊이 있는 주제의식을 공히 평가받은 경우다. 역사적 소재에 허구를 가미한 드라마의 진지한 시선과 위용은 깜짝 놀랄 만한 것이었다.

〈비상선언〉

흥행 감독으로 알려진 감독들의 작품 중 성공한 예가 〈한산 : 용의 출현〉 정도에 그쳤는데, 그런 점에서 〈비상선언〉과 〈외계+인 1부〉의 실패는 성공만큼 흥미로운 관점을 요구한다. 한재림, 최동훈 감독이 그간 보여줬던 장르적 성격에서 다소 벗어나긴 했으나, 만듦새 자체로 보면 눈여겨볼 만한 여러 차별화된 시도가 있었던 게 사실이다. 그럼에도 제대로 된 평가를 받을 겨를도 없이 심각하게 묻혀버렸다. 대중이 받아들이기도 전에 극장에서 막을 내렸고, 평단의 사려 깊은 평가도 찾아보기 힘들었다. 그런 점에 대해, 영화적으로 혹은 산업적으로 한번 분석해볼 필요가 있다. 그 외의 상업 영화 중에서 특별히 언급할 만한 작품이 별로 없다는 것이, 몇 년째 진행 중인 한국 상업 영화의 비극이다. 혹자는 〈킹메이커〉, 〈이상한 나라의 수학자〉, 〈인생은 아름다워〉 같은 상업 영화를 언급할지 모르겠다. 그중에서 따로 평가할 가치를 찾을 수 있는 건, 연말에 등장하는 바람에 제대로 평가받지 못한 〈올빼미〉 정도라고 생각한다. (이용철)

[영화 전문지 『씨네21』 1386호에서 발표, 35명의 평론가와 기자 선정 2022년 한국 영화 10선]

순위	영화 제목
1위	헤어질 결심
2위	탑
3위	소설가의 영화
4위	같은 속옷을 입는 두 여자
5위	2차송환
6위	오마주
7위	성적표의 김민영
8위	헌트
9위	낮에는 덥고 밤에는 춥고
10위	수프와 이데올로기

[<헤어질 결심> 비평, 이용철, 『씨네21』 1364호, 2022년 7월]

어느 이상한 누아르의 세계

와이드스크린의 비율이 높을수록 사물의 왜곡이 일어난다. 〈타락천사〉(1995)처럼 굳이 극한의 렌즈를 사용하지 않더라도, 시네마스코프의 주변부가 휘어져 보이는 현상은 피하기 힘들다. 막스 오퓔스의 〈롤라 몽테〉(1955)는 화려한 샹들리에가 오른쪽과 왼쪽에서 내려오는 신으로 시작한다. 샹들리에를 붙들고 내려오는 선은 직선처럼 곧아서 화면의 양쪽을 깔끔하게 분할한다. 그러나 이렇게 정교하게 찍은 영화에서도 서커스 천막을 버티는 기둥의 상단부가 휘어져 보이는 건 막지 못했다. 밀로스 포먼의 〈래그타임〉(1981)은 아예 주변부를 왜곡하기로 결정한 경우다. 볼록렌즈로 바라본 양, 바깥쪽 기둥이 볼록하게 휘어진 것을 손대지 않았다. 주인공 얼굴을 변형한 것도 아니고 그냥 넘어가면 문제가 될 일은 아니다. 그런 이미지를 볼 때마다 신경이 쓰이고 불편한 건 내 성격 탓인지도 모른다. 그런데 따지고 보면 주변부 사물일수록 일부 왜곡이 일어나는 게 맞지 않나 싶다. 신은 내 눈을 둥근 형태로 빚었다. 눈을 흉내 낸 카메라 렌즈도 딱딱한 평면이 아니지 않나.

〈헤어질 결심〉

〈헤어질 결심〉은 총소리로 시작한다. 모호 영화사 로고가 없어지면, 두 형사가 사격 연습을 하고 있다. 서래의 첫 번째 남편 기도수가 산에서 떨어진 즈음부터 박찬욱은 이게 눈의 영화라고 말한다. 그 세계 속의 수많은 눈동자와 그것과 유사한 물체들이 무언가를 본다고 아우성을 쳐대는 영화다. 살인 현장에서 안약을 넣는 해준의 거대한 눈동자를 먼저 보게 된다. 이어 죽은 자의 눈동자를 보여줄 때는 더하다. 스크린을 꽉 채운 눈동자 위로 개미가 기어간다. 이어 죽은 자의 시선 위로 바위산과 인물들이 까마득히 멀리 보인다. 잠복근무를 즐기는 해준은 망원경으로 서래를 관찰하고, 볼록렌즈에 잡힌 실내 풍경의 주변부에는 암부 효과를 입혔다. 다음으로 현상수배범 홍산오가 죽으면서도 감지 못한 눈동자, 사대천왕의 부리부리한 눈, 부처의 가는 눈을 보았다. 웬일인지 죽은 생선의 눈동자가 해준 부부를 바라본다. 그래서 부부의 상은 흐릿하다. 서래의 두 번째 남편은 죽은 몸으로 그를 덮치는 대신 눈

을 떠 찡긋 바라본다. 그를 따라, 풀장을 채운 물에도 눈이 있다는 듯 핏빛 렌즈로 서래를 본다. 목격자 핸드폰에 붙은 렌즈도 둥근 면을 지녔을 것이다. 해준이 다시 눈동자 속으로 안약을 넣는다. 그는 서래에게 말했다. "나는 똑바로 보려고 노력해요" 시작부터 사격 연습을 하던 사람이?

〈헤어질 결심〉은 시네마스코프와 유사한 비율로 찍은 영화다. 처음 본 날, 나는 주변 이미지들이 왜곡돼 있다고 여겼다. 직업소개소 소장의 모니터가 스크린 하단을 지나치게 둥글게 차지한 게 각인된 탓일까. 그 외에 해준이 수배범과 맞닥뜨리는 두 번의 옥상 장면에서의 난간과, 경찰서 내 해준의 방 칸막이 윗면, 해준이 잠시 들른 휴게소의 내벽 등이 굽어 있었지만, 그건 루키노 비스콘티나 오퓔스도 못 해결한 자연스러운 현상이지, 박찬욱이 일부터 지구상 물체들의 왜곡된 표현을 나열할 이유는 못 된다. 그런데 스크린의 주변부를 너무 열심히 바라본 결과, 반대로 이 영화 내에 존재하는 수십 수백 개의 수직선과 수평선의 구덩이에 빠졌다. 단순히 벽이나 창 정도가 아니라, 직선으로 가득 찬 더미 아래에서 허우적대는 걸 깨달을 판이다. 화면 속에서 둥근 면이 도드라진 건 세면대 등에 불과하다. 선으로 구성된 세상에서 자유로우려면 어디로 가야 할까.

영화를 보다 이미지의 왜곡에 왜 그렇게 집착하는지 처음에는 알아차리지 못했다. 그건 〈헤어질 결심〉이 누아르여서다. 누아르는 말끔하게 보여주는 법이 없다. 범인이 눈물을 흘리더라도, 창에 흐르는 비를 눈 위로 겹쳐둔다. 골목으로 뛰어오는 남자를 직접 보여주기보다, 벽면 가득 사선으로 비스듬하게 누운 거대한 그림자가 움직이는 걸 뒤쫓는다. 누아르의 남자들은 리타

헤이워드를 정면으로 대할 눈이 없다. 〈길다〉(1946)에서 잠들었다 눈을 뜬 글렌 포드는 블라인드 너머로 헤이워드를 본다. 헤이워드 앞으로 다가가는 시선은 포드의 것이 아니다. 〈상하이에서 온 여인〉(1947)의 오슨 웰즈는 표현주의식의 왜곡된 공간을 지나 거울방에서 헤이워드와 마주한다. 팜므파탈은 수십 개의 거울마다 박힌 분열된 존재인가, 아니면 그는 왜곡된 세상을 상징하는 존재인가. 어쨌든 진짜 헤이워드가 어디 있는지 확인할 길은 하나밖에 없다. 거울을 향해 총을 쏴야 한다. 그런데 정작 해준이 총을 쏜 대상은, 자신의 거울이라 할 홍산오였다. 분열된 자는 서래가 아니라 해준인 건가.

〈헤어질 결심〉은 이상한 누아르다. 인물이나 세상을 왜곡해 보여주지 않는다. 팜프파탈과 해준 사이에 시선을 방해하는 어떤 가림막도 없다. 정훈희의 〈안개〉가 흘러나오지만, 적어도 그들이 산을 벗어나기 전까지 안개는 해준의 시야를 흐리지 않는다. '마음의 안개' 같은 유치한 표현을 끌어들이고 싶지는 않다. 〈헤어질 결심〉은 산에서 바다로 이동하는 남자와 여자의 이야기다. 바위산에 오른 해준은 아래쪽 세상을 바라보지만, 빌딩과 구조물로 채워진 땅 너머로 지평선을 바라보지는 못한다. 서래가 가족 소유로 판단하는 산에 올랐을 때도, 해준이 세상을 향해 시선을 돌리지만 보이는 것이라곤 불 켜진 건물들 외엔 없다. 지평선은 없다. 그 밤을 마지막으로 서래와 해준은 산을 벗어나 바다로 향한다. 바닷바위 위에서 서래가 손을 든 장면이 〈베니스에서의 죽음〉에 대한 농담이라고 생각했다. 소년의 손짓을 바라보다 죽어가는 아셴바흐가 몰랐던 진실, 박찬욱은 그 답이 '바다를 보라'라고 말한다. 단순히.

필립 글래스의 오페라 〈해변의 아인슈타인〉은 2013년에 재공연되었다. 그 중 유명한 영상물인 파리 샤틀레 극장 실황을 보았다. 의미를 파악하기 어렵고 정신만 복잡해지는 이 오페라에서 내가 좋아하는 부분은, 흰빛 막대가 누워 있다 서서히 직각으로 일어설 때다. 단순하나 여전히 난해한 상. 이 글의 내용으로 치자면, 그 막대는 누운 것인가, 선 것인가. 수평선인가, 아니면 수직선인가. 오페라에서 해변에 앉은 아인슈타인은 없다. 그는 귀퉁이에 등장해 바이올린을 연주하고 사라진다. 제목대로 나는 아인슈타인이 해변에 앉은 모습을 상상했다. 원자폭탄 개발에 기여한 아인슈타인은 평화주의자인가, 반대로 본인도 모르는 사이에 폭력의 역사에 동조한 악당인가. 여기에 답하는 것은 수직선과 수평선 사이에서 선택하는 것과 다를 바 없다. 0과 1 중에 선택하는 것은 디지털 시대의 질문이기에, 해변의 아인슈타인은 답할 마음이 없을 것이다. 인간이 주물럭거려 만든 것 중에 완전한 수직선이나 수평선은 있을 수 없다. 꼿꼿한 서래라고 해서 다르진 않다. 그것은 이론상으로만 가능하다. 수직선과 수평선으로 구분되는 세계에서 바다로 이동하면 다른 세상의 진실과 대면하게 된다. 직선으로 보였던 땅이 기실 굽은 것임을 바다는 증명해 보인다. 바다는 0과 1 사이에 수많은 수가 존재한다고 말한다. 〈해변의 아인슈타인〉은 여러 숫자를 발음해 들려주는 오페라다. 글래스처럼, 박찬욱은 디지털이 등장하기 훨씬 전에 필름으로 영화를 시작했던 사람이다.

〈헤어질 결심〉

위대한 누아르 〈키스 미 데들리〉(1955)에서도 주인공은 해변가 집에 도착한다. 그러나 〈키스 미 데들리〉는 미스터리의 답을 끝내 말하지 않는 작품이다. 스크린 밖으로 떠나는 주인공 눈앞엔 온통 검은 바다뿐이다. 〈헤어질 결심〉에서도 선명한 바다는 보기 힘들다. 그나마 밝은 바다가 등장하는 신은, 핸드폰이 발견된 직후 해준이 바위 절벽 위에 섰을 때인데, 박찬욱은 절벽 주변으로 시선을 차단한다. 해안선은 비밀처럼 시선 안에 들어오지 않는다. 결말부에서 서래와 해준이 바다에 도착한다, 아직 밤이 바다로 내려오기 전이다. 먼저 서래가 바다 앞에 선다. 그런데 그 바다에서 행동하지 않고, 기묘한 바위들이 모인 해안으로 이동한다. 해준도 바위 군상을 지나 바다에 도착하지만, 이미 시간은 만조를 향할 때다. 바위 군상은 스즈키 세이준의 〈지고이네르바이젠〉(1980)에 등장하는 바위 문을 닮았다. 바위산 아래로 난 구멍을 오가는 인물들은 흡사 죽음과 삶 사이를 넘나드는 듯하다. 죽음의 산 – 거대한 바위

산을 내려온 서래와 해준도 다르지 않다. 인간에게 유일한 경계가 있다면 그건 삶과 죽음이다. 사는 사람이 있으면 죽는 사람도 생겨야 한다.

영화의 엔딩에 와서도 박찬욱은 선명한 해안선을 보여주지 않는다. 보여주지 않겠다는 의지라기보다, 한 명은 보았고 한 명은 보지 못한 것이 안개에 싸인 희뿌연 해안선으로 표현될 따름이다. 아무리 내 눈이 붙들고 싶어해도 지는 해 아래 해안선의 생명은 곧 끝난다. 〈헤어질 결심〉의 엔딩은 질문의 행위가 아니다. 서래는 서구 누아르에 등장하는 건조한 팜프파탈과 사뭇 다르다. 중국에서 넘어온 사람이라고 해서 디아오 이난의 누아르에 나오는 매서운 팜므파탈과도 닮은 건 아니다. 겉과 안이 다 우아한 존재는 아니었으나 그는 사랑 앞에 단호하다. 물론 반대의 답을 꺼내는 것도 가능하지만 영화의 엔딩은 양자택일을 요구하는 게 아니다. 이건 누가 누구를 사랑한 것에 관한 이야기이며, 누군가가 누군가를 의심했던 이야기다. 거기에 질문이 필요하지 않은 건, 그것보다 더 중요한 게 있어서다. 바다 앞에서 하나의 진실만을 고집하면 안 된다.

끝 무렵, 카메라가 하늘 쪽을 향하다 크게 아래쪽으로 움직인다. 서래로부터, 해준을 바라보는 관객의 시선으로 이동하는 모양새다. 진실의 스펙트럼은 그렇게 넓다면 넓다. 결국엔 하나의 진실로 수렴될지라도 수많은 이미지의 잔상들이 각기 다른 진실의 빛에 의미를 부여한다. 〈헤어질 결심〉은 그 의미들 사이로 길을 비추며 미묘하게 안내한다. 안내받은 길 가운데 제일 좋아하는 건 서래와 해준이 산사를 찾았을 때다. 〈밀회〉를 언급했다는 박찬욱은 행복한 순간을 노엘 카워드에게서 빌려온다. 카워드가 오리지널 희곡에 붙인

제목은 〈멈춰선 존재〉다. 하지만 산사의 정서를 느끼노라면 카워드의 제목은 〈조용한 삶〉처럼 느껴진다. 가슴을 졸여야 할 관계의 이야기에 〈멈춰선 존재〉와 〈조용한 삶〉이라니, 그러니까 대가들이다. 처음 보았을 때 나는 서래의 격정에 잠을 못 이루었다. 그의 죽음은 〈흐트러지다〉(1964)와 〈사랑한다면 이들처럼〉(1990) 사이 어디쯤일까 궁금했다. 두 번째로 보고 극장을 나서던 날에도 내 눈은 눈물을 흘리고 있었지만, 나는 조용한 삶 속으로 걸어가기로 했다. 전형적인 구식 구도를 가져와 완전히 다른 방식으로 만든 누아르 〈헤어질 결심〉은, 마찬가지로 전혀 다른 색깔의 진실 앞으로 나를 데려간 거다.

어느 촌부, 인간의 길을 택하다

얼마 전 월드컵 기간 중에 언론에서 '할많하않'이란 문구를 접했다. '상대방과 대화가 통하지 않을 때' 쓰는 말이라고 한다. 내가 보기엔 그것보다 '두려울 때'가 더 적합하지 않을까 싶다. 왕조가 끝나고 일제강점기를 겪고 다시 군사정부를 통과하면서 사실을 말한다는 것의 두려움을 처절하게 느꼈을 터, 공포감은 터진 입을 막는 막대한 힘을 발휘한다. 왕조 사극이 부쩍 더 스릴러 장르와 결합하는 것의 바탕에는 그런 이유가 있다. 혁명이 부재했던 한국의 옛 역사에서 왕은 벌할 수 있는 존재가 아니다. 〈올빼미〉에도 그런 대사가 나온다. "왕을 갈아치울 수도 없고" 잘못을 저지른 왕이 악한 마음을 먹으면 도무지 대적할 방법이 없다. 현 대통령제의 문제를 거론할 때마다 '제왕적 권력'이라는 말이 거론되는 것도 그래서다. 괴상한 짓거리에 능한 현직 대통령을 막을 수가 없다. 버럭대며 안 하겠다고, 혹은 하겠다고 마음먹으면 그걸로 끝이다. 그럴 때 상상하지 못했던 일이 벌어진다, 는 상상. 〈올빼미〉는 그런 영화다.

〈올빼미〉

〈올빼미〉는 사실 이상한 사극이다. 인조 후기라는 역사적 배경을 끌어왔지만, 그 시대의 핵심적인 역사적 소재를 주제로 삼지 않았다는 점에서 그러하다. 무슨 말인고 하니, 〈올빼미〉는 2017년에 나온 〈남한산성〉의 시대적 배경에서 8년쯤 지난 즈음의 이야기다. 병자호란 이후 청에 볼모로 잡혀갔던 소현세자가 돌아오는 시점에서 영화는 시작한다. 명과 청, 그리고 조선의 관계는 여전히 논쟁적인 시기를 겪는 중이다. 병자호란으로 수모를 당했던 인조는 명 쪽으로 기울어져 있는 반면, 조정의 실세인 영의정 최대감은 청나라를 섬기자는 쪽이다.

〈남한산성〉에서 보았던 척화와 화친의 알력이 여전하다는 말인데, 〈올빼미〉는 그런 시대가 화근이 되어 벌어진 사건을 끌고 오면서도 전혀 다른 주제를 전하는 작품이다. 권력 투쟁이나 당파 싸움은 인간의 이야기의 뒷 그림 이상

이 아니다. 흡사 거시적인 이데올로기의 대립은 개인의 역사에서 어떤 의미를 지니느냐, 고 질문하는 듯하다. 그 질문이 사극의 주요 인물로 등장하는 권력층에서 제기되었다면 공허하다고 할 수 있지만, 이 영화의 주인공이 신분상으로 별 볼 일 없는 촌부(村夫)라는 점에서 영화의 주제는 옳다.

신분제가 엄연한 시대에 하위 계급의 인물을 주인공으로 다룬 사극이 흔해졌다. 그가 역사의 동인(動因)인 양, 정치적으로 올바르게 보이려는 일종의 의무감 같은 것도 한몫한다. 그러나 결국은 양념처럼 처리되는 경우가 허다하다. 사극에서 평범한 신분의 주인공을 내세울 때는 분명한 이유가 있어야 한다. 쓸데없는 이야기를 하자고 역사에서 지워진 존재를 구태여 끄집어낸다면 그건 인물에게 무례를 범하는 일이다. 〈남한산성〉에는 네 명의 중요한 인물이 나온다. 여기서 중요하다는 표현은 내 의견이 아니라, 영화의 크레디트 순서가 인물의 중요도를 매겨놓았기에 하는 말이다. 이조판서 최명길, 예조판서 김상헌, 인조, 대장장이 서날쇠. 날쇠 또한 실존 인물에 근거했다고 하는데, 극중 임금의 격서를 전달하는 등의 역할을 수행한다. 김판서에게 격서를 받으며 그는 "제가 이 일을 하는 건 주상 전하를 위해서가 아닙니다. 전하와 사대부들이 청을 섬기든 명을 섬기든 저와는 상관이 없는 일입니다. 저 같은 놈들이야 그저 봄에 씨를 뿌리고 가을에 거두어 겨울을 배곯지 않고 날 수 있는 세상을 꿈꿀 뿐입니다."라고 말한다. 시대상을 반영한 그럴듯한 대사로 들리지만, 날쇠란 인물의 매력은 최명길, 김상헌에 비해 터없이 떨어진다. 시대상을 재확인하는 인물이 굳이 필요한 이유는 없다. 그 역할은 그가 아닌 누가 맡아도 다를 바 없다. 영화는 심지어 그의 모습으로 끝맺지만, 여타의

사극들이 보여주는 이런 류의 배치는 '민중을 중심으로 놓는 척하는 가증스러운 태도의 방증일 뿐이다. 〈남한산성〉은 수심에 찬 두 실존 인물 – 명길과 상헌의 얼굴로 기억된다. 당연하다는 듯이 날쇠는 잊힌다. 그 이유는, 임금 앞에서 자신의 소신을 거짓 없이 말하는 인물이 두 판서밖에 없어서다. 날쇠가 죽음을 넘나들고 온갖 고생을 해봤자 두 판서의 거룩한 목소리 앞에서 아무것도 아니다. 〈올빼미〉는 거꾸로다. 이 영화에서 기억되는 것은, 그리고 기억되어야 하는 것은 밤하늘의 별을 바라보는 평범한 남자의 얼굴과 눈동자이다. 심지어 그의 눈은 태어날 때부터 기능을 거의 상실한 신체 부위다. 주맹증을 일일이 설명하는 게 구차해 소경이라고 소개하는 그는 담담한 표정의 남자다. 세속의 욕망을 지웠다가 본다는 것의 가치를 깨닫게 되는 그의 이름은 천경수다.

〈올빼미〉

침술사의 능력을 인정받아 궁궐에 들어간 그는 끔찍한 비밀을 목격하는 바람에 쫓기는 신세가 된다. 미칠 노릇은, 그를 쫓는 인물이 인조라는 왕이라는 거다. 그래도 일단 살아는 봐야겠기에 그는 탈출을 감행한다. 영화에서 그는 두 번의 탈출을 시도해야 하는데, 영화적 재미는 단연코 첫 번째 탈출에 있으나 감동은 두 번째의 것에서 나온다. 첫 번째 탈출은 자신의 목숨을 부지하기 위한 것이다. 삶의 욕망은 인간으로서 당연한 것이니, 탈출의 과정에서 벌어지는 것들은 관객의 조바심을 불러일으킨다. 마침내 그가 첫 탈출에 성공하는 지점에서 영화는 다시 그가 발길을 돌리도록 만든다. 큰 한숨이 나오는 순간인데, 거기에서 천경수라는 인물은 주인공으로서, 한 인간으로서 존엄성을 스스로 득한다. 조선시대의 사극에 등장하는 대다수 인물의 내면은 욕망으로 이글거린다. 〈올빼미〉는 인조라는 왕을, 권력 유지를 향해 맹목적으로 행동하는 초라한 행색의 남자로 그렸다. 권력에 굶주린 조정의 신하와 왕족들은 말할 것도 없다. 그 사이에서 천경수는 유일하게 인간의 가치와 신념, 그것 하나를 위해 죽음의 소굴로 뛰어드는 인물로 남는다.

주맹증인 그는 빛이 곧 어둠인 남자다. 클라이맥스에서 그가 인간의 생존이라는 가치, 즉 삶의 빛을 구하고자 자신에게 암흑의 세계인 빛 앞으로 나선다. 빛과 어둠의 대비를 통해 인간을 깨우치는 그 소중한 장면에 별다른 멋을 부리지 않는 영화가 야속할 정도다. 그런데 그게 맞다. 영웅이 된 촌부에게 과한 장식은 어울리지 않는 법이다. 강렬한 빛 아래에서 천경수의 존재는 더욱 초라해지지만, 그는 "나는 보았습니다. 나는 분명히 보았습니다"라고 7번 외친다. 앞서 왕은 그를 보고 "소경이면 소경답

게 눈 감고 살아라"고 말했다. 그러나 그가 이미 본 것을 어찌하란 말인가. 사실을 분명히 아는데 어찌하란 말인가. "나는 보았습니다"는 보았다는 뜻이 아니라, 내가 본 것을 이렇게 또렷하고 진실하게 말한다는 의미다. 시간이 흐르고 마침내, 숨이 꺼져가는 왕의 눈앞에 대고 천경수는 "무엇이 보이십니까?"라고 묻는다. 아무리 권세를 휘두르던 왕이라고 한들 숨이 끊기는 순간에는 어떤 말도 할 수 없다. 살아 있는 동안에는 할 말을 하고 살아야 한다. 그래서일까, 〈올빼미〉는 현실의 은유처럼 보인다. 하긴 왜 안 그렇겠나, 한심한 인간이 저렇게 왕처럼 앉아 있으니 말이다.

2022년의 독립 영화, 예술 영화를 되돌아보면

2020년, 〈찬실이는 복도 많지〉, 〈남매의 여름밤〉, 〈69세〉 같은 여성 감독의 영화가 부상하면서 독립영화의 트렌드와 자산을 쌓을 즈음에, 팬데믹이 겹치는 상황이 벌어졌다. 그런 악조건 아래에서도 한국 독립영화들은 여전히 해외에서 큰 주목을 받거나 영화제에서 수상도 하며 이슈 파이팅을 했다. 2022년의 주목해야 할 독립영화들로는 〈성적표의 김민영〉, 〈같은 속옷을 입는 두 여자〉, 〈모어〉, 〈아치의 노래, 정태춘〉, 〈성덕〉, 〈수프와 이데올로기〉가 있다. 〈같은 속옷을 입는 두 여자〉는 부산국제영화제에서 5관왕을 하고 해외에서 큰 각광을 받았으나 아쉽게도 관객 수가 3천 명에 불과했다. 〈아치의 노래, 정태춘〉 혹은 〈모어〉처럼 언더그라운드 문화에서 네임드 있는 인물을 조명한 작품이 아닌 이상, 멀티플렉스에서 독립영화를 찾기가 쉽지 않았다. 스펙터클 혹은 재미를 충족시키는 영화가 아니면 극장에서 성공하기가 힘든 현실이 되어버린 상황에서 독립 예술 영화는 침체기를 맞이하고 있다. 큰 주류영화들이 성장하기 위해서는 독립 예술 영화들이 탄탄하게 자리를 잡아야 하는데, 독립 예술 영화관이 침체하고 예술 영화 시장이 확장되지 않고 있다.

〈같은 속옷을 입는 두 여자〉

〈아치의 노래, 정태춘〉

 지금의 현실은 스탠더드나 메가 트렌드가 없는 마이크로 트렌드의 시대다. 하나하나의 작은 트렌드들이 부상하다 금방 사라지고 또 다른 트렌드가 형성된다. 남들 모두가 하는 스탠더드형을 따라가지 않고 자기만의 덕후 생활을 하는 삶 속에서 작은 영화들이 여전히 명맥을 유지하고

있다. 마이크로 트렌드를 찾는 젊은 관객들과 인스타그램에 업로드할 수 있는 이벤트성이 합쳐지면서, 팬데믹 이후로 오히려 지방 군소 영화제들이 생겨났고, 마이크로 영화관들이 판을 이어갔다. 50석 규모의 작은 극장에서 다양한 영화 큐레이팅을 통해 지속적으로 드나드는 관객을 모으고, 커뮤니티 시네마를 넓히며, 인문학과 결합하여 영화를 하나의 이벤트로 기획한다. 독립영화들이 마이크로 트렌드를 찾는 관객들을 위한 충분한 재미와 이벤트, 창의성의 기초가 된다. 하지만 이 부분들이 수익으로 회수되어 독립적인 자본순환으로 이어지지 않는 건 큰 문제다.

〈헤어질 결심〉도 180만 관객 동원으로 기대에 훨씬 못 미치는 성적을 냈다. CGV 아트하우스나 롯데시네마 아르떼관처럼 멀티플렉스의 독립예술 영화관도 있지만, 극장에 올리지 못하는 작품의 수가 훨씬 많다. 독립영화가 OTT로 활로를 찾을 수 있으나, OTT 플랫폼은 양날의 검이 되어 독립영화의 길을 여는 동시에, 극장가의 독립영화 상영을 멈추게 만들었다. 독립영화는 활로를 찾은듯하다 다시 침체되어버린 안타까운 상황이다. 학생 영화와 영화진흥위원회의 제작지원을 받은 작품들만 살아남지 않았나 싶다. 〈우리들〉, 〈벌새〉, 〈메기〉 등이 형성해놓은 독립영화 시장 환경을 유지하지 못하는 실정이다. 그러나 독립영화제에 관객은 많이 든다. 이것을 일반 상영으로 확산시키는 순환고리를 만들어내는 것이 필요하다. 극장은 문화 이벤트에 대해 고민하면서 복합문화공간을 구축하도록 노력해야 한다.

나아가 영화과 학생들이 미디어 다변화에 적응하지 못하는 부분도 있기에 공적 지원이 중요한 시기라 생각하며, 극장에서 공교육을 할 수 있

는 발상의 전환이 필요하다. 영진위의 공적 지원이 제작만큼 배급과 상영에도 정책적인 전환과 함께 더 확대되어야 한다고 본다. 아울러 영화제의 역할이 더 중요해지고 있다. 영화제가 독립 예술 영화 쇼케이스가 아니라 실질적으로 상영 수익을 올릴 수 있는 공간으로 변화했다. (정민아)

3.

2022년을 대표할 감독과 배우는 누구인가

감독의 이름, 이름들

한국 영화의 새로운 르네상스와 20년에 걸친 영광스러운 행보에는 여러 감독의 이름이 함께한다. 1960년대의 유명 감독들 외에, 관객들에게 지난 20년만큼 감독들의 이름이 불리고 사랑받았던 때는 없었을 것이다. 윤제균 감독, 최동훈 감독부터 홍상수 감독, 고 김기덕 감독까지 양극단에 있는 10여 명의 감독들이 국내는 물론 대외적으로 영화계를 이끌며, 대중에게 감독의 이름을 보고 극장을 찾아가도록 만들었다. 그런데 지난 3년을 되돌아보면 어떤 변화가 보인다. 예를 들어, 올해 가장 성공한 두 편의 영화 〈범죄도시2〉와 〈공조2 : 인터내셔널〉을 연출한 감독의 이름

은 대중에게 별로 호명되지 않았다. 게다가 두 영화의 경우 전작이 성공했음에도 같은 감독이 이어 연출하지 않았다. 특정한 감독의 이름이 흥행과 별로 상관없다는 제작사의 판단 아래 벌어진 일이다.

소위 유명 감독 가운데 올해 가장 많이 거론되었을 이름은 박찬욱과 김한민일 텐데, 그들도 속사정을 보면 그리 밝은 것만은 아니다. 박찬욱은 대중들의 사랑을 받는 감독의 자리에 앉은 것처럼 보이지만, 〈헤어질 결심〉은 손익 분기점을 간신히 넘긴 수준의 흥행을 기록했을 따름이다. 김한민의 〈한산 : 용의 출현〉도 손익 분기점을 넘기긴 했지만, 이 영화의 관객 수 720만 명은 그의 전작이면서 한국 박스오피스 1위 영화인 〈명량〉의 관객 수와 비교해 1,040만 명 줄어든 숫자에 불과하다. 감독의 위기는, 상대적으로 적은 자본이 요구되는 영역에서도 마찬가지다. 홍상수는 그간 자립하는 예술 영화 감독으로서 세계의 작가들로부터 부러움을 샀던 인물이다. 1만 명 이상의 관객이 동원되면, 그것으로 제작비를 충당하는 방식으로 영화를 만들어왔던 것. 그러나 근래 들어서는 그의 영화를 찾는 관객의 수조차 급감했다. 1만 명에서 5천 명 아래로 떨어지는 경우도 있었고, 신작 〈탑〉은 개봉 후 한달을 지나 간신히 5천 명의 관객 수를 채웠다. 물론 그의 예술가적 의연함은 변함이 없겠으나, 이런 숫자로는 그의 영화적 외양이 점점 더 빈곤해질 수밖에 없다.

영화판을 지키는 감독들이 외로워 보이는 데는, 그동안 영화판에서 성공을 거둔 많은 감독들이 방송용 프로그램으로 자리를 옮겨 간 때문이기도 하다. 윤종빈, 연상호를 비롯한 대다수 감독의 이름을 스크린과 떨어진 영역에서 찾아야 하는 상황이다. 이러한 상황이 단기간 내에 변할 확

률은 거의 없다. 산업이 변화한 결과이기 때문에, 그러한 현실을 뒤집을 만한 요인이 형성되지 않으면 현재 상황이 앞으로 더 가속될 것이다. (이용철)

올해를 빛낸 스타들

올해 한국 영화 산업의 주요한 특징 중 하나를 뽑자면, 앞서 거론된 것처럼 많은 감독들이 OTT로 넘어가며 시청자들을 안방에서 만나고 있다는 사실이다. 이러한 움직임과 변화는 어쩔 수가 없는 것 같다. 그런 상황 아래, 여전히 스크린을 고집하고 있고 박찬욱 감독과 같은 작가와 작업하는 동시에 김한민 감독처럼 많은 관객을 동원하는 대중적인 감독과도 함께하는 박해일 씨를 올해의 배우로 언급하고 싶다. (김성훈)

고 강수연 배우를 다시 한번 언급해보고 싶다. 올해 갑자기 세상을 떠났는데, 한국 영화계에 깊은 잔상을 남긴 배우다. 최초로 메이저 영화제에서 수상했던 배우였고, 80, 90년대에는 여성들이 가장 닮고 싶어 하는 여배우였다. 더불어 마동석 배우도 주목해야 한다. 대단한 연기나 캐릭터의 다양성을 보여주는 건 아니지만, 그만이 가지고 있는 캐릭터가 매우 강하며, 많은 사람에게 호감형의 대리만족 카타르시스를 전달할 수 있는 배우다. 세계적으로도 개성파 배우로서 전무후무한 매력을 뽐내는 배우가 아닌가 싶은데, 〈범죄도시2〉는 마동석의 주먹 한방에 팬데믹이 물러가고 다시 일상으로 돌아가는 듯한 통쾌함을 선사했다. 마동석표 영

화를 질리지 않고 새롭게 만들 영리한 전략을 만들어가면 좋겠다.

손석구 〈범죄도시2〉

이정재 〈헌트〉

　손석구 배우와 탕웨이 배우도 공히 주목할 만하다. 탕웨이는 영화 〈헤
어질 결심〉에서 깊은 인상을 남겼는데, 한국 영화가 외국인 배우를 소

중한 자산으로 끌어안고 시너지 효과를 만들어낸 케이스이다. 손석구는 TV와 OTT, 영화를 넘나들며 다채로운 자신만의 입지를 만들어내 2022 년을 손석구 신드롬의 해로 기억되게 했다. 배우로서 중요하게 존재감을 과시하던 중 올해에는 감독으로도 활동한 이정재도 손꼽아야 한다고 생각한다. 반면, 기존에 한국 영화를 든든하게 받쳐주던 이병헌, 전도연, 송강호, 강동원, 소지섭, 김태리 같은 배우들이 영향력을 많이 상실한 해였다. 또한 영화판에 새로운 신인 배우들이 사라졌다. 드라마가 글로벌한 경쟁력을 갖고 있기에, 드라마를 포기하고 영화에 출연한다는 것이 위험 요소가 된 결과라 하겠다. (정민아)

['액션 배우 장혁'이라는 특이한 사례]

2022년 7월, 한국 영화 한 편이 미국 박스오피스 20위 권에 진입했다. 미국 내 500여 개 관에서 선보여 최고 순위 14위까지 올랐지만, 한국 내에서 이 작품을 제대로 다룬 보도는 드물었다. 주연을 맡은 배우의 전작은 넷플릭스에서 공개돼 해외 평단의 지지를 얻어냈으며, 미국 2차 판권 시장에서 큰 성과를 올렸다. 해외 액션 장르 팬들의 지지를 받는 이 배우가 미국 필름 마켓에서 사랑받는 인물이라는 말까지 들린다. 그런데 이 배우는 한국 내에서 TV 드라마의 주연으로 인정받았을 뿐, 영화 배우로 제대로 평가받은 적이 없는 인물이다. 누구일까? 바로 장혁이다! 요즘 해외에서 인기 있는 한국 연예인이 워낙 많은 까닭에, 장혁이 해외에서 누리는 존재감은 오히려 국내에서 과소 평가되는 것 같다. 그런 상황에서 장혁의 전작 〈검객〉부터 신작 〈더 킬러: 죽어도 되는 아이〉의 액션에 일찌감치, 그리고 남다르게 주목한 한국 평자의 글이 눈에 띈다. 액션 배우로서의 장혁, 장혁의 액션 영화에 대한 섬세한 분석과 정보가 깃든 글을 필자에게 요청해 실을 수 있게 됐다.

〈더 킬러: 죽어도 되는 아이〉 리뷰 _ 영화평론가 이학후, 〈오마이뉴스〉 2022년 7월 8일.

은퇴 후 재테크에 성공하여 화려한 고급 주택에서 편안하고 풍족한 생활을 즐기던 전직 킬러 의강(장혁). 어느 날 그는 아내와 함께 여행을 떠나는 지인

의 딸 여고생 윤지(이서영)를 3주 동안 돌봐주게 된다. 그러나 친구들의 꾐에 빠진 윤지가 성매매 조직에 납치되는 사건이 벌어지자 의강은 평온한 일상을 깨트린 그들을 무자비하게 응징하기 시작한다. 영화 〈더 킬러 : 죽어도 되는 아이〉는 은퇴 생활을 즐기던 전직 킬러가 자신을 건드린 자들을 끝까지 쫓아 응징한다는 내용을 다룬다. 분명 리암 니슨의 〈테이큰〉(2008), 원빈의 〈아저씨〉(2010), 키아누 리브스의 〈존 윅〉(2017)을 떠올릴 분이 많을 것이다.

〈더 킬러 : 죽어도 되는 아이〉는 동명의 웹소설을 원작으로 삼고 있지만, 기본적인 설정이나 전개는 강한 중년 남성의 복수 영화들의 영향 아래 있다. 〈검객〉(2020)과 〈최면〉(2021)을 만든 바 있는 최재훈 감독 역시 〈더 킬러 : 죽어도 되는 아이〉의 연출 제안을 받고 웹소설을 읽었더니 "〈아저씨〉나 〈테이큰〉과 결이 같았다"라고 기억한다. 그는 원작과 영화의 차별점을 "철저히 오락적으로, 개연성보다는 조금 더 유쾌하게 만들고자 노력했다"라고 설명한다. 주연을 맡은 장혁 배우는 원작은 "액션적인 부분보다는 둘(의강과 윤지)의 케미를 위주로 한 작품"이나 영화는 "퍼포먼스를 보여주기 위한 구성안에서 드라마적인 요소를 넣은 작품"이라 부연한다.

〈더 킬러 : 죽어도 되는 아이〉

〈더 킬러 : 죽어도 되는 아이〉는 퍼포먼스에 방점을 찍은 영화답게 다채로운 액션 연출을 선보인다. 부둣가, 호텔, 초호화리조트, 엘리베이터, 복도 등 다양한 공간에서 타격감 강한 맨몸 액션을 비롯해 총을 쏘거나 칼과 도끼를 이용해 강렬한 액션을 펼친다. 스마트폰, 부러진 책상다리, 소주병, 문 등 주위 지형지물을 활용해 싸우는 모습에선 성룡의 액션이 떠오른다. 영화는 이런 액션의 합을 짧은 단위의 컷이 아닌, 주로 긴 호흡의 롱테이크로 보여주고 특수효과 사용을 최소화한 아날로그적 연출을 써서 관객이 '진짜' 액션의 재미를 느끼게끔 해준다. 다만, 액션 장면에 사용된 음악이 너무 형편없어 몰입을 떨어뜨린 점은 아쉬움으로 남는다. 진짜 액션은 평소 무술과 복싱으로 철저히 신체를 관리했던 배우 장혁이 있었기에 가능했다. 영화 〈화산고〉(2001), 〈검객〉(2020), 〈강릉〉(2021), 드라마 〈추노〉(2010), 〈아이리스 2〉(2013), 〈보이스〉(2017) 등 시대극부터 현대극, 무협부터 누아르까지 다양한 장르의 액션 연기

를 보여주었던 장혁은 〈더 킬러 : 죽어도 되는 아이〉에서 주연 배우뿐만 아니라 기획과 액션 디자인까지 활동 영역을 넓혔다. 그는 의강이 "목표 지향적인 캐릭터"라며 "목표에 도달하기 위해 신속하게 다음 단계로 넘어가는 막힘 없는 액션을 그리고자 했다"라고 액션 스타일에 대해 밝힌다.

배우 장혁은 〈더 킬러 : 죽어도 되는 아이〉의 기획자로서 시나리오 선정부터 색감, 캐릭터 개발 모두 참여했다며 킬러 의강이 성매매 조직을 응징할 때 라테를 가지고 다니는 캐릭터로 만든 게 자기 아이디어였다고 소개한다. 그의 행보는 제작자로 이름을 올리고 출연하는 작품의 기획, 시나리오 작업을 진행하는 콘텐츠 창작 집단 '팀고릴라'를 이끄는 배우 마동석을 연상케 한다.

앞으로도 계속해서 기획에 참여하며 연대감을 느끼는 작품과 배우를 발굴하고 싶다는 장혁을 보며 향후 액션에 특화한 파워풀한 마동석 캐릭터와 스피디한 장혁 캐릭터가 함께 나오는 영화도 재미있겠단 생각이 들었다.

〈검객〉

〈더 킬러 : 죽어도 되는 아이〉는 이야기만 놓고 보면 낙제점에 가깝다. 극 중 '죽어도 되는 아이'의 설정도 이상하거니와 총기 구입이나 윤지를 지명한 베일에 싸인 고객은 실소를 자아낸다. 가끔 던지는 유머도 썰렁하고 카메오로 등장하는 배우 차태현과 배우 손현주도 어울리지 않는 캐릭터와 대사로 어색함만 가득하다. 아이돌 공원 소녀 출신 이서영의 연기력은 배우라고 말하기 민망한 수준이다. 배우 장혁과 최재훈 감독이 이전에 호흡을 맞추었던 〈검객〉은 뻔한 서사, 인상적인 액션이란 평가를 받은 바 있다. "폼도 연기가 받침이 되어야(이용철 평론가)"라 평가할 정도로 연기력은 안 좋았지만, 액션만큼은 "검술 액션만큼은 조선 최고(배동미 기자)"라고 호평받았다. 흥행 성적은 19만 명으로 저조했다. 코로나19로 인해 극장가가 심하게 위축되었던 시기(2020년 9월)임을 감안해도 실망스러운 성적표다.

액션에 강점을 가진 〈검객〉은 미국에 'The Swordman'으로 소개되어 2차 판권 시장에서 대박을 터트린 걸로 알려진다. IMDB를 보면 평점이 6.8로 장르물론 높은 편이다. 그 결과 〈검객〉의 현대판인 〈더 킬러 : 죽어도 되는 아이〉가 나올 수 있었다. 지난 6월 20일 미국 로스앤젤레스에서 프리미어 시사회를 진행했을 정도로 〈더 킬러 : 죽어도 되는 아이〉의 현지 반응은 뜨겁다. 제작사에 따르면 이미 유럽과 아시아 주요 국가를 포함한 해외 48개국에 선판매가 확정되었으며 7월에 우리나라와 미국에서 동시 개봉한다는 소식이다. 배우 장혁은 〈더 킬러 : 죽어도 되는 아이〉팀과 함께 작품을 또 만들고 싶다는 바람을 피력했던데 과연 최종 성적이 어떨지 궁금하다. 〈검객〉과 비슷한 성적만 거

둔다면 향후 장혁표 액션 영화는 계속 나오리라 예상한다. 물론 그의 신체 능력만 따라준다면 말이다.

문화로서의 영화, 영화 문화에 대해

영화제는 안녕한가

영화관이 위기를 겪는 사이, 영화제의 역할이 더 중요해졌다. 2020년, 2021년에 온라인 중심으로 진행되었던 영화제들이 올해는 거의 다 정상화를 맞았다. 부산, 전주, 부천, 제천, 서울 여성, 울주, 서울 독립 등 규모가 큰 영화제가 성공하고, 군소영화제는 여행 이벤트와 결합하면서 관객을 많이 끌어모았다. 무주 산골, 프라이드, 부산 단편, 대구 단편 등은 여전히 잘 하고 있다. 영진위의 영화제 지원금, 지자체의 지원과 협력이 지속되어서 가능한 일이다. 팬데믹 이후 몇몇 지역 영화제가 정치와 맞물리면서 지원을 중단한 일련의 사태가 문제이긴 하지만. 정상화된 영

화제에게 2022년은 매우 중요한 해다. 부산은 위상 면에서 여타 영화제들을 압도하는 한 해가 된 것 같다. 〈아바타2〉 제작진이 오고, 셀럽을 활용한 다양한 행사 및 칸, 베를린, 베니스 등의 화제작을 끌어모아 국내외적으로 관객을 모으는 데 성공했다. 아시아 최고의 영화제라는 타이틀은 당연하고, 아시아권에서 부산과 경쟁할 영화제는 일본, 중국, 홍콩 어디에도 당분간 없을 것이다. 부산의 성공을 기준점으로 삼는 지역 영화제가 오히려 어려움에 봉착한 것 같은 느낌이다.

 아울러 팬데믹 이후 영화제의 전망에 대해 이야기하고자 한다. 온라인은 영화제의 대안이 될 수 없음이 지난 2년간의 경험으로 확인되었다. 특히 영화제가 독립예술영화의 수익성을 위한 독자적 플랫폼인 것으로 여겨졌지만 실질적인 도움이 되고 있는지 모르겠다. 온라인은 상영 중심이 아니라 여타 이벤트 중심으로 공존해야 할 것이다. 예를 들어 관객과의 대화, 학술 대회 같은 이벤트, 혹은 비즈니스 미팅 같은 산업 프로그램. 팬데믹 시기에 학교 무용론이 떠오르다가 오히려 대면 중심 학교 교육의 중요성이 확인된 것과 비슷하다. 영화제의 존폐에 대한 많은 논의가 이어지면서 영화제는 지역민들의 지지를 받을 수 있는 행사 프로그램을 적극적으로 개발할 필요성을 인지하게 되었다. 부산과 전주가 커뮤니티 시네마를 활용하여 지역 밀착 프로그램에 공을 들이는 것은 그런 이유이다. 부산의 커뮤니티 비프, 전주의 골목 상영, 제천의 찾아가는 동네극장 같은 사례를 참조해볼 필요가 있다. 자금을 지원하는 지자체가 시민 프로그램을 요구하는 것은 당연한 일이다. 한국에 국제영화제가 시작된 지 벌써 25년이 지났고, 영화상영이 관객 중심 소비문화로 바뀌어가고 있듯

이, 영화제 또한 관객 참여자 중심 프로그램을 강화하는 방향으로 나아가는 것은 불황의 활로를 찾는 긍정적인 신호이다.

영화제가 독립 예술 영화를 위한 상영 플랫폼의 기능을 더 강화해야 할 것이다. 앞서 OTT 시대와 함께 오히려 길을 잃어버린 독립 예술 영화에 있어 영화제는 어쩌면 믿을 수 있는 유일한 안식처가 되어버렸다. 영화제용 영화라는 오명이 있을지언정, 영화제는 상업 영화가 아니라 독립 예술 영화 상영과 지원의 대안 공간으로서의 기능을 수행해야 한다. 영화제가 자체적으로 독립영화를 제작 지원하고, 이를 상영하고 배급하는 선순환 경제를 안정화하여 독립 예술 영화와 영화제가 상호 공존하는 생존전략이 당분간은 바람직할 것 같다. 무주산골영화제의 조지훈 프로그래머가 한 코멘트에 공감한다. "영화제는 잘 알려지지 않은 영화를 보기 위해 어디선가 조용히 와서 한적한 상영관에 앉아 끝까지 영화를 봐준 몇몇 관객에 의해 지탱되어왔다. 그들은 항상 영화에 새로운 생명을 불어넣어주었다." (정민아)

영화제 존속에 대한 고민

우려는 예상대로였다. 정권이 바뀌자마자 지자체 몇몇이 전임자의 문화 정책을 문제 삼으면서 영화제가 도마에 올랐다. 시작은 4회 만에 중단된 강릉국제영화제였다. 2022년 7월 김홍규 강릉시장이 당선되자마자 김동호 이사장에게 영화제를 폐지할 것을 일방적으로 통보했다. 강릉과 마찬가지로 역시 4회째를 맞은 평창국제평화영화제도 비슷한 처지가

되었다. "예산 지원 대부분을 차지하는 지자체의 현실적인 문제로 영화제를 더이상 유지할 수 없다"는 게 그 이유였다. 김진태 강원도지사와 김홍규 강릉시장은 영화제를 지원하던 예산을 출산장려정책과 청년예술인 지원 정책 등에 투입하겠다고 계획을 밝혔다. 이제 겨우 지역에서 자리를 잡아가던 두 영화제의 이사회는 당분간 법인을 유지하며 활로를 모색하겠다는 의지를 내비쳤다.

9월에는 부천시의회에서 부천국제판타스틱영화제를 겨냥한 발언이 나왔다. 양정숙 부천 시의원은 "영화제에 대한 지역 주민의 외면, 지역 상권의 참여 연계 미흡, 관외 유입 관객의 부천지역 내 소비 부진 등"을 이유로 영화제 예산에 대한 특별감사를 요청했다. 그러면서 부천시장에게 영화제를 폐지하거나 격년제 개최로 전환할 용의가 있는지 질의하기도 했다. 울산시 또한 2021년 새로 개최한 울산국제영화제를 폐지하는 동시에 기존의 울주세계산악영화제와 통합시켰고, 충청북도는 충북무예액션영화제에 대한 지원을 중단했으며, 고창군은 제5회 고창농촌영화제 개최를 열흘 앞둔 상황에서 지원을 축소하겠다고 통보했다.

최근에는 전주국제영화제 이사장인 우범기 전주시장이 배우 정준호를 민성욱 부집행위원장과 함께 공동 집행위원장으로 선임하면서 논란이 일고 있다. 배우 정준호 임명을 반대했던 방은진 감독, 배우 권해효, 한승룡 감독 등 영화인 이사 3명은 이사회 직후 항의하는 차원에서 사퇴 의사를 표명했다. 이밖에도 부실 회계로 논란이 된 제천국제음악영화제 사무국은 집행위원장과 사무국장을 해임하고, 대규모 예산 삭감 사태를 맞았다. 2022년 한해 중에서 6월부터 12월까지 불과 6개월 만에 한꺼번에

벌어진 일이다.

연달아 벌어지는 사태에 대해 국내의 국제영화제 집행부가 지난 9월 말 '영화제 지원 축소 및 폐지에 따른 영화인 간담회'를 마련해 대책 마련을 고심했다. 이 자리에 참석한 영화제 집행부 관계자들은 "지자체가 영화제 측과 상의 없이 일방적으로 폐지하거나 예산을 삭감하고 있다"고 강하게 비판했다. 선거 때마다 지자체의 입김에 따라 휘둘릴 수밖에 없는 영화제의 태생적 한계에 대해서도 공감했다. 물론 지자체 입장에선 코로나가 장기화되면서 지역 주민들을 위해 투입해야 할 예산에 대해 부담스러워하는 부분을 모르는 건 아니나, 정권에 따라 부침을 겪을 수밖에 없는 영화제에 대한 책임감도 좀 더 요구되어야 할 것이다. 무엇보다 '지원하되 간섭하지 않는다'는 문화 정책의 기본 모토에 대한 책임감이 그 어느 때보다 절실하다. (김성훈)

시네마테크는 어디로 가는가

시네마테크에 대해서는 여러 문제가 산적해 있으나, 당장 시급한 화두는 자본과 자립, 공공성의 문제가 될 전망이다. 서울아트시네마가 들어갈 예정이었으며, 10년 가까이 논의되고 추진되어오던 건물의 외양은 현재 거의 갖춰진 상태라고 전해진다. 하지만 운영 주체와 운영 방안을 놓고 여러 이견이 존재한다고 한다. 운영 예산을 누가 얼마나 어떻게 지원할 것인가, 그리고 운영 주체는 누가 될 것인가를 두고 의견이 좁혀지지 않는 모양이다. 정상적이라면 그런 것들이 어느 정도 정해진 뒤에 사업

이 진행되어야 마땅하겠으나, 현재의 상황을 짐작하건대 서울시가 원래의 방향을 틀지 않았나 싶다. 더욱이 시가, 시네마테크에 대한 전문성을 갖추지 않은 고문단으로부터 의견을 듣는 것도 문제를 낳는 요인이다. 오랜 시간에 걸쳐 준비되어온 시네마테크의 향방이 또 다시 난항을 겪는 현실이 안타까울 뿐이다. (이용철)

과거에 사로잡힌 여자들과 미래를 두려워하는 남자들
- 한국영화는 지금 무엇을 이야기하고 있는가?

1. 포스트 아포칼립스의 공기

공교롭게도 지난 1년 동안 본 영화들 중 '생존'과 '생존방식'에 관해 생각하게 만든 〈소리도 없이〉, 〈살아있다〉 두 편 모두 유아인이 출연했다. 그러고 보니 최근 몇 년 동안 해석의 영역을 가장 멀리까지 열어 놓았다고 느낀 〈버닝〉, 〈소리도 없이〉도 유아인 주연작이다. 유아인의 작품 선택에는 어떤 방향성이 있는 것 같다. 친숙한 방식으로 스토리텔링을 해주는 〈살아있다〉나 좀 어려운 영화 〈버닝〉과 〈소리도 없이〉까지 유아인이 최근 선택한 세 편의 영화는 이 시대의 삶에 대해 보여준다. 삶의 의미, 시대정신 이런 걸 알려주는 게 아니라 본능적으로 살아남을 수 있는 행위와 살아남을 수 없는 행위 사이의 경계를 일깨워준다.

칼 드레이어 감독의 〈분노의 날〉(1943)에는 마녀로 몰려 화형을 당하는 중년 여성의 절규가 나온다. "죽음이 두려운 게 아니라 화형 당하는 게 무섭다." 사실, 나도 죽음 자체를 두려워 해 본 적이 없는 것 같다. 죽음은 그저 '더 이상 현 상태의 모습으로 존재하지 않음' 정도로 이해해왔기 때문이다. 죽음에 대한 두려움은 병마와 싸우며 앙상하게 말라가는 환자의 작아진 체구, 통증에

대한 공포 때문에 진통제를 더 달라고 애원하는 목소리, 결코 쉽게 넘어가지 않는 채 헐떡이는 마지막 숨, 이런 것에 기인한다. 그러니까 결국 죽음에 대한 형이상학적 관념이 아니라 죽음의 유물론적인 표상들이 나를 두렵게 했던 것이다.

〈분노의 날〉에는 가득 쌓인 장작더미에 내던져져 불타는 마녀 옆에서 아이들이 맑고 순수한 목소리로 합창을 하는 장면이 등장한다. 17세기가 배경이므로 현재 시각으로 이해하기 힘든 장면이지만, 지금 우리의 삶이 불타는 장작더미 옆에서 아무 감정도 없이 노래를 불러야 살 수 있는 시대라는 것을 일깨워준다. 아니, '소리도 없이' 화형의 현장을 지키고 견뎌야 '살아있는' 것이 가능한 시대라고 해야 옳은 말이겠다. 노래를 부르거나 침묵을 지키거나 거기 핵심이 있는 게 아니라 죽음의 현장을 태연히 지키고 있는 것이 중요하다. 함부로 헛간을 태우거나 한 번 선택한 선의의 행동은 우리를 죽음에 이르게 할 수 있다. 소리가 나면 우르르 몰려드는 좀비를 피해 살아남기 위해서는 숨죽인 채 견뎌야 하는 두 젊은 남녀의 생존기 〈살아있다〉 다음 작품이 〈소리도 없이〉라는 게 우연 아니라 필연 같은 착각이 든다. 우리는 불과 일 년 사이에 생존이 절대 가치가 된 채 고립된 삶을 살고 있다. 영화가 시대의 징후를 어떤 매체보다도 빨리 낚아채는 능력 혹은 기능이 있다고 인정한다면, 〈소리도 없이〉는 지금, 여기와 가장 어울리는, 본능적으로 포스트 아포칼립스의 공기를 읽어내버린 영화다.

〈살아있다〉

2. 선의의 대가

〈소리도 없이〉의 창복(유재명)과 태인(유아인)은 살인청부 하청업자 쯤으로 말할 수 있다. 낮에는 트럭에 달걀을 싣고 다니며 행상을 하지만 주문이 들어오면 사람을 납치하고 죽일 수 있는 자리를 마련한다. 바닥에 넓게 비닐을 깔고, 적당한 높이로 사람을 매달고, 조폭이 사용할 온갖 연장도 가지런히 준비해 두는 게 둘의 비밀스런 두 번째 직업이다. 두 사람은 손님이 주문한 수육을 썰어 서빙하며 "맛있게 드세요."라고 친절하게 말하는 직업 정신 투철한 식당 주인 정도의 태도로 두 번째 직무를 수행한다. 곧 죽을 사람에게도 친절하고 시체도 예의를 갖춰 수습해준다. 감정은 개입되어 있지 않은 숙련공의 자세다. 마녀를 고문하고 장작더미에 던지는 교회의 소사가 묵묵히 자기 맡

은 바 일을 하듯이 이들도 그냥 자기 일을 한다. 위험은 감정이 개입되고 선택과 판단을 할 때 찾아온다. 인류가 '100세 시대', '우주 시대'라는 슬로건을 툭툭 내뱉으며 오만하게 맞이한 21세기 어느 날 불현 듯 찾아온 코로나 바이러스처럼 감정도 소리 없이 불쑥 내면에 자리 잡게 된다.

창복과 태인은 납치한 아이 초희를 바로 넘기지 못하고 데리고 있어야 할 상황이 되자 당황한다. 외딴 집에 살고 있는 태인이 그나마 초희를 가둬 두기 나은 형편이라 창복은 초희를 태인의 집으로 보낸다. 홍의정 감독은 인터뷰에서 〈별주부전〉 이야기를 어려서부터 좋아했고 태인은 거북이, 초희는 토끼인 셈이라고 말한다. 과연 그 말에 어울리게 초희는 영민하고 눈치가 빨라서 어떻게 살아남아야 하는지 빨리 터득한다. 집에 갇혀 짐승처럼 살고 있는 태인의 여동생 문주에게 사람답게 사는 방식을 하나씩 일러주고 고립된 채 살아온 태인과 문주에게 누이이자 엄마 같은 행동을 한다. 유사가족이 구성될 거 같은 따뜻한 기운이 마당에 내리쪼이는 햇볕만큼 집안팎을 둘러싼다. 초희 부모에게 협박용으로 보낼 사진을 찍기 위해 마당에 모여 폴라로이드 카메라 앞에 앉아 있는 창복, 태인, 초희는 아무 근심도 없는 사람들처럼 보인다. 하지만 이런 느낌은 그들이 그렇게 평화롭게 행복하게 살았으면 하는 관객의 헛된 희망이거나 상상이다. 이들은 불타는 집(火宅) 안에 들어앉아 불길이 곧 자신들을 덮칠 줄 모르고 희희낙락 하는 격이다. 냉정히 말하면, 적어도 태인은 화택에서 탈출할 기회가 있었다.

〈소리도 없이〉

창복, 태인, 초희의 서로 다른 마지막은 의미심장해 보인다. 몸값을 받으러 갔다가 허망하게 죽는 창복은 어찌 보면 희생양 같다. 나쁜 일에 가담한 것은 사실이지만, 직접 사람을 죽인 것도 아니고, 인신매매 조직이나 자식 몸값을 덜 내려고 흥정하는 부모보다 더 나빠 보이지는 않는다. 태인이 초희를 인신 매매 조직에서 구출하지 않았으면 아마도 그는 그전처럼 단조롭지만 평화로운 일상을 영위할 수도 있었을 것이다. 그것이 첫 번째 태인의 실수이고, 두 번째는 초희를 학교 선생님께 데려다 준 것이다. 아마도 태인은 초희와 일종의 연대감이 생겼다고 믿었던 것 같다. 평생 고립무원에서 살아온 태인에게 가당치도 않은 허락될 수 없 는 일이다. 선생님 손을 잡은 초희는 자신을 데려다 준 태인의 존재를 바로 일러바치고 당황한 태인은 달아난다. 슬픈 건지 화가 난 건지 알 수 없 는 태인의 표정으로 영화는 끝이 난다.

사회의 밑바닥에서 감정 없이 기계적으로 살 때 아무 문제없이 자신들의 삶을 이어오던 창복과 태인은 초희 때문에 삶이 위태로워졌다. 초희는 그들과 다른 계급의 인간이다. 창복과 태인에게 살갑게 굴던 초희의 배신이 깜짝하게 느껴지는 이유는 결국 초희는 자신의 부모와 같은 유형의 인간인 것이다. 초희는 자신이 안전해진 순간 태인과 자신 사이에 놓인 사다리를 바로 걷어차 버렸다. 감독의 의도는 모르겠지만, 이 괴이한 유괴 사건의 전말은 코언 형제의 〈아리조나 유괴사건〉(1987) 만큼 찜찜하다. 유괴가 소재이긴 하나 유괴 자체보다 빈부의 넘을 수 없는 계급이 두드러지게 느껴지는 영화들이다.

3. 도망치는 여자, 악과 사투를 벌이는 남자

거의 지난 10년기량 남자 스타 배우들이 대거 출연하는 영화가 대세였다. 오죽하면 '알탕' 영화라는 속어까지 등장했다. 나는 그런 영화들이 그다지 싫지 않았다. 사실 〈불한당〉, 〈아수라〉, 〈범죄도시〉 등의 영화를 좋아한다. 그런 영화들이 주류를 이루다 보니 블록버스터 영화 중에는 여자 배우의 몫이 거의 없다시피 했다. 그런데 지난 일 년 한국영화를 일별하니 상업영화부터 독립영화까지 여자 주인공 영화가 다수였다. 〈윤희에게〉, 〈82년생 김지영〉, 〈도망친 여자〉, 〈프랑스 여자〉, 〈69세〉, 〈찬실이는 복도 많지〉, 〈오케이 마담〉, 〈야구소녀〉, 〈디바〉, 〈롤〉...... 제목만 보이도 여성 이름이 들어가 있거나 아예 '여자'가 명기되어있다. 하나로 수렴하기 어렵지만, 홍상수 영화 제목 '도망친 여자'가 현재 한국영화의 여자를 대표하는 이미지로 느껴진다. 가사와 육아의 굴

레에서 자아를 잃어가는 젊은 엄마(《82년생 김지영》), 프랑스 남자와 헤어진 채 한국으로 돌아와 과거를 되짚어 가는 여자(《프랑스 여자》), 남편과 잠시 떨어져 있는 사이 과거의 남자와 재회하는 유부녀(《도망친 여자》), 20년 전 자신과 조우하는 여행을 떠나는 이혼녀(《윤희에게》) 이들은 공통적으로 과거를 소환하고 있다.

〈불한당〉

〈반도〉

여자들이 과거와 대면하는 사이, 한국영화의 남자들은 디스토피아가 되어 버린 미래로 가서 악과 싸우고 있다. 올해 한국영화에서 남성 주인공들이 중심인 영화로는 〈사냥의 시간〉, 〈백두산〉, 〈남산의 부장들〉, 〈다만 악에서 구하소서〉, 〈반도〉 등이 있다. 여성 주인공 영화에 비해 편수도 적었지만 흥행성적도 그다지 좋지 않았다. 10. 26 김재규 총격사건을 다룬 시대극 〈남산의 부장들〉을 제외하면, 남성 인물들은 모두 미지의 공간에서 사투를 벌이고 있다. 황폐한 도시에서 청년들은 인간 사냥꾼과 대결을 벌이고(〈사냥의 시간〉), 폭발 직전의 백두산에 간 북한군 장교는 자신을 희생하여 재난을 막아내고(〈백두산〉), 좀비 세상에서 살아남은 남자는 좀비 무리를 소탕하고(〈반도〉), 이국적인 공간에서 납치된 소녀를 구하려는 남자는 무자비한 살육을 벌이는(〈다만 악에서 구하소서〉) 등 이들은 모두 지금 여기가 아닌 곳에서 악과 사투를 벌인다. 그 악이 킬러든 좀비든 그들은 "다만 악에서 구하소서."라는 주문을 외우고 있다. 그런데 과거로 간 여자들만큼이나 미래로 간 남자들도 현실감이 부족하다. 기시감이 드는 이들의 행동은 현실감을 희석시키고 피로를 불러온다.

4. 뉴노멀과 노멀의 순환회귀

〈옥자〉가 칸영화제에 출품되었던 2017년만 해도 넷플릭스 제작, 배급 영화에 대한 반감과 우려의 목소리가 컸다. 영화사 첫 페이지에 뤼미에르 형제라는 이름을 새긴 프랑스인만큼 전통적인 극장보다 OTT 플랫폼으로 먼저 선보이

는 영화를 용인하기 쉽지 않았을 것이다. 그러나 불과 몇 년 사이에 그런 논란이 아주 오래 전 이야기처럼 느껴질 지경이 되었다. 넷플릭스는 세상의 모든 영화를 집어삼킬 기세로 영화 산업의 생태계를 뒤바꾸고 있다. 올해 상반기 기대를 모았던 〈사냥의 시간〉이 좌충우돌 끝에 넷플릭스 개봉을 선택했고, 하반기 화제작 〈승리호〉도 넷플릭스 개봉을 합의했다. 이뿐이 아니고 줄줄이 넷플릭스 개봉이 예정되어 있어 이제는 일일이 거론하는 것도 큰 의미가 없어 보인다.

이 모든 현상이 코로나 때문이라고 단정하기는 어렵다. 코로나가 극장으로 향하는 관객의 발목을 붙들고 그들을 뒤돌아서게 만든 것은 틀림없다. 하지만 영화 관람의 '뉴노멀(new normal)'은 코로나 이전에 이미 시작되었다. 유튜브, 넷플릭스, 왓챠, 웨이브 등의 OTT(over-the-top) 서비스는 최근 몇 년 동안 급성장하여 영화는 극장에서 보는 것이라는 고정관념은 거의 사라졌다. 실내의 모든 불이 꺼지고 스크린만이 빛나는 마법 같은 순간이 선사하는 희열은 어떤 플랫폼을 통해서도 아직까지는 맛볼 수 없는 게 사실이지만, 영원한 '노멀'은 역사상 존재한 바가 없으니 곧 그에 버금가는 체험을 할 수 있을지 모르겠다. 모든 인간은 죽는다, 아마도 이것만이 유일한 '노멀'일 거 같다. 어쩌면 이것도 머지않아 '올드 노멀'이 될 거 같아 두렵다.

〈사냥의 시간〉

코로나와 OTT 서비스가 불러온 지각변동에 대해서는 이미 많은 분석이 있었으니 올해 개봉한 영화를 서사 중심으로 되짚어 보았다. 무성에서 유성으로, 흑백에서 컬러로, 필름에서 디지털로, 2D에서 4D로 영화는 125년 동안 계속 변해왔다. 중세 유럽을 휩쓴 페스트나 대기근처럼 코로나도 몇 년 정도 지나면 인류를 궁지로 몰아넣은 재난 중 하나로 기록될 수 있다. 그래도 삶이 지속되듯이 영화도 존재할 것이고, 존재해야 한다. 나는 기이하고 수상한 유괴 이야기 〈소리도 없이〉외의 다른 영화들은 강 건너 불구경 하는 기분이 들 뿐이었다. 물론 잘 만든 재미있는 영화가 없었던 건 아니지만, 지각 판이 흔들리는 이때 익숙하거나 미미한 정도의 진동은 자극이 되지 않았다. 우리는 흔히 힘든 상황이면 초심으로 돌아가자 라는 상투적인 표현을 한다. 영화의 초심은 어디일까? 이야기와 이야기하는 방식 아니겠는가? 지금 한국영화는 무슨 이야기를 하고 있나? 무슨 이야기를 해야 할까? 답을 모르는 질문만이 떠오른다.

5.

2023년의 한국 영화, 영화 산업을 예측한다

금리 인상과 불안정한 경제가 한국 영화 산업에 끼칠 영향은?

희망 가득한 이야기를 해야 하는데, 전 세계적으로 경제가 안 좋은 상황에서 올해 미국 연준에서 금리를 세 차례 이미 올렸다. 한 번에 금리 0.75%를 인상하는 자이언트 스텝을 세 번 연속 밟은 상황이다. 12월 중순, 한국은행도 덩달아 금리를 인상했다. 다른 산업과 마찬가지로 영화 산업도 금리 인상의 영향을 받지 않을 수가 없다. 이자율이 오르면 아무래도 투자 쪽이 직접적인 영향을 받게 된다. 금융권이든 사모펀드든 고금리 시대에 투자자들이 굳이 영화를 투자하지 않더라도, 다른 금융 상품에 투자하는 편이 더 이익일 수 있기 때문이다. 그간 영화가 투자 상품

으로서 매력적이었던 건, '하이 리스크 하이 리턴'이라고 리스크가 큰 만큼 수익을 크게 올릴 수 있었던 덕분이다. 고금리 시대가 영화계에 어떤 영향을 끼칠지에 대해 취재한 바, 12월 현재 창투사 쪽에서는 많이 힘들다고 한다. 금리가 계속 인상하며 경제가 불안정하다 보니, 금융권이든 사모쪽이든 돈이 영화계로 안 들어오고 되려 빠져나가고 있다는 거다. 내년까지는 코로나 때문에 그간 개봉하지 못했던 영화들로 라인업을 채우겠지만, 문제는 2024년 이후의 새로운 영화에 대한 신규 투자가 위축될 가능성이 클 것 같다는 사실이다.

금리 인상도 인상이지만, 2022년의 여름 극장가 성적에 대한 얘기도 투자배급사들 사이에서 많이 나오고 있다. 올해 여름 극장가는 멀티플렉스에게도, 투자 배급사에게도, 창작자에게도 산업이 반등할 수 있는 좋은 기회였다. 하지만 앞서 말한 대로 여름 극장가가 흥행에 실패하며 더 많은 기대작과 화제작들이 관객을 만나기 힘든 상황이 되었다. 창고에 있는 작품들을 빨리 내보내야 정산할 수 있고, 그 돈이 다시 새로운 투자로 이어질 수 있는데, 이 순환이 막혀있으니 신규 영화에 대한 투자가 위축된 것이다. 영화계에 혈액순환이 제대로 되지 못하는 상황까지 온 것 같다는 생각이 첫 번째로 든다.

한편으로는 현재의 경제적 상황이 내년 혹은 내후년에 투자사를 포함한 제작사들, 기업들에게는 어떻게 보면 체질을 개선할 기회가 될 수 있겠다는 생각도 동시에 든다. 극장 같은 경우에 코로나 이전에 극장 수가 2,500여 개였으며 포화상태에 이른 상황이었다. 관객 수 측면에서도, 1년에 한국 관객을 최대한 많이 불러 모을 수 있는 수치인 2억 명에 이미

이르렀다. 하지만 코로나를 거치면서 극장은 비용을 줄이며 체질을 개선할 수 있는 노력을 할 수밖에 없었다. 최근 금리 현상과 더불어, 우크라니아 전쟁으로 시작된 달러화 상승 문제도 영화 수입사에 엄청난 큰 타격을 주고 있다. 마켓에서 영화 한 편을 구매할 때 같은 10만 달러라도 수입사가 지불해야 할 원화 가격이 달라진다. 그러다 보니 수입사 입장에서는 영화를 구매할 때 더 신중해질 수밖에 없다. 산업 전반적으로 내년도는 어떻게 보면 힘든 시기가 될지도 모른다. 경제 위기 상황 아래, 기업 입장에서 그간 해온 체제들을 되돌아보고, 아울러 체질 개선을 고민하는 방향으로 나아가야 할 것이다. (김성훈)

2023년, 위기의 한국 영화를 위한 조언

극장을 찾는 주요 관객층은 여전히 20대, 30대이다. 그 연령층을 포함해, 미래의 관객으로 진입할 10대는 이미 핸드폰으로 영화, 애니메이션, 게임, 방송을 보는 데 친숙해진 상황이다. 거대한 스크린에 대한 강박이 없는 세대가 출현한 셈인데, 이런 상황에서 시대의 흐름을 뒤집을 묘책은 거의 없어 보인다. 옛날 사람들이야 스크린에서 영화를 봐야 한다고 이야기하지만, 핸드폰과 스크린을 전혀 구분 짓지 않는 현세대의 모습이 영화의 위기를 낳는다고 생각하지는 않는다. 왜냐면 핸드폰으로도 결국 영화를 보기 때문이다. 즉, 스크린(극장)의 위기인 것이지, 핸드폰 자체가 영화를 위협하는 것은 아니라는 말이 맞다. 스크린의 입장에서, 코로나로 인해 40, 50대 관객, 가족 관객이 급감한 이후, 이들 관객층은 되돌

아오는 속도 면에서 젊은 관객보다 훨씬 더디다. 상업 영화와 독립영화를 포함해 200편이 넘는 극장 개봉용 장편영화를 만들던 시대는 거의 끝났다고 생각한다.

관객을 변화시킬 수 없다면, 제작사의 변화가 필요한 법인데, 현재 그런 변화가 긍정적으로 일어날 확률은 아주 낮다. 한국에서 제일 큰 엔터테인먼트 집단의 경우, 음악과 방송에 주력한 지 이미 오래 됐으며, 영화는 거의 찬밥 신세로 떨어졌다는 말이 들린다. 메이저 제작사들로부터 주목할 만한 신작의 소식은 별로 들리지 않고 있다. 앞서 거론했던 창고 소재(所在) 영화는 일종의 재고 처리 측면에서 큰 문젯거리이자 관객의 유입을 막는 원인으로 작용할 것이다.

이런 상황에서, 영화의 스텝들이 방송으로 대거 이동하고 있으며, 이미 이동해 활동 중이라는 사실은 영화의 전망을 더욱 어둡게 한다. 시나리오 작가를 비롯해 현장의 인력들이 이미 몇 년째 활황인 방송 쪽으로 이동해 작업하고 있다. 기본적으로 영화를 찍고 싶었던 사람들일지라도 생활에 맞춰, 산업의 변화에 맞춰 살아가야 하는 것을 부정적으로 바라볼 수는 없지만, 영화 산업의 입장에서 이만한 비극은 없다. 과거 중국의 영화 산업 현장으로 한국의 영화 인력이 대거 이동한 적이 있다. 그들이 중국에서 돈을 벌었을지 모르지만, 그들이 중국에서 만든 작품 중 어디 내놓을 만한 건 거의 없다. 그러다 중국의 입장 변화로 모든 인력이 복귀해야 했던 역사를 기억한다. 산업의 지형은 그렇게 변하기 마련인데, 중장기적인 관점에서 현장의 인력이 몰려다니는 현상은 별로 바람직하지 않다. 그렇다고 해서 방송과 OTT를 영화의 적으로 인식할 수는 없다. 전

체적인 영상 산업의 측면에서 순환하는 구조를 형성해 인적 자원이 오가는 시스템이 되어야 한다. 잘 되는 쪽으로 우르르 몰려다니는 현실을 개선하는 방책(方策)이 절실한 때다. (이용철)

그럼에도, 2023년의 한국 영화는!

이충현 감독의 넷플릭스 오리지널 영화였던 〈콜〉처럼 공개될 당시 화제를 모았던 OTT 영화는 이제는 별로 이야기되지 않는다. 반대로 뒤늦게 극장을 찾아 상영되었던 〈모가디슈〉의 경우, 계속해서 대중의 입에 오르내린다. 영화적 힘이 있는 작품은 담론의 대상이 되는 것이 당연한데, 거기에는 어떤 상영 플랫폼이었는가 하는 이유가 작용한다는 점을 생각해봐야 한다. 극장이라는 공간을 지켜냈을 때 비로소 영화라 생각하고 각인되고 오랫동안 회자된다. OTT는 영화에 많은 기회를 주는 동시에 굉장히 휘발성이 강한 플랫폼이라 생각된다. 〈지금 우리 학교는〉은 2022년 초에 선풍적인 신드롬을 일으켰지만, 지금 그 작품은 별로 이야기되지 않고 이슈는 다른 작품의 몫으로 넘어갔다. 이를 보며, 지금은 많이 암울하다고 해도 영화의 시간은 결국 다시 돌아올 것이라고 본다. 내년 라인업을 보면, 좀 굵직한 감독들은 역시나 극장을 지키는 극장용 영화를 만들었거나 만드는 중이다. 김한민 감독의 영화 〈노량〉, 최동훈 감독의 영화 〈외계+인 2부〉는 더 나은 모습을 보여줬으면 좋겠고, 이병헌 감독의 〈드림〉, 김지운 감독의 〈거미집〉, 정지영 감독의 〈소년들〉, 류승완 감독의 〈밀수〉를 보면 굵직한 배우들과 함께 시네마라고 여겨지는 영

화들을 들고 나오리라 기대된다. OTT 쪽에서도 연상호 감독의 신작이나 〈독전〉의 후속작이 넷플릭스 오리지널로 제작되며, 그 외에도 여러 작품들이 라인업으로 채워지고 있다.

2023년에 주목할 배우로는 류승완 감독의 〈밀수〉에 나올 김혜수 씨라고 생각된다. 50세를 넘어서도 더욱 활발하게 자기만의 작품세계를 굳건히 하며 티켓 파워를 유지한다는 점이 놀랍다. 개성파 연기자로서 어떤 모습을 보여줄지 기대하게 한다. 이병헌 감독의 〈드림〉에 나올 박서준 배우도 주목된다. 그는 차세대 글로벌 스타로서의 역량을 갖고 있다. 안타깝게 생각하는 것은 박찬욱, 봉준호 감독 이후에 세계영화제의 호출을 받을 차세대 감독이 누구일까 하는 점인데 잘 떠오르지 않는다. 40대 초반의 감독들이 탄탄하게 받쳐줘야 하는데, 현실은 윤종빈이나 나홍진 감독의 신작이 나오지 않고 있다. 칸과 아카데미에서 수상한 과거의 영광 이후에 우리가 과연 비전을 만들어낼 수 있을지, 우려스럽다. 한국 영화를 사랑하는 우리 모두가 관심을 가지고 지켜내야 할 영역이라 생각한다. (정민아)

산업적 측면의 추가 제언

현재 많은 스텝과 감독들이 OTT로 넘어가 일하고 있다. 그전까지 영화 제작 시스템에 맞춰 노동했던 영화 스텝들이 방송 분야의 스텝과 혼재해 일하는 상황이다. 그러다 보니 영화 쪽 시스템으로 제작하는 데 익숙해져 있던 영화 스텝들이 방송 스텝과 출동하는 일이 벌어지곤 하는

데, 이것이 OTT 제작 시스템 환경에서 중요한 이슈로 떠오르고 있다고 한다. 그래서 향후에는 시리즈를 제작하더라도 영화 스텝은 영화 스텝끼리, 방송 스텝은 방송 스텝끼리 작업하는 움직임이 더 늘 것 같다.

또한 글로벌 시장과 관련해 변화가 감지된다. 이전까지는 한국 배급사들이 해외 시장에서 취했던 전략은 자사의 IP를 가지고 해외 시장에 맞게 리메이크하거나 해외 쪽과 합작 프로젝트를 추진하는 것이었다. 최근 CJ는 아예 본거지를 LA를 두고 프로젝트를 진행하는 움직임을 보여준다. 단순히 미국영화에 국한된 프로젝트가 아닌 글로벌 프로젝트를 추진하는 시도가 앞으로 가시적으로 나오지 않을까 싶다. (김성훈)

2023년 공개 예정
영화

노량 : 죽음의 바다	
감독	김한민
배우	김윤석, 백윤식, 정재영, 허준호 외
배급사	롯데 엔터테인먼트, 에이스메이커무비웍스
장르	액션, 사극, 전쟁, 드라마

영화 〈명량〉과 〈한산 : 용의 출현〉에 이은 이순신 3부작의 마지막 작품.

외계+인 2부	
감독	최동훈
배우	류준열, 김우빈, 김태리 외
배급사	CJ 엔터테인먼트
장르	SF, 판타지, 액션

　고려 말 소문 속의 신검을 차지하려는 도사들과 2022년 인간의 몸속에 수감된 외계인 죄수를 쫓는 이들 사이에 시간의 문이 열리면서 펼쳐지는 이야기를 그린 작품으로, 〈외계+인 1부〉의 후속작이다. 2020년 3월부터 약 1년 동안 1부와 2부를 동시에 촬영한 상황인데, 제작비는 2부가 1부를 살짝 상회하는 것으로 알려져 손익 분기점 역시 730만 이상으로 800만 명 가까이 된다고 알려져 있다. 153만 명에 불과한 1부의 흥행 성적이 2부 흥행의 발목을 잡고 있다. 영화계에서는 CJ 엔터테인먼트가 〈외계+인 2부〉는 극장 개봉과 OTT 티빙 공개를 동시에 하는 방법까지 고민 중이라고 알려졌다.

드림	
감독	이병헌
배우	박서준, 이지은
배급사	플러스엠 엔터테인먼트
장르	코미디, 드라마

선수 생활 최대 위기에 놓인 축구선수 '홍대'와 생전 처음 공을 차보는 특별한 국가대표 팀의 홈리스 월드컵 도전을 유쾌하게 그린 영화이다.

독전 2	
감독	백종열
배우	조진웅, 차승원, 한효주, 오승훈 외
배급사	넷플릭스
장르	범죄, 액션, 스릴러, 누아르

용산역에서 벌어진 지독한 혈투 이후, 여전히 이선생 조직을 쫓는 원호와 사라진 락 그리고 그들 앞에 다시 나타난 브라이언과 새로운 인물 큰칼의 숨 막히는 전쟁을 그린 범죄 액션 영화이다. 전작품이 넥스트엔터테인먼트월드에서 배급되었는데. 이번 작품은 넷플릭스에서 배급된다는 특이점이 있다.

정이	
감독	연상호
배우	강수연, 김현주, 류경수
배급사	넷플릭스
장르	SF, 액션

기후변화로 더 이상 지구에서 살기 힘들어진 인류가 만든 피난처 쉘터에서 내전이 일어난 22세기를 배경으로, 승리의 열쇠가 될 전설의 용병 '정이'의 뇌복제 로봇을 성공시키려는 사람들의 이야기를 다룬 작품이다. 연상호 감독의 첫 SF 장르에 대한 도전이자, 고 강수연 배우의 마지막 작품이기도 하다.

소년들	
감독	정지영
배우	설경구, 유준상, 진경 외
배급사	CJ 엔터테인먼트
장르	드라마, 범죄

지방 소읍의 한 슈퍼에서 발생한 강도치사 사건의 범인으로 지목된 소년들에 대한 재수사에 나선 수사반장의 이야기를 다룬 영화이다. 제 27

회 부산국제영화제에서 '한국 영화의 오늘 – 스페셜 프리미어 섹션'에
공식 초청되었으며, 1999년에 발생한 '삼례 나라슈퍼 사건' 실화를 바탕
으로 했다.

케이팝 : 로스트 인 아메리카	
감독	윤제균
배우	-
배급사	CJ 엔터테인먼트
장르	-

　뉴욕에서 해외 데뷔를 앞둔 K팝 보이그룹이 쇼케이스를 이틀 앞두고
실수로 텍사스에 잘못 가면서 돈과 시간도 휴대전화도 없는 상황에서 어
떻게든 뉴욕으로 가려하면서 벌어지는 일을 그린다. 이미경 CJ그룹 부회
장과 영화 〈인터스텔라〉, 〈시애틀의 잠 못 이룬느 밤〉, 〈콘텍트〉 등을 제
작한 할리우드 제작자 린다 옵스트가 공동제작하며, 윤제균 감독이 메가
폰을 잡아 기획부터 회제를 모았다. 당초 올 가을 촬영을 목표로 했으나
여러 사정으로 촬영과 개봉이 늦춰질 수 있다고 전해졌다.

용감한 시민	
감독	박진표
배우	신혜신, 이준영 외
배급사	wavve
장르	액션, 코미디, 히어로

한때 복싱 기대주였지만 기간제 교사가 된 '소시민'이 정규직 교사가 되기 위해 참아야만 하는 불의와 마주하며 벌어지는 이야기를 그린 OTT 웨이브 오리지널 영화이다.

거미집	
감독	김지운
배우	송강호, 임수정, 오정세, 전여빈, 크리스탈 외
배급사	바른손스튜디오, 앤솔로지스튜디오
장르	드라마, 블랙 코미디

1970년대, 다 찍은 영화 '거미집'의 결말을 다시 찍으면 더 좋아질 거라는 강박에 빠진 김감독이 검열 당국의 방해와 바뀐 내용을 이해하지 못하는 배우와 제작자 등 미치기 일보직전의 악조건 속에서 촬영을 감행하면서 벌어지는 처절하고 웃픈 일들을 그리는 영화. 영화 〈거미집〉은 영

화를 NFT화해 가장 특별한 형태로 소장할 수 있게 하는 신규 사업으로 진행된다. 〈거미집〉 VOD NFT는 대한민국에서 최초로 시도되는 영화 시청권으로, VOD NFT 소유자들은 시청권을 활용해 BRS의 web3.0기 반 스트리밍 플랫폼을 통해 기간 제한 없이 영화를 감상할 수 있다.

나는 마을 방과후 교사입니다	
감독	박홍열, 황다은
배우	분홍이, 오솔길, 논두렁, 자두
배급사	스튜디오그레인풀
장르	다큐멘터리

25년차 공동체 마을인 서울 마포구 성미산 마을의 '도토리 마을 방과후'는 코로나19로 학교가 문을 닫자 운영시간을 늘린다. 아이들의 일상을 지켜주기 위해 해야할 일이 자꾸만 늘어나는 방과후 교사들의 고민어린 생활을 따라가는 다큐멘터리 영화이다.

밀수	
감독	류승완
배우	김혜수, 염정아, 조인성, 박정민 외
배급사	넥스트엔터테인먼트
장르	범죄, 액션

1970년대 평화롭던 작은 바닷마을을 배경으로 밀수에 휘말리게 된 두 여자의 범죄활극을 다룬 영화이다. 한국 상업 영화에서 최초로 50대 여배우가 투톱으로 주연을 맡는 첫 사례의 영화이다. 2023년 여름 개봉을 목표로 하고 있다.

달짝지근해	
감독	이한
배우	유해진, 김희선, 차인표, 진선규 외
배급사	마인드마크
장르	코미디

중독적인 맛을 개발해온 천재적인 제과 회사 연구원 치호가 무엇이든 긍정적으로 생각하는 대출 심사 회사 콜센터 직원 일영을 만나게 되면서 달짝지근한 변화를 겪게 되는 이야기를 다룬 작품이다.

범죄도시 3	
감독	이상용
배우	마동석, 이준혁, 아오키무네타카 외
배급사	에이비오엔터테인먼트
장르	범죄, 액션

　광역수사대로 이동한 괴물형사 '마석도'가 새로운 팀과 펼치는 범죄 소탕작전을 그린 대한민국 대표 범죄 액션 시리즈로, 3번째 작품이 2023년에 개봉한다. 3편은 후반 작업이 진행 중이며, 4편은 현재 촬영이 진행되고 있다고 전해진다.

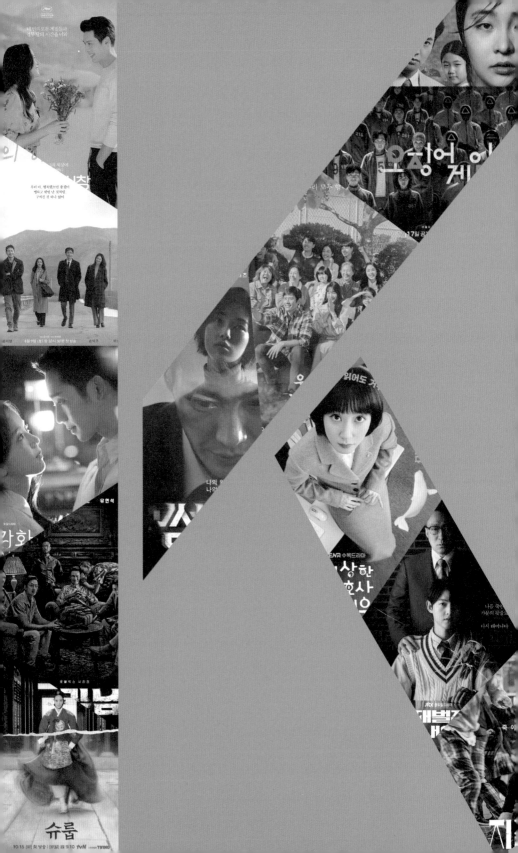

II. 드라마

고규대

이현경

정명섭

정민아

K드라마의 성공 배경과
한류

2022년도는 연초 방영된 〈설강화〉부터 〈스물다섯, 스물하나〉, 〈우리들의 블루스〉, 〈나의 해방일지〉, 〈이상한 변호사 우영우〉 등 열거하기도 어려울 정도로 많은 드라마들이 선보였고 국내는 물론 해외에서도 좋은 성적을 거두었다. K드라마가 어떻게 성공하게 되었는지 짚어보자.

한국적 정서와 가성비 갑의 제작 시스템

K드라마의 성공 요인은 '한국적 정서'에서 시작된다고 본다. 흔히 우리나라에서 구태의연한 정서로 불리는 '신파'코드는 전 세계 시청자에게 새롭게 다가갔다. 2000년대 초반 〈겨울연가〉, 〈가을동화〉와 같은 동화적

인 사랑 이야기를 보면서 일본 중년 여성 관객들은 잊었던 사랑을 다시 기억하게 되었다는 감상을 많이 들려줬다. 2020년 들어서는 북미 시청자도 한국인의 가족 사랑을 다룬 드라마를 보며 K드라마만의 정서 속에서 자신을 되돌아보는 계기를 갖게 되었다고 진술한다. 다시 말해 신파, 가족, 배려 등 K드라마의 정서가 전 세계적 공감대를 형성했다.

두 번째로는 한국의 드라마 제작 시스템 이야기를 빼놓을 수 없을 것 같다. 가성비라고 표현할 수 있는데, 〈오징어 게임〉과 같은 경우에 편당 제작비를 20억 정도의 예산으로 훌륭하게 제작해낸 사례를 보여줬다. 〈오징어 게임〉의 총 제작비는 2,140만 달러로 한화로 약 253억 정도로 알려졌다. 블룸버그는 넷플릭스의 내부 데이터와 〈오징어 게임〉의 시청자 수를 유추해 대략적인 수익 추정치를 보도했다. 그 결과 넷플릭스가 〈오징어 게임〉을 통해 벌어들인 예상 수익은 8억 9,110만 달러, 우리나라 돈으로 약 1조 520억 원으로 추정된다.

〈오징어 게임〉

최근 들어 방송사가 자사 제작 시스템, 외주제작 시스템에 이어 자회사 프로덕션, 이른바 인하우스 시스템을 정착시키고 있다. 90년대부터 편성 비율을 맞추기 위해 자회사에 드라마 외주를 주는 변형된 외주 제작 시스템이 유지되다가 2010년대부터는 스튜디오 시스템이 도입되었다. 영화계의 성장과 함께 한국 드라마 제작 시스템도 함께 발전했다. K드라마 제작 시스템은 기술과 인맥을 결합시켜 양질의 콘텐츠를 만들었다. 영화 〈미스터 고〉 등을 만들면서 축적한 CG 기술, 체계화된 마케팅 시스템 등이 그 예이다. 영화와 드라마계의 인력 교류와 소통이 자유로워진 것도 꽤 오래되었다.

마지막으로 한국의 국력이 K드라마의 성공을 견인했다고 본다. 코로나19에 대한 대응, 10대 무역 국가 진입 등으로 떠오른 한국에 대한 관심이 많아진 것이 한류의 폭발적인 촉진제가 되었다. 흔히 한류라고 하면 K팝 등을 먼저 떠올리지만, 웹툰, 음식 등 문화부터 자동차 등 한국의 수출 상품 브랜드까지 모든 분야를 통칭해야 한다고 본다. (고규대)

한류 현황 : '코레디씨' 페스티벌과 프랑스 엑스 마르세이유 대학 한국어과 행사

2022년 11월 11일부터 16일까지 프랑스 남부의 몽펠리에와 액상프로방스를 다녀왔다. '몽펠리에'에서 8년째 진행되고 있는 '코레디씨'라는 큰 규모의 한류 행사에 참석했다. 액상프로방스에서는 엑스 마르세이유 대학교 교수님의 초대로 한국어학과 학생들과 작가와의 만남을 가졌다.

'코레디씨' 페스티벌에 한국 유학생이나 교포들이 많을 줄 알았으나 대다수가 프랑스 분들이었다. 프랑스에서는 남부에서 한류가 시작되었다고 할 수 있을 정도로 큰 붐이 일었다고 하는데, 한국에 큰 관심을 갖고 있다는 것을 체험할 수 있었다. 엑스 마르세이유 대학교 한국어학과는 정원이 75명인데, 매년 2000명이 지원하며, 150:1의 경쟁률을 뚫고 온다고 한다. 2024년 정도에는 한국어학과가 아닌, 한국문학과로 바꾼다고 한다. 프랑스에서는 한국 문학만 전문적으로 출판하는 출판사들이 늘고 있는 추세이다. 덕분에 내가 프랑스의 행사에 참석할 수 있었다.

대부분 한국에서 상영하고 있는 드라마를 실시간으로 해외에서도 보고 있다. 행사에서 특이했던 점은 나이 드신 어머님과 따님이 같이 오는 경우가 많은 것이었다. 딸이 K팝에 빠져 있어 어머님도 함께 빠지는 경우나, 〈사랑의 불시착〉과 같은 한국 드라마를 보는 어머님을 따라 딸도 한류에 빠지게 된 경우이다. 이처럼 한 명이라도 한국에 대한 관심을 보이는 것이 파급 효과가 크다는 점도 느낄 수 있었다.

〈사랑의 불시착〉

한국에 관심을 보이는 것에는 여러 가지 이유가 있겠지만 한국의 국력이 상승한 것과 관련이 있다 생각한다. 김치와 같은 경우에는 50년대 주한미군의 기록에 따르면 신기한 나라의 이상한 문화로 취급되었다. 그로부터 70년 후, 현재 내가 참석한 행사 마무리에 제공되는 비빔밥을 사람들이 너도나도 먹겠다고 쟁탈전을 벌였다. 무료도 아니고 티켓을 사고 들어오는 행사였는데도 사람들이 이렇게 적극적으로 한류를 즐기고 있었다. 내년 행사는 더욱 규모가 커질 것이라고 한다. 한류가 실존하는지 묻는다면, 실제로 보고 왔기에 실존한다고 믿는다. 나아가 여성 관객을 중심으로 더욱 파급 효과가 클 것으로 예상된다. 행사 참석자들에게서 유튜브가 K드라마 흥행의 중심이 되었고, 파급에 가장 결정적인 영향을 준 건 OTT로 방영되는 드라마라는 것을 느낄 수 있었다. 프랑스 한류는 실존하고 있고, 크게 확장되고 있다고 말할 수 있겠다. (정명섭)

프랑스 코레디씨 페스티벌 현장

K드라마의 제작 환경 변화와 관객

K드라마의 성공 요인 분석할 때 제작 현실을 이야기하지 않을 수가 없을 것 같다. 특히 넷플릭스 등 OTT의 드라마 투자는 K드라마의 성장을 추동한 중요한 요인이다. 이에 대한 구체적인 현실을 정리해보자.

OTT 종류와 특성

OTT가 우리나라 드라마 시장을 크게 넓힌 건 누구나 다 아는 사실이다. OTT 드라마를 어떻게 만드는지 분석해보면 OTT마다 특징이 있다. 그 특징을 이해하면 드라마 제작이 어떻게 이뤄지고 있고, K드라마의 현

실을 미뤄 짐작할 수 있을 것이다. 우리나라 블록버스터는 설날이나 추석, 크리스마스 텐트폴 시기에 나온다. 하지만 최근 OTT를 통해 드라마가 해외로 가게 되면서 텐트폴이 나오는 시기가 다양해졌다. 각국마다 명절이 다르고, 이벤트도 달라지기 때문이다.

그 분류를 카테고리로 나눠본다면 이렇다. 오리지널 콘텐츠 제작형 OTT, 자사 콘텐츠 확장형 OTT, 고객 경험 OTT로 명명해보자.

먼저 첫 번째 넷플릭스는 오리지널 콘텐츠 제작형 OTT라 할 수 있다. 그렇기에 가입자 수가 줄면 수익이 떨어지고 주가가 하락할 수 있다. 오리지널 콘텐츠의 성공 여부에 따라 회사가 어려움을 겪을 수 있기 때문에 1년 12달 꾸준하게 오리지널 드라마를 제작하려고 한다.

두 번째로 자신이 갖고 있는 콘텐츠를 확장하는 자사 콘텐츠 확장형 OTT들이 있다. 디즈니가 만든 디즈니 플러스, HBO 맥스 등등이 있다. 디즈니 플러스에서는 〈스타워즈〉에서 파생되어 제작된 〈안도르〉가 많은 관심을 받고 있다. 기존에 갖고 있던 영화를 드라마 형태로 확장하는 플랫폼 형태를 형성해 디즈니 플러스에 탑재하는 방향성을 보이고 있다. 우리나라와 같은 경우를 보면 티빙이 아닐까 싶다. 지상파에 갖고 있던 것을 확장을 했다는 점에서 그렇다. 이같은 OTT는 자사가 원래 갖고 있는 고유의 콘텐츠를 확장하는 데 힘을 쏟고 있다. 반면 이런 유형의 OTT가 갖고 있는 오리지널 콘텐츠는 오리지널 콘텐츠 제작형 OTT보다 적을

수밖에 없다.

세 번째로는 고객 경험형 OTT라 이름을 붙여 분류했다. 자신들이 갖고 있는 서비스를 좀 더 확장해 고객 경험을 높이기 위한 OTT이다. 가장 좋은 예로 애플티비플러스가 있는데, 애플티비플러스는 자신들이 선전하는 콘텐츠보다는 애플의 다양한 기기에서 볼 수 있다는 고객 경험을 강조하는 형태를 보여주고 있다. 국내에서는 쿠팡플레이는 고객 경험형 OTT로 볼 수 있다.

이렇게 오리지널 콘텐츠 제작형, 자사 콘텐츠 확장형, 고객 경험형으로 크게 3가지로 분류해보았다. 이 3가지 분류를 보면 제작의 방향성이 크게 달라진다. 넷플릭스는 매달 이벤트처럼 새로운 콘텐츠가 있어야 분기마다 고객들이 떨어지지 않는다. 〈지금 우리 학교는〉은 설날, 〈수리남〉은 추석처럼 가입자 숫자를 유지하기 위한 콘텐츠를 분기별로 제작해야 한다. 이에 반해 자사 콘텐츠 확장형과 같은 경우에는 기존에 상영된 콘텐츠의 부가 혹은 확장 콘텐츠에 집중하고 아예 새로운 콘텐츠 투자는 덜 하는 편이다. 투자는 자사 콘텐츠를 확장하는 작품들에만 주로 한다. 고객 경험형 OTT는 콘텐츠가 중요한 게 아니라 사용자의 경험이 중요하다. 애플을 예로 들면, 〈파친코〉처럼 제작비가 크게 든 작품을 내놓고 몇 개월 동안 자사의 다양한 단말기에서 경험할 수 있다는 점만을 강조한다.

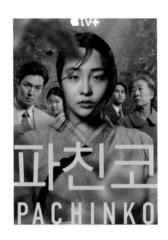

〈파친코〉

 이처럼 각각의 OTT는 각자 목표하는 바가 다르다. 그 때문에 그게 걸 맞은 드라마를 제작하는 걸 고민하고 있다. 넷플릭스처럼 매번 드라마가 필요한 곳은 크고 작은 드라마가 공백기 없이 이어지고 있고, 디즈니 플러스는 기존 자신의 이미지를 해치지 않는 한도 내에서 양념 형식의 오리지널 콘텐츠를 제작하고, 애플티비플러스나 쿠팡플레이는 고객들이 각각 애플과 쿠팡을 끊지 않고 이 형태를 유지할 수 있게끔 콘텐츠에 투자하고 제작해나가고 있다.

 우리나라 드라마 제작 현실은 이 같은 OTT의 필요에 의해 성장을 함께 하고 있다. 넷플릭스의 경우 2017년에 〈옥자〉에 600억을 투자를 한 것이 화제가 되었는데, 2020년까지 5550억을 한국 콘텐츠에 투자했고 2021년에 이를 넘어섰다. 2022년에는 약 8000억에서 많으면 많은 1조까지 투자한 것으로 추정된다. K드라마 수요는 OTT의 요구에 따라 점점 늘고

있고, 영역이 확장되고 있는 것 같다. (고규대)

　드라마 제작과 관련해서 덧붙인다면, 나는 드라마에 이제 막 진입한 사람이고 내가 관여한 분야는 각본이다. 개인적으로 OTT 업계의 위기이자 기회의 시기에 들어왔다는 생각을 하는데, 드라마의 영역이 확장되고 있음을 인식하고 있다. OTT와 영화, 드라마 업계가 서로 맞물리며 돌아가기에, 서로에게 영향을 끼칠 수밖에 없다. 서로에게 어떤 영향과 파급효과를 보여줄 것인지와 최종 승자는 내년 혹은 내후년에 마주하게 될 것 같다. 그리고 우리가 생각하는 승자는 우리가 예상하지 못하는 다른 형태이지 않을까 생각된다. (정명섭)

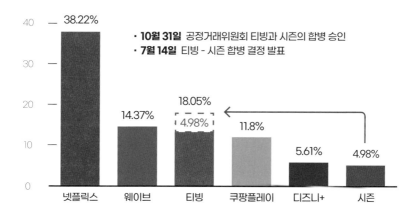

유료 구독형 OTT 시장 점유율　　　월간 활성이용자 수 기준

- 10월 31일 공정거래위원회 티빙과 시즌의 합병 승인
- 7월 14일 티빙 - 시즌 합병 결정 발표

넷플릭스 38.22%
웨이브 14.37%
티빙 18.05% (4.98%)
쿠팡플레이 11.8%
디즈니+ 5.61%
시즌 4.98%

(출처 : "[그래픽] 유료 구독형 OTT 시장 점유율", 〈연합뉴스〉, 2022.10.31.)

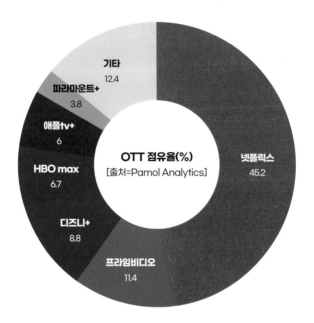

기타
12.4

파라마운트+
3.8

애플tv+
6

HBO max
6.7

디즈니+
8.8

OTT 점유율(%)
[출처=Pamol Analytics]

넷플릭스
45.2

프라임비디오
11.4

(출처 : "파라마운트까지 합세한 국내 OTT…'출혈경쟁' 심화" 〈포춘 코리아〉, 2022.5.6.)

K드라마 글로벌 관객의 취향과 세대

한국 드라마가 우리는 상상도 못할 정도로 전 세계 트렌드를 이끄는 중요한 콘텐츠가 되었다. 동남아 아시아 시장을 석권하는 것을 넘어, 유럽과 제일 큰 시장인 북미권 시장까지 팬데믹을 기점으로 큰 성장을 보였다. 많은 해외 기사들을 찾아보니, 전 세계적으로 기성세대보다 Z세대를 중심으로 이뤄지는 뉴노멀은 문화 다양성, 인종적 다양성, 정치적 올

바름, ESG(환경, 사회, 지배구조)를 중시하는 세대적 특징을 갖고 있다. 특히 개방성이 중요한 특징인 것 같다.

기존 할리우드 영화나 백인 중심 서사 외의 것을 보고 싶어 하는 새로운 탐구 정신이 강해졌고, 미국시장에서는 라틴계나 흑인 커뮤니티에서 한국 드라마가 인기가 많다고 한다. 흑인이나 라틴계는 인종적으로 차별을 받고 있는 집단인데, 미디어가 거의 백인 중심으로 이뤄져 있으니 더 이상 백인들의 사랑 이야기를 보고 싶지 않은 이들에게 한국 드라마는 훌륭한 대안이 되고 있다. 자신들의 이야기인 라틴계나 흑인 드라마에서 로맨스는 큰 재미 요소가 아니다 보니 우연하게 발견한 것이 한국 드라마였다고 한다.

〈이상한 변호사 우영우〉는 ESG가 잘 구현된 대표적 드라마라 생각된다. 고래를 생각하며 지구를 소중히 여기는 환경 문제가 담겨져 있고, 장애인이나 성소수자, 노인 등 사회적 약자가 에피소드의 주역으로 등장하며 사회적 편견에 대해 날카로운 비판적 시선을 드러내는 의도를 가지고 있음을 적극적으로 표현한다.

또한 사회제도가 올바른 방식으로 작동하지 않아서 생기는 문제를 파헤친다. 그래서 나는 〈이상한 변호사 우영우〉를 올해를 대표하는 드라마로 생각한다. 또 다른 작품으로 〈나의 해방일지〉나 〈우리들의 블루스〉도 ESG에 잘 들어맞는 드라마여서 주목하고자 한다. 서울이 아닌 지역, 비정규직, 비결혼, 장애인, 직업적 편견 등의 문제를 잘 다루고 있는데, 시청률이 각각 6%, 14%였다.

〈이상한 변호사 우영우〉

〈나의 해방일지〉

〈우리들의 블루스〉

공중파 일일드라마 〈신사와 아가씨〉의 경우 시청률 36%인데, KBS 일
일극은 튼튼하게 유지되고 있지만 이슈화는 되지 못하고 있다. 근데 또
놀랍게도 최근에 〈신사와 아가씨〉가 아시아 내에서 넷플릭스 1위를 달
성하는 성과를 보여주기도 했다. 확실히 한국 드라마가 가족, 눈물, 연대
를 잘 구현하고 있고, 신세대 드라마는 ESG를 잘 담아내고 있다. 또 다
른 측면에서는 〈지금 우리 학교는〉의 좀비, 〈소년 심판〉의 법정 스릴러,
〈슈룹〉과 〈재벌집 막내아들〉의 미스터리 스릴러처럼 익스트림한 장르가
한 축을 구축하면서 K드라마가 성공할 수밖에 없는 힘을 가지고 있다고
본다. (정민아)

[2023년 OTT 한국 드라마 지원 2배로 확대 된다]

〈연합뉴스〉 2022년 12월 20일자 기사 "내년 OTT 드라마 지원금 작품당 최대 15억→30억원 확대 추진"에 따르면, 2023년, OTT(온라인 동영상 서비스) 한국 드라마에 대한 정부 지원이 두 배 수준으로 확대된다고 한다. 조현래 한국콘텐츠진흥원장은 기자간담회에서 OTT 작품들이 글로벌 경쟁으로 이어지는 만큼 규모를 크게 하려는 취지라고 지원 확대 방안을 설명했다.

한국콘텐츠진흥원은 2023년에 드라마 17편, 비드라마 10편 등 총 27편을 지원할 계획이라고 밝히며, OTT 분야를 중심으로 방송 · 영상 콘텐츠 산업 육성을 위한 사업비가 2022년 421억 원에서 2023년 1천108억원으로 늘어날 것이라고 말했다. 특히 현재 OTT 드라마 작품당 지원금은 15억 원인데, 최대 30억 원으로 늘리는 방안을 추진한다. 비드라마는 작품당 지원금이 4억 원 안팎이 될 전망이다.

지원 규모가 커지는 만큼, 심사의 전문성을 확보하기 위해 심사위원단을 전면 재구성하겠다는 계획이라고 강조했다. 공정성과 전문성을 확보하고 현장 경험이 풍부한 이들을 참여하도록 할 것이라 한다.

문화체육관광부 역시 한국콘텐츠진흥원이 한국문화 콘텐츠(K콘텐츠)의 확산과 산업 수요에 제대로 대응하도록 혁신방안을 추진한다고 발표했다. 7개 본부를 5개로 재편하고 한류지원본부를 신설하여 조직 효율성을 높인다. 또한 보직자의 수를 44명에서 35명으로 줄여 현장에서 활동할 수 있는 인력을

늘리고, 일부 사업은 민간에 넘긴다고 밝혔다.

방송콘텐츠의 해외 배급 지원을 국제방송교류재단에, 게임 국가기술 자격시험을 한국산업인력공단에 넘기는 방안을 검토하고 있으며, 패션 분야 산업은 한국패션디자이너연합회의 도움을 받아 이관하는 방안을 살펴보고 있다고 한다. 아울러 혁신추진 특별전담팀(TF)을 상시조직으로 전환하고 보조금 부정수급 점검에도 나선다.

2022년 기억하고 주목할 작품과 인물들
(배우, 작가, 감독)

2022년 기억할 배우들

　남자배우들은 꽤 세대교체가 되고 있는 것 같다. 이민호 배우와 유아인 배우는 어느새 30, 40대에 접어들었다. 아쉽게 군대를 가는 남주혁을 비롯해 안효섭, 송강 등등이 새롭게 떠오르고 있으며 차은우 배우는 '만찢남'의 이미지로 〈오늘도 사랑스럽게〉를 비롯해 웹툰을 원작으로 한 드라마에 줄줄이 출연하고 있다.

　남자 배우들의 세대교체가 1년 사이에 많이 일어나고 있고, 기존의 30대 배우들은 자신만의 색과 자리를 잡아가고 있다. 이민호 배우는 내년에 〈별들에게 물어봐〉라는 신작으로 나오고, 〈나의 해방일지〉로 인기를

끌었던 손석구 배우의 활동도 너무 좋았던 것 같다.

이에 반해 생각보다 여배우들은 많이 없었던 것 같다. 〈이상한 변호사 우영우〉나 〈지옥〉에서 여성 배우들이 등장하기는 했으나, 눈에 띄거나 그룹화 될 정도로 많은 변화가 있지는 않았다. 드라마가 남자 배우들 위주로 움직이는 것이 어쩔 수 없는 현실이기에, 남자 배우들에게 주목하게 되고 여성 캐릭터들이 조화를 잘 이루지 못했다. 그래도 박은빈 배우처럼 어렸을 때부터 연기를 해온 노련하고 준비된 배우들이 많이 있어서 드라마를 즐겁게 볼 수 있던 것 같다.

내년에는 송강호 배우도 35년 만에 드라마로 돌아올 정도로 드라마 시장이 더욱이 확장되고 있음을 느낀다. 과거에 편당 남자배우 출연료가 4천만 원이었는데, 현재 OTT에서는 억 단위로 준다고 한다. 그렇기에 영화배우나 영화 관계자들이 상대적 박탈감을 느낄 것 같다. 개런티 상승 효과가 영화에 비해 드라마가 크다 보니, 영화배우들이 드라마 쪽으로 눈을 다시 돌리는 것 같다. 전도연 배우도 영화 위주로 활동하다 다시 오랜만에 드라마로 복귀한다는 소식을 접했다. 어떻게 보면 배우들의 전성시대를 맞이한 것 같다. 배우들의 활약이 기대되는 2023년이다. (고규대)

남녀 젠더적으로 글로벌 소화력에서 다른 양상이 나타나는데, 여성배우의 경우에는 강수연, 문소리, 전도연, 김민희, 윤여정 배우까지 작가예술 영화 감독과 함께 코리언 아트시네마의 얼굴로서 세계 영화계에 인지

도가 있다. 그러나 남자배우의 경우에는 이병헌, 이정재, 마동석, 박서준까지 할리우드 주류에 진입하는 양상을 보여주고 있는 것 같다. 송강호의 경우 두 영역에 다 걸쳐 있지만 말이다. 예술의 여배우, 상업, 특히 액션의 남배우로 양분되어 글로벌적으로 소구되는 현상은 앞으로 분석해야 할 좋은 연구 과제이다. (정민아)

작가의 부상과 창작 시스템의 변화

2022년에 가장 주목해야 할 작가는 정명섭 작가이다. (웃음) 나는 16년 동안 글을 계속 써왔다. 웹소설과 웹툰, 드라마, 영화에 계속 관심이 있다는 점을 어필했을 때 보조작가로 오라는 이야기부터 들었다. 그러다 작년 정도부터 분위기가 변했던 것 같다. 드라마 제작사에서 먼저 제안을 한 경우도 있고, 계약서 사인도 했다.

올해 부산국제영화제에서는 4일 동안 50곳에서 제작사 미팅을 진행했다. 대부분 내게 했던 질문은 OTT 시리즈를 만들어 12부작을 만들 것인데 혹시 에피소드가 더 있는지와 대본을 대신 써줄 수 있는지였다. 반복적으로 비슷한 질문을 받으며 미팅을 진행했다. 나는 드라마나 영화를 쓰거나 공개한 것이 없음에도 불구하고 몇 년 사이에 인지도가 계속 올라가고 있는 상황이다. 그동안 영상 제작 환경이 변했고, 작가에 대한 대우도 변하고 있다는 것을 상징적이고 압축적으로 보여주고 있는 것 같다.

〈재벌집 막내아들〉

　현재 방영되는 드라마 중에서 웹소설을 원작으로 한 〈재벌집 막내아들〉을 가장 주목해야 한다고 생각한다. 웹소설을 가지고 송중기라는 A급 배우를 주연으로 캐스팅해서 대형 드라마를 만드는 '원소스 멀티유즈'가 가능해졌다. 저는 이 분기점을 미국 드라마 제작 방식에서 찾았다. 현재 미국 드라마의 제작 방식의 핵심은 2가지로 나눌 수 있다고 본다. '쇼 런너'와 '라이터스룸'이 그것이다. '쇼 런너'는 제작 PD가 전체 캐스팅과 기획, 파일럿 정도를 감독하고 나머지는 다른 감독들에게 맡기는 방식이다. 미국에서는 시즌제 드라마의 연출자가 다른 경우가 일상적이다. 우리나라 드라마 제작이 늘어나게 되면 비슷한 양상을 보일 것으로 생각된다.

　'라이터스룸'은 집단 창작 체제인데, 한국에서는 메인 작가와 보조 작가라는 구조가 일상적이었기에 구현이 될 가능성이 거의 없었을 것으로

봤다. 가장 중요한 건 이렇게 변화하는 환경에서 OTT나 숏폼, 영화, 시즌제 드라마라는 형태에 상관없이 이를 구매하고 즐기는 시청자들이 계속 보는 요인을 만들어야 한다는 것이다. 나아가 변화하는 요소에 맞춰 우리가 어떻게 적응하고, 어떻게 한 발 앞서 변화해야 하는가에 대해서도 주목해야 한다. KT나 LG, 아마존과 같은 폐쇄적인 플랫폼에서 하는 30-35분의 숏폼이 최근의 OTT를 넘어설 것으로 예측된다. 우리가 주목해야 될 것은 어떤 드라마나 영화가 잘 될 것이라 것도 있지만, 컬처 트렌드가 주제인 만큼 앞으로 어떻게 변화할 것인가도 중요하다고 본다. (정명섭)

2022년 주목할 작품

올해 주목할 최고의 작품은 〈이상한 변호사 우영우〉, 〈나의 해방일지〉, 〈우리들의 블루스〉인데, 따뜻하고 연대하고 포용하며 약자들을 감싸주는 동시에 사회 시스템의 문제를 제기하는 공통적인 특성을 갖고 있다. 영화로 생각하면 〈기생충〉이고, 드라마로 보면 〈이상한 변호사 우영우〉인데 이 두 작품이 K콘텐츠가 가야 할 퀄리티 있는 작품의 방향이 아닐까 하는 생각이다. 사회의 모순적인 부분들을 엔터테인먼트화하고, 이 부분을 가르치려 하거나 계몽하려는 것이 아니라 현실을 예리하게 포착하는 방식이 거부감이 들지 않으면서 드라마에 유인하는 요인이다. 〈우리들의 블루스〉, 〈스물다섯, 스물하나〉, 〈그해 우리는〉, 〈20세기 소녀〉처럼 밀레니엄의 레트로 열풍을 반영하기 위해 과거로 회귀한 작품 경향

이 있고, 〈수리남〉, 〈재벌집 막내아들〉처럼 미스터리 스릴러 같은 장르 적인 특성이 강한 작품 경향이 있었다.

〈스물 다섯, 스물 하나〉

TV 프로그램 인기 순위 상위권에 올라온 〈나는 솔로〉라는 예능을 보고 깜짝 놀랐다. 재벌이나 법정, 판검사, 변호사, 연예계나 배우의 세계, 궁궐처럼 우리가 모르는 먼 판타지적 세계 속에 살아가는 그들의 삶에 관심이 있는 동시에 상반되게도 시청자는 우리와 다를 바 없는 일반인에 대한 관심도 크다는 걸 느꼈다. 나아가 〈지금 우리 학교는〉, 〈소년 심판〉, 〈수리남〉이 한때 꽤 길게 드라마 시청률 상위권에 있었지만 화제를 길게 끌고 가지 못하는 현상에 대해서는 확실히 OTT와 공중파를 다르게 생각해봐야 하지 않나 하는 판단이 든다. (정민아)

드라마로 옮겨 간 감독들의 행보

영화감독이 드라마 쪽으로 유입된 케이스에 대해 이야기하고자 한다. 예전에는 그런 경우가 흔치 않았다. 2012년에 윤성호 감독이 〈할 수 있는 자가 구하라〉를 만들었을 때, '영화감독이 드라마를 찍네?'하는 생각이 들었다. 2021년 황동혁 감독의 만든 드라마 〈오징어 게임〉이 세계적으로 흥행했다. 영화에서 드라마로 오는 감독들의 특징은 저마다 자기만의 색깔을 갖고 있는 것 같다. 황동혁 감독의 색깔은 〈마이 파더〉, 〈도가니〉, 〈수상한 그녀〉, 〈남한산성〉에 이르기까지 장르나 소재에서 겹쳐지는 부분 없이 다양하게 연출한다는 점이다. 2022년 주목할 만한 드라마 〈수리남〉은 〈용서받지 못한 자〉, 〈비스티 보이즈〉, 〈범죄와의 전쟁〉, 〈군도〉, 〈공작〉을 연출해 온 윤종빈 감독이 처음으로 연출한 넷플릭스 드라마다. 윤종빈 감독은 자신이 추구해온 한국 남성 서사 탐구를 〈수리남〉을 통해 확장시켰다. 공간적 배경을 국내가 아닌 먼 남미 낯선 국가 수리남으로 옮겼으며, 한국 남성들의 디아스포라를 세밀히 추적했다.

〈수리남〉

〈썸바디〉

〈해피엔드〉, 〈사랑니〉, 〈은교〉, 〈침묵〉 등 자신만의 색깔이 강한 멜로
드라마를 만들어왔던 정지우 감독이 만든 드라마 〈썸바디〉는 SF 장르지
만 본인이 잘 해오던 외로운 소녀의 애틋한 정서를 가져왔다. 〈반칙왕〉,

〈조용한 가족〉, 〈장화, 홍련〉, 〈좋은 놈 나쁜 놈 이상한 놈〉, 〈인랑〉 등을 연출한 김지운 감독은 애플 티비에서 〈닥터 브레인〉을 연출했으며, 연상호 감독은 티빙에서 본인의 애니메이션 원작 〈돼지의 왕〉을 실사 드라마로 리메이크했다. 이처럼 영화만을 연출해오던 능력 있는 감독들이 다양한 OTT를 통해 자신의 장기와 스타일을 드라마로 가져와 성과를 내고 있다는 점이 주목할 부분인 것 같다. (이현경)

4.

K드라마의
주제, 장르, 소재

서구 장르의 한국적 로컬화

서양의 전유물로 생각되었던 장르의 한국 로컬화가 K드라마의 강점이다. 〈슈룹〉과 〈재벌집 막내아들〉은 미스터리와 스릴러를 각각 사극 및 근대사 드라마와 결합을 시킨다. 〈슈룹〉은 〈스카이캐슬〉의 궁궐 버전인데, 세자 책봉을 둘러싼 경쟁이 이질감 없이 설득력 있게 전개되며, 오히려 사극인데 신선하다고 느껴진다. 〈재벌집 막내아들〉은 1987년에서 현재에 이르기까지 파란만장한 우리의 현대사를 배경으로 하는데, 레트로 유행을 소재적으로 쓰는 게 아니라 레트로를 주제화하면서 일종의 상상의 대안 역사를 만드는 엄청난 작품이다. 레트로에 대한 관심이 역사에

대한 관심으로 이동하면서도 재미를 만들어내는 기법이 놀랍다. 이렇기 때문에 K드라마는 여전히 역량이 있고 가능성이 풍부한 것 같다.

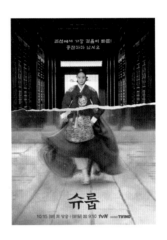

〈슈룹〉

프랑스 드라마 리메이크이지만 〈연예인 매니저로 살아남는 법〉에 주목을 하고 싶은데, 이유는 K콘텐츠에서 글로벌 시청자, 관객에게 취약한 부분이 코미디와 다큐멘터리이기 때문이다. 코미디는 역시 보편적으로 성공하기가 힘들다는 점이 입증되지만, 여러 방면으로 시도하면서 방법을 찾는 노력을 계속하는 것이 필요하다.

다큐멘터리가 오히려 발전 가능성이 보이는데, '먹방' 콘텐츠 창조와 세계적 유행을 만들어낸 것, 음식 다큐멘터리에 대한 세계인의 관심 등 다큐멘터리가 어쩌면 블루오션으로 가능성이 있어 보인다. 〈나는 솔로〉, 〈솔로 예찬〉, 〈환승연애〉, 〈돌싱글즈〉 같은 일반인이 등장하는 연애 예

능이 국내뿐만 아니라 넷플릭스를 타고 해외 시청자까지 끌어들이는 현상을 보면, 이 분야를 적극적으로 개발할 필요성이 보인다. (정민아)

'신파', '분단', '학교' 그리고 '막장'

K드라마의 독특한 성격을 몇 가지 키워드로 꼽아보면 신파, 분단, 학교, 막장 등을 들 수 있겠다. '신파'는 흔히 촌스러운 눈물을 짜내는 단어로 인식되고 있다. 그런데 의외로 해외에서는 오히려 감동을 주는 요소로 받아들여지고 있다. 〈오징어 게임〉, 〈파친코〉 등 세계적 흥행 드라마에는 모두 신파가 담겨져 있다. 여성 수난사로서의 〈파친코〉와 사연을 갖고 서바이벌 게임에 참가한 이들의 고군분투가 담긴 〈오징어 게임〉처럼, 인물의 사연 혹은 전사들을 소개하는 것이 과거에는 촌스러운 것으로 치부되었는데 이것이 오히려 글로벌 시장에서는 신선한 요소로 시청자들에게 어필되어 K드라마의 성공 요인 중 가장 큰 원인을 차지하게 된 것 같다. 〈쏘우〉, 〈큐브〉, 〈헝거 게임〉 같은 미국식 서바이벌 서사가 밑도 끝도 없이 게임 상황에 내던져진 인물들이 오직 살기 위해 문제를 풀고 서로를 죽이는 것과는 차이가 있다고 볼 수 있다. 〈수리남〉, 〈카지노〉 같은 드라마에서도 가난했던 1970~80년대 한국 사회에서 주인공이 어렵게 성장하는 신파적인 스토리가 등장한다.

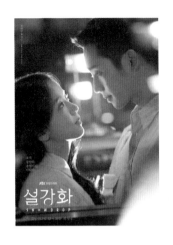

〈설강화〉

두 번째로는 '분단'이라는 요소가 아닐까 생각한다. 작품이 많은 건 아니지만, 분단은 매우 한국적인 소재이다. 〈사랑의 불시착〉, 〈D.P.〉, 〈설강화〉를 대표적인 예로 뽑을 수 있다. 분단 영화는 그동안 많았지만 드라마에서 분단 소재를 다루기는 쉽지 않았다. 이산가족 문제나 탈북자 등장인물 정도가 분단 상황을 반영한 설정이었다. 영화에서는 북한 군인과 남한 형사가 공조를 하고 남북 공작원이 베이징과 평양을 오가는 상황이 전개되기까지 이르렀지만 드라마의 현실을 그렇지 못했다. 그러다 나온 〈사랑의 불시착〉은 북한에 불시착한 남한 여성과 북한 군인이 사랑에 빠진다는 파격적인 설정을 배경으로 코믹한 터치를 넣어 제작되었다. 국내는 물론 해외에서도 크게 인기를 끌어서 분단 소재의 활용 가능성을 입증했다. 〈D.P.〉는 군사분계선과 땅굴 등이 공간적 배경으로 활용된다. 〈

공동경비구역 JSA〉, 〈꿈은 이루어진다〉, 〈만남의 광장〉 등 영화에서는 자주 등장한 공간이었으나 드라마에서는 생소한 풍경이다. 〈설강화〉는 1980년대를 배경으로 북한 간첩이 대학생으로 위장해 서울에서 공작을 벌이는 이색적인 스토리이다. 일촉즉발의 위기상황들이 전개되는 스릴러와 사랑이야기를 담은 판타지 성격이 혼합되어 있다.

학교도 K드라마의 중요 소재라고 생각된다. 과거의 〈상속자들〉부터 최근 〈지금 우리 학교는〉까지 K드라마에서 학교는 고등학생들의 복잡한 일화들이 펼쳐지는 장소로, 성인 사회의 축소판이라고 할 수 있다. 한국 소녀, 소년이 모인 공간만이 갖는 특수성도 있는 것 같다. 입시에 대한 강박, 빈부 격차, 왕따 문제 등 여러 사회적 문제들을 학교에서 마주할 수 있다.

K드라마에서 초상류층의 막장 이야기도 빼놓을 수 없을 것 같다. 〈재벌집 막내아들〉의 반응이 뜨겁다. 정략결혼, 혼외자, 살인 등 온갖 자극적인 이야기들이 뒤범벅되어 있지만 묘하게도 현실과 겹쳐지는 부분들이 많아서 흥미를 끈다. 이런 초상류층의 막장 이야기는 재벌과 전문가 그룹으로 나눠지는 것 같다. 전문가 그룹은 〈디 엠파이어 : 법의 제국〉처럼 로펌을 소유한 법조인을 다룬 드라마나 연예인의 생활을 그린 〈연애인 매니저로 살아남는 법〉이 해당된다. 이런 막장 드라마는 내년에도 계속해서 제작되고 인기를 끌 것으로 생각된다. (이현경)

5.

2023년 드라마
예측

우리가 생각하는 것과는 정말 다르게 세상이 변화하고 있음을 느끼고 있다. 어떤 트렌드와 소재, 주제가 이어질 것인가와 작품의 경향에 대해 함께 이야기 나눠보도록 하겠다.

익스트림 장르와 퀴어 드라마

2023년은 〈DP 2〉, 〈스위트 홈 2〉, 〈파친코 2〉, 〈낭만닥터 김사부 3〉처럼 OTT뿐만 아니라 공중파에서도 시리즈화가 본격화되는 한 해가 될 것 같다. 〈경성 크리처〉와 같은 작품이 2023년에 등장하는 것을 보면, 〈지금 우리 학교는〉부터 본격화된 좀비, 〈승리호〉로 기술적 완성도를 높

여 앞으로 발전 가능성이 풍부한 SF, 그리고 무당처럼 한국 로컬리즘이 결합된 오컬트 등 익스트림한 장르의 K드라마가 선보일 것이다. 우주공간이 본격적으로 한국 대중서사에 들어온 이후 TV드라마에서도 우주오페라 장르가 시도된다는 점에서 대작 드라마인 우주 오페라 장르 〈별들에게 물어봐〉도 눈여겨 보게 되는데, 〈파친코〉로 글로벌 스타가 된 이민호의 활약을 기대하게 한다.

〈지금 우리 학교는〉

나아가 내년에는 퀴어 드라마에 대한 소비가 증가되지 않을까 하는 조심스러운 예측을 해본다. 2022년에 〈시맨틱 에러〉가 조용하게 한방을 터뜨렸다. 소수지만 엄청나게 충성스러운 팬덤을 이끌고 가면서, 이런 드라마 시장이 있다는 것을 알려 K드라마 수면 위로 올라오고 있다. 〈이상한 변호사 우영우〉처럼 사회적 소수자들을 본격적으로 다룬다는 점에

서 퀴어 드라마는 ESG 취향의 Z세대 시청자에게 호소하게 될 것 같다.

특정 직업 세계와 일상의 가족 이야기처럼, 소재적 극단 현상 또한 하나의 특징이 아닐까한다. (정민아)

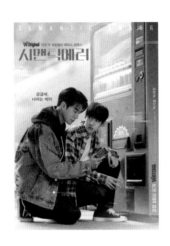

〈시맨틱 에러〉

해외 시장을 겨냥한 자극적인 소재

〈카터〉라는 OTT 영화는 국내에서는 비록 평이 좋지 않았으나 외국에서는 좋은 반응을 이끌어냈다. OTT를 기준으로 보면, 드라마가 앞으로 우리나라 관객들만을 위해서 제작되지 않을 것이라는 생각이 든다. 예전 같았으면 국내시장에서는 만들어지지 않았을 것 같은 드라마가 해외 시장을 겨냥해서 만들어질 것이라 전망된다.

〈카터〉

　〈오징어 게임〉은 제작비 대비로 어마어마한 수익을 이끌어냈다. 넷플릭스나 디즈니 플러스를 보면 한국을 시장보다는 상품 공급처로서 많이 바라보는 것 같다. 조금 더 구체적으로 말하자면 장르가 더욱 잔인해질 것 같다. OTT 작품이 인기있는 이유 중 하나가 TV드라마를 보는 것에 지친 시청자들이 보는 것이라 생각된다. 시즌제 드라마는 짧기 때문에 자극적인 요소들이 많이 들어가게 된다. 한국 사람들이 좋아하지 않지만 외국 사람들이 좋아할만한 자극적인 소재가 늘어날 것 같다. 외국영화에서 좀비가 뛰기 시작한 지 30년이 걸렸다. 〈28일 후〉를 기점으로 본격적으로 달리기 시작했는데, 우리나라 좀비와 같은 경우에는 처음부터 뛰기 시작했다. 이처럼 작품에 대한 소재가 잔인해지고, 국내보다는 해외를 겨냥하는 것이 내년과 내후년의 트렌드인 것 같다. (정명섭)

스튜디오 인수합병과 드라마 산업의 상승 곡선

2023년 드라마 산업 지속 가능성에 대해 이야기 하자면, 글로벌화의 가속화를 꼽을 수 있을 것 같다. 다양한 형태의 장르가 나오게 되며, OTT 시스템의 강화, 나아가 인하우스 시스템이 강화되고 있다. 2000년 초반만 해도 스튜디오 시스템으로 이뤄졌다. 인하우스 시스템은 회사 내에 갖고 있는 제작 시스템으로, 각 지상파에서 자체적으로 스튜디오를 가지게 되었다. TVN은 스튜디오 드래곤, JTBC는 스튜디오 룰루랄라처럼 각각의 인하우스 시스템이 갖춰지고 있으며, 각기 다른 색깔과 기술, 개성을 지니고 있다. 합병을 하지만 개성은 사라지지 않게 드라마를 제작하고 있다고 전해진다. 작은 드라마 제작사인 경우에는, 인수합병을 많이 한다. 2023년 드라마 산업은 당분간 상승 곡선으로 2-3년 동안 계속해서 상승하게 될 것 같다. 지금 우리나라 국력을 봐서는 그 추세가 적어도 4-5년, 길게는 10년 넘게 이어지지 않을까 생각된다. (고규대)

질의응답

질문 : 〈신병〉처럼 숏폼의 성공을 어떻게 보는지 궁금하고, 디즈니 플러스에서 마블 시리즈와 스타워즈 세계관을 확장하는 방향처럼 우리나라에도 영화와 드라마를 아우르는 콘크리트 유토피아 유니버스의 형성이 가능한지 이에 대한 의견이 궁금하다.

숏폼이 잘될 것 같다. 숏폼을 우리가 흔히 1분이라 생각하기 마련인데,

10분 내외일 수 있다. 드라마를 쉽게 접할 수 있도록 작은 형태의 드라마가 많이 시도되고 있고, 이미 많이 성공하고 있다. 60-70분이라는 드라마 분량에 대한 편견이나 드라마 사이사이에 진행되는 광고 시간에서 벗어나, 드라마의 길이보다는 콘텐츠에 걸맞은 정확한 길이로 제작하는 것이 트렌드처럼 된 것 같다. (고규대)

콘텐츠의 형태는 내가 돈을 내고 내가 사용하는 환경에서는 계속 변화한다고 생각된다. 각자 가장 편하고 쓰기 좋은 환경을 찾아서 사용하고 있는데 영화 같이 가격이 올라가게 되면 사람들이 기본적으로 배신감을 느끼게 된다. 대체재가 없었다면 영화에 대한 소비가 계속 이뤄졌겠지만, OTT나 지상파 드라마처럼 다른 볼거리가 풍부하다. 콘텐츠는 계속해서 진화하고 있다고 생각된다. 스튜디오 같은 경우에도 계속 흡수합병을 한다. 콘텐츠를 가지고 있고, 이를 유통할 수 있는 힘을 가질 수 있는 자가 승리할 것 같다. (정명섭)

질문 : **주목 받았던 영화 〈몸값〉에 대해 질문하고 싶다.**

〈몸값〉은 영화제에서 어마어마하게 성공을 한 것이지, 대중에게 많이 알려진 작품은 아니었다. 영화판과 드라마판의 성공과 명암, 그중에서도 〈몸값〉에 대한 대응을 보면 왜 영화가 안 되고 다른 분야가 잘 되는지 알 수 있다. 영화 쪽에서는 〈몸값〉이라는 작품이 잘 되자, 그 감독을 데려가 시나리오를 쓰게 하고 영화를 만들게 했다. 하지만 결국 해당 작품은 제

작되지 않았다. 그러나 다른 방송에서는 〈몸값〉이라는 단편영화 하나를 가지고 하나의 새로운 유니버스를 발상해 만들어낸 것처럼, 콘텐츠를 어떻게 활용해나갈 것인가에 대한 명암을 각인시켜준 사례라고 생각된다. (이용철)

[일본 철학자 우치다 다쓰루가 본 식민지 시기 배경의 K드라마]

일본 주간지 『AERA』 2022년 5월 22일자에는 일본 철학자이자 사상가인 우치다 다쓰루가 일제강점기를 소재로 하는 드라마 〈파친코〉를 비평하는 칼럼이 실렸다. 이 글은 일제강점기를 오락으로 만든 한국과 전혀 만들지 않는 일본을 비교한다. 우치다는 자이니치들의 몸부림을 그려낸 작품성 높은 이 드라마를 일본 언론이 거의 언급하지 않는 현상에 대해서도 지적한다.

조선시대 말부터 식민지 시기를 다룬 한반도를 무대로 한 드라마와 영화가 한국에서 많이 만들어지는데, 〈미스터 션샤인〉과 〈시카고 타자기〉 역시 넷플릭스를 통해 글로벌 시청자를 모았다. 드라마에서 대부분의 일본인은 조선인을 박해하는 악인으로 묘사되지만, 작품에 따라 양국의 갈등하는 사람들의 모습을 통해 깊이를 더하고 있음을 우치다는 지적한다. 권선징악의 교훈적 이야기로는 드라마가 빈약해진다는 점을 한국 창작자들은 알고 있다는 것이다.

우치다는 자국인 일본이 그 역사적 사건을 소재로 한 오락물을 만들려는 움직임이 없다는 점을 언급하면서, 대원군, 민비, 김옥균, 우쿠자와 유키치, 우치다 료헤이, 미야자키 도텐 등 한반도 정세가 선인악인론으로 설명할 만큼 단순하지 않다는 점을 일본 시청자들이 알게 하는 것이 역사를 아예 모르는 것보다 훨씬 나은 일임을 주장한다.

그는 한국이 일본과 관련된 역사를 엔터테인먼트로 이야기하는 사업을 이미

25년 이상 몰두하고 있는 반면, 일본은 아무것도 하지 않고 있음을 지적한다. "자신들은 과거 이웃에게 어떤 존재였나?"라는 물음을 무시해온 일본인이 외교라는 어려운 사업을 수행할 수 있을까라는 물음표를 던지며 일본 사상가의 한국 드라마에 대한 단상은 마무리된다. 역사의 중요성을 아는 일본 사상가가 한국 드라마를 바라보며 고찰하는 깊이 있는 시선이다.

[한국 드라마에 빠진 미국 흑인 여성들]

〈워싱턴 포스트〉 2022년 9월 14일자에 실린 Soo Youn의 기사 "한국 드라마에 푹빠진 흑인 여성, 이유는"은 〈오징어 게임〉 이전에도 많은 흑인 여성들이 도피처와 편안함의 도구로 한국 드라마를 봐왔다는 사실을 분석하기 위해 심층 인터뷰를 실었다.

〈사랑의 불시착〉을 보게 된 흑인 여성은 한식을 요리하고 한국어를 공부하며 한국 여행을 계획하고 있다. 이 흑인 여성에게 한국 드라마는 미국에서 겪는 인종적 긴장감을 녹이는 치유물이다. 백인 학생이 이들을 괴롭혔을 때, 한국 드라마처럼 "소년의 부모가 아들과 함께 우리 집에 와서 무릎 꿇고 절하고 사과하기를 원한다"는 말은 한국 드라마가 치유물임을 분명히 보여준다.

기사는 흑인 여성들 사이에 〈오징어 게임〉 훨씬 이전부터 열정적인 K드라마 팬덤이 형성되어서 K드라마만을 다루는 SNS 계정이 있다는 사실을 알린다. 한국인을 본 적이 없는 흑인 소녀가 한국 드라마를 통해 다른 세계와 다른 문화를 접하고 배우는 현실은 흥미로워서, 한국인인 우리가 생각해볼 점이 많다. K팝 이후 K드라마가 미국 내 비백인 시청자들을 사로잡고 있는 현실에서, 우리가 인식하지 못한 인종적 편견, 상대의 문화에 대한 경시가 없는지 거듭 스스로 검열이 필요하다. 이 기사에 달린 수많은 댓글은 한국 드라마가 인종 문제에 예민하지 못하고 무의식 중에 편견을 조장한다는 점에 대해 성

토한다.

반면, 흑인이 아니고 백인이며, 여성이 아니고 남성인 유저들이 "나도 K드라마 팬"임을 인증하고 있었다. 그들은 공히, K드라마가 사회적 모순을 잘 반영하고 있으며 캐릭터가 풍성하고 입체적이며, 누드나 자극적 장면이 없이도 이야기를 정교하게 잘 만들어가고 있다고 말한다.

기사는 〈오징어 게임〉의 에미상 수상에 미국 내 흑인과 라틴계 여성들의 영향력이 반영되었음을 지적한다. 미국에서 한국 문화의 주류화를 주도하는 것이 한국계 미국인이라고 생각할지 모르지만, 실제로는 흑인 여성들이 이 현상을 이끈다는 것이다.

많은 이들이 가족에 대한 강조, 노인에 대한 존중, 음식이 사랑 표현을 위해 중요한 역할을 하는 것 등과 같은 따뜻한 문화에 대해 말하고 있었다. 대다수 흑인 여성들이 인종 정치 없이 유색인 종간의 사랑 이야기를 보는 즐거움이 있다고 대답했다. 노출 장면, 섹스 묘사가 거의 없는 순수한 로맨스, 느리게 진행되는 사랑이 흑인 여성에 대한 과잉 성적 대상화와 비교되면서, 오히려 호감의 요소가 된다. 어쩌면 흑인이 오래전부터 겪은 억압과 고통, 슬픔과 분노가 K드라마에도 있기 때문일지도 모른다.

한 트랜스젠더 흑인 여성이 자신과 비슷한 모습을 드라마에서 보지 못했지만 한국 드라마에 깊이 공감하는 이유는 섹슈얼리티가 아니더라도 자신을 표현하는 다양한 아름다움 때문이라는 언급은 생각할거리를 던진다. 자극적인 것이 아니라 순수함과 셀렘이라는 감정이 어쩌면 보편적인 감수성일지도

모르겠다. 한국 문화를 사랑하는 다양한 인종으로 이루어진 팬들 앞에서 우리 드라마가 인종적 묘사에 편견이 없는지 열린 마음으로 끊임없이 되돌아봐야 할 것이다.

2023년 방영 예정 스트리밍 드라마 리스트

D.P. 시즌 2	
연출	한준희
배우	정해인, 구교환, 김성균, 손석구, 지진희, 외
독점 스트리밍	넷플릭스

탈영병들을 잡는 군무 이탈 체포조(D.P.) 준호와 호열이 다양한 사연을 가진 이들을 쫓으며 미처 알지 못했던 현실을 마주하는 이야기를 다룬 드라마 시리즈이다.

경성크리처	
연출	정동윤
배우	박서준, 한소희, 수현, 김해숙, 조한철, 위하준 외
독점 스트리밍	넷플릭스

시대의 어둠이 가장 짙었던 1945년의 봄, 생존이 전부였던 두 청춘이 탐욕 위에 탄생한 괴물과 맞서는 크리처 스릴러 드라마이다.

대행사(가제)	
연출	이창민
배우	이보영, 조성하, 손나은, 한준우, 전혜진 외
스트리밍	TVING
채널	JTBC

대기업 광고대행사 최초로 여성 임원이 된 과아인이 최초를 넘어 최고의 위치까지 자신의 커리어를 만들어가는 모습을 그린 우아하게 처절한 오피스 드라마이다.

도적 : 칼의 소리	
연출	황준혁, 한진선
배우	김남길, 서현, 유재명, 이현욱, 이호정 외
독점 스트리밍	넷플릭스

격동의 일제강점기, 각기 다른 사연으로 무법천지의 땅 간도로 향한 이들이 조선인의 터전을 지키고자 하나가 돼 벌이는 액션 활극이다. 1920년대 무법천지의 땅 간도를 배경으로 일본군, 독립군, 청부업자, 마적 그리고 삶의 터전을 빼앗기고 이주한 조선인들이 각자 다른 목적으로 서로에게 총부리를 겨누며 펼쳐지는 드라마이다.

마녀	
연출	김태균
배우	박진영, 노정의 외
독점 스트리밍	디즈니 플러스, 훌루

디즈니 플러스 오리지널 한국 드라마로 강풀 작가의 웹툰 〈마녀〉를 원작으로 한다. '마녀'라고 불리는 여자와 그를 사랑한 남자의 이야기를 다룬 드라마이다.

무빙	
연출	박인제, 박윤서
배우	류승룡, 한효주, 조인성, 차태현, 류승범, 김성균, 김희원, 문성근, 이정하, 고윤정, 김도훈 외
독점 스트리밍	디즈니 플러스, 훌루

초능력을 숨긴 채 현재를 살아가는 아이들과 과거의 아픈 비밀을 숨긴 채 살아온 부모들이 시대와 세대를 넘어 닥치는 거대한 위험에 함께 맞서는 초능력 액션 히어로물이다. 2023년 1분기 공개 예정이다.

방과 후 전쟁활동	
연출	성용일
배우	신현수, 김기해, 임세미, 안도규, 권은빈, 김수겸, 최문희, 윤종빈 외
독점 스트리밍	TVING

전국의 모든 학생들이 수능을 앞두고 미확인 물체와 싸워 가산점을 얻기 위해 징병이 되어서 싸우는 이야기를 다룬 드라마이다.

살인자ㅇ난감	
연출	이창희
배우	최우식, 손석구, 이희준 외
독점 스트리밍	넷플릭스

우연히 살인을 시작하게 된 평범한 남자와 그를 지독하게 쫓는 형사의 이야기를 다룬 드라마이다. 2011년 대한민국 콘텐츠 어워드 만화부문 진흥원장상(신인상)을 수상한 웹툰이 원작인 작품이다.

셀러브리티	
연출	김철규
배우	박규영, 강민혁, 이청아, 이동건, 전효성 외
독점 스트리밍	넷플릭스

유명해지기만 하면 돈이 되는 세계에 뛰어든 '아리'가 마주한 셀럽들의 화려하고도 치열한 민낯을 그린 넷플릭스 오리지널 시리즈이다.

스위트홈 시즌 2	
연출	이응복, 박소현
배우	송강, 이진욱, 이시영, 고민시, 박규영 외
독점 스트리밍	넷플릭스

세상을 차단하고 방 안에 틀어박힌 10대 소년 '현수'가 세상 밖으로 나온다. 인간이 괴물로 변한 세상에서 이웃들과 함께 싸워나가는 공포 액션 시리즈물이다.

스틸러-일곱 개의 조선통보	
연출	최준배
배우	주원, 이주우, 조한철, 김재원, 최화정 외
스트리밍	TVING
채널	TVN

베일에 싸인 문화재 도둑 '스컹크'와 비공식 문화재 환수팀 '카르마'가 법이 심판하지 못하는 자들을 상대로 펼치는 이야기를 다룬 드라마이다.

연애대전	
연출	김정권
배우	김옥빈, 유태오 외
독점 스트리밍	넷플릭스

　남자에게 병적으로 지기 싫어하는 여자와 여자를 병적으로 의심하는 남자가 전쟁 같은 사랑을 겪으면서 서로에게 치유 받는 과정을 그린 로맨틱 코미디 드라마이다.

우리가 사랑했던 모든 것	
연출	김진성
배우	오세훈, 장여빈, 조준영 외
독점 스트리밍	TVING

　사랑과 우정 무엇 하나도 포기할 수 없는 열여덟 청춘들의 견고한 우정과 진지한 사랑이야기를 담은 하이틴 로맨스 드라마이다.

이로운 사기	
연출	이수현
배우	천우희, 김동욱, 윤박 외
스트리밍	TVING
채널	TVN

2022년 하반기부터 제작 예정이며, 공감 불능 사기꾼과 과공감 변호사, 너무 다른 두 사람의 공조극이자 절대악을 향한 공감 가는 복수극이며 간절히 믿고 싶지만 끝까지 믿을 수 없는 사기극을 다룬 드라마이다.

일타 스캔들	
연출	유제원
배우	전도연, 정경호 외
스트리밍	TVING
채널	TVN

입시지옥에 뒤늦게 입문한 국가대표 반찬가게 열혈 여사장과 대한민국 사교육 1번지에서 별이 된 일타강사의 날콤쌉싸름한 스캔들을 그린 드라마이다.

잔혹한 인턴	
연출	한상재
배우	라미란, 엄지원 외
독점 스트리밍	TVING

직장과 단절된 지 7년 만에 인턴으로 복직한 40대 경단녀가 또다시 정글 같은 사회에서 버티고, 견디고, 살아남는 과정을 그린 드라마이다.

정신병동에도 아침이 와요	
연출	이재규, 김남수
배우	박보영, 연우진, 장동윤, 이정은 외
독점 스트리밍	넷플릭스

정신건강의학과로 처음 오게 된 간호사 '다은'이 정신병동 안에서 만나는 세상과 마음 시린 사람들의 이야기를 그린 드라마이다.

종말의 바보	
연출	김진민
배우	안은진, 유아인, 전성우, 김윤혜 외
독점 스트리밍	넷플릭스

지구와 소행성 충돌까지 200일, 눈앞에 예고된 종말을 앞두고 혼란에 빠진 세상과 남은 시간을 살아가는 사람들의 이야기를 그린 시리즈물이다. 동명의 일본 소설이 원작이다.

지배종	
연출	박철환
배우	주지훈, 한효주, 이희준, 이무생, 박지연 외
독점 스트리밍	디즈니 플러스, 훌루

인간이 동물을 먹는 수백년의 '지배', '피지배' 관계를 종식시켜버린 생명공학 기업 'BF'가 배양육 시장을 장악하며 가파른 성장세를 보이는 사이, 'BF' 대표의 행적에 의문을 품은 이들이 안팎에서 속속 생겨나며 시작되는 이이기를 다룬 드라마이다

최악의 악	
연출	한동욱
배우	지창욱, 위하준, 임세미 외
독점 스트리밍	디즈니 플러스, 훌루

한중일 마약 거래 트라이앵글을 일망타진하기 위해 대한민국 서울에서 시작된 수사를 다룬 범죄 액션 드라마이다.

퀸메이커	
연출	오진석
배우	김희애, 문소리 외
독점 스트리밍	넷플릭스

이미지 메이킹의 귀재이자 대기업 전략기획실을 쥐락펴락하던 '황도희'가 정의의 코뿔소라 불리며 잡초처럼 살아온 인권변호사 '오경숙'을 서울 시장으로 만들기 위해 선거판에 뛰어들며 벌어지는 이야기를 다룬 드라마이다.

택배기사	
연출	조의석
배우	김우빈, 송승헌, 이솜, 강유석 외
독점 스트리밍	넷플릭스

극심한 대기 오염으로 산소호흡기 없이는 살아갈 수 없는 2071년, 비범한 싸움 실력을 갖춘 전설의 택배기사 '5-8'이 난민들의 유일한 희망인 택배기사를 꿈꾸는 난민 '사월'을 만나며 벌어지는 일을 그린 시리즈물이다.

드라마 이슈 검색 키워드 실시간 급상승
1위 리스트

주차	방송사	프로그램명	출연자
1월 1주	JTBC	설강화 : snowdrop	김미수
1월 2주	JTBC	설강화 : snowdrop	김미수
1월 3주	JTBC	설강화 : snowdrop	김미수
1월 4주	JTBC	설강화 : snowdrop	김미수
2월 1주	KBS2	신사와 아가씨	이루
2월 2주	-	-	-

2월 3주	tvN	스물다섯, 스물하나	김소현
2월 4주	tvN	스물다섯, 스물하나	김소현
3월 1주	tvN	스물다섯, 스물하나	김소현
3월 2주	tvN	스물다섯, 스물하나	김소현
3월 3주	tvN	스물다섯, 스물하나	김소현
3월 4주	tvN	스물다섯, 스물하나	김소현
3월 5주	tvN	스물다섯, 스물하나	김소현
4월 1주	tvN	우리들의 블루스	조혜정
4월 2주	MBC	내일	강승윤
4월 3주	tvN	우리들의 블루스	신민아
4월 4주	tvN	우리들의 블루스	신민아
5월 1주	KBS2	붉은 단심	이준
5월 2주	JTBC	나의 해방일지	손석구
5월 3주	JTBC	나의 해방일지	손석구
5월 4주	tvN	우리들의 블루스	정은혜
6월 1주	SBS	왜 오수재인가	서현진

6월 2주	SBS	왜 오수재인가	황인엽
6월 3주	-	-	-
6월 4주	tvN	환혼	이재욱
6월 5주	ENA	이상한 변호사 우영우	강태오
6월 6주	ENA	이상한 변호사 우영우	강태오
7월 1주	ENA	이상한 변호사 우영우	강태오
7월 2주	ENA	이상한 변호사 우영우	강태오
7월 3주	ENA	이상한 변호사 우영우	강태오
7월 4주	tvN	아다마스	지성
8월 1주	MBC	빅마우스	김주헌
8월 2주	MBC	빅마우스	곽동연
8월 3주	MBC	빅마우스	곽동연
8월 4주	ENA	굿잡	권유리
9월 1주	tvN	작은 아씨들	김고은
9월 2주	-	-	-
9월 3주	tvN	블라인드	옥택연

9월 4주	SBS	천원짜리 변호사	김지은
9월 5주	SBS	천원짜리 변호사	김지은
10월 1주	SBS	천원짜리 변호사	김지은
10월 2주	tvN	슈룹	문상민
10월 3주	tvN	슈룹	문상민
10월 4주	tvN	슈룹	문상민
11월 1주	tvN	슈룹	김혜수
11월 2주	tvN	슈룹	김혜수
11월 3주	JTBC	재벌집 막내아들	송중기
11월 4주	JTBC	재벌집 막내아들	송중기
12월 1주	JTBC	재벌집 막내아들	송중기
12월 2주	JTBC	재벌집 막내아들	송중기

(출처 : 굿데이터코퍼레이션 http://www.gooddata.co.kr)

III. 대중음악

고윤화

김영대

조일동

글로벌 대중음악으로
성장한 K팝

대중음악은 영화, 드라마와 함께 대중문화 산업을 구성하는 중요한 축이라 할 수 있다. 하지만, 제작 방식이라는 측면에서 전혀 다른 과정을 거치게 된다. 대중음악의 경우는 영화나 드라마와 달리 아티스트 혼자서도 작품의 구상과 연주는 물론, 녹음, 발매, 심지어 (온라인) 유통까지도 가능하다. 음악산업 체제와 구조도 영상산업과 닮은 듯 다르게 발전해왔다. 지금부터 한국 대중음악이 경험한 2022년을 짚어보고 미래를 고민해보고자 한다.

2022년 대중음악 역시 영화, 드라마 등 다른 대중문화 영역과 마찬가지로 코로나의 여파로, 업계 전반이 불황 속에 있었다고 평가할 수 있다. 2022년 여름부터 코로나의 영향이 다소 줄어들기 시작하면서 공연이 다

시 시작되었고 성공적인 페스티벌 개최 사례도 있다. 그러나 여전히 전반적인 분위기는 코로나 이전의 활기로 돌아가지 못한 게 사실이다. 이 같은 상황에서도 글로벌 스타로 굳건히 자리를 지킨 방탄소년단, 블랙핑크로 시작해 뉴진스, 르세라핌, 에스파 등 새로운 K팝 아이돌이 부상하기도 했고, 향후 이들이 어떤 활약을 이어가게 될 것인지도 2023년의 흥미로운 관전 포인트 중 하나라 할 수 있다.

뉴진스 1st EP [NWJNS](2022.08)_Ador

르세라핌 1st EP [Fearless](2022.05)_Source Music

〈미스 트롯〉과 〈미스터 트롯〉 이후 트로트 장르에 대한 대중들의 관심이 계속 이어지면서, 이 현상의 지속 가능성에 대한 근본적인 물음 또한 제기되고 있다. 트로트 장르의 생존 모색 방식 또한 2022년에 이어 2023년 한국 대중음악에서 중요하게 지켜봐야 할 지점이라 하겠다. 인디 음악 혹은 소규모 장르에 대해서도 지속해서 주목해야 할 지점이 많다. 이를테면 재즈의 경우, EP를 포함하여 올해도 100장 가까운 음반이 발표되었다. 다양한 인디 음악 장르의 음악인들이 작지만 힘 있는 활동으로 국내외의 호응을 얻고 있지만, 장르 음악의 성격상 어느 정도까지 대중과 만날 수 있는가에 대한 고민이 항상 자리하고 있다. 장르 음악 특유의 성격을 제대로 구현하는 일이 음악적 정체성 형성에 있어 가장 중요한 역할을 차지하는 힙합, 록, 메탈, 펑크, 일렉트로니카 같은 장르 음악의 경우, 장르적 특성을 구현함으로서 한국 밖 팬들과 소통 가능성이 상존하지만, 동시에 장르적 성격만을 강조해서는 로컬의 대중과 소통하기에 한계가 있기도 하기 때문이다.

이제부터 한국 대중음악이 경험하고 있는 복잡하고 다양한 현상들이 어떤 모습으로 펼쳐지고 있는지 살펴보려한다. 먼저 2022년 한국 대중음악에서 특기할만한 지점과 동향에 대해 생각해보자. 첫 번째로는 메인스트림 팝이라 부르는, K팝을 포함한 주류 대중음악에서 이야기다. (조일동)

1.

2022년 한국 대중음악 특징과 동향

메인스트림 팝 : 글로벌 장르가 된 K팝, 4세대 걸그룹 전쟁

메인스트림 K팝 시장의 상황을 한두 가지 키워드만으로 정의 내릴 수는 없을 것 같다. 하지만 전체적인 방향성은 명확하게 짚어볼 수 있다. 바로 K팝은 더 이상 로컬적인 상황만으로 이해하기 어려운 글로벌 음악이 되었다는 사실이다. 그동안 K팝은 대형 기획사들의 전유물처럼 여겨졌지만, 이제 작은 기획사 혹은 스타트 업 기획사마저도 시작부터 메타버스와 글로벌 시장을 타겟팅하며 음악을 만드는 과정이 다양한 형태로 지속되고 있다.

K팝의 개념에 대한 급격한 변화 역시 주목할 부분이다. 이런 혼란스러운 상황을 야기한 몇 가지 변화들이 있다. 기존의 관념으로는 K팝이라 부르기 어려운 XG와 같은 그룹을 K팝으로 봐야 하는지, 혹은 한 경향이나 장르의 관점에서 봐야 하는지 같은 변화 말이다. 이런 질문에 불을 지핀 사건 중 하나는 아메리칸 뮤직 어워드에 K팝 부문을 카테고리로 넣은 것이다. 미국 로컬 시상식에서 K팝 부문을 만들었다는 건, K팝을 하나의 장르로 받아들였다는 의미이기 때문이다. 미국을 포함한 해외에서는 이 음악을 하나의 서브 장르로 받아들인 사실을 우리는 어떻게 받아들여야 하는가에 대한 논점과 의문이 생긴다. 올해는 시작에 불과하고 내년부터는 K팝의 범주화가 더욱 혼란스러울 것으로 예상되고, 한국 기업들은 이에 창의적으로 대응할 준비가 필요로 하다고 생각된다.

마지막으로는 4세대 걸그룹의 이례적인 성공이다. 그것도 블랙핑크나 트와이스와 같은 걸그룹이 아닌 뉴진스, 르세라핌, 아이브, 케플러, 엔믹스 등 신인 그룹들이 모두 강세를 보였다. 지난 20년간 K팝 역사에서도 과거 소녀시대와 원더걸스가 각축을 벌인 이래로, 거의 유일하고도 가장 격렬했던 걸그룹 싸움이었다고 생각된다. 이것을 새로운 현상으로 봐야 하는지에 대한 논쟁과 토의들도 있을 것이다. 나아가 과거의 걸크러쉬가 남성 입장에서 재해석해 만들어졌다면, 지금의 걸크러쉬는 여성의 취향이 적극 반영되고 있다는 점, 가사에 있어 여성의 주체성이 부각되고 있다는 사실도 주목해야 한다. 분명히 변화가 느껴진다. (김영대)

인디 음악 : 로컬에서 파생된 힘과 의미, 글로벌에 어필하는 로컬리티, 신인의 부재

2022년 한국 인디 음악에 대해 이야기할 때 중요한 것은 로컬과 글로벌 사이의 긴장과 얽힘에 대해 살피지 않을 수 없다는 사실이다. K팝과 다른 측면에서 인디 음악 역시 로컬이 가지고 있는 힘과 의미에 대해서 고민하지 않을 수 없기 때문이다. 〈양산도〉라는 곡을 발매한 딸(Taal) 같은 팀의 경우, 인도 음악과 한국의 전통 음악, 일렉트로니카를 결합하는 시도를 통해 다양한 로컬의 공존을 모색했다. 또 생황, 피리, 양금 등을 전통 주법이나 악곡에서 자유로운 방식으로 연주하는 박지하의 [The Gleam]은 해외에서 더 큰 반향을 얻기도 했다. 또 일렉트로닉의 일부처럼 거문고를 연주하며, 국악기 소리의 새로운 가능성을 개척한 앨범 [Short Film]을 발표한 황진아의 시도도 의미 있었다. 로컬 악기를 로컬의 틀에 가두지 않고 연주하는 방식을 통해 글로벌 리스너와 만나는 시도는 이제 꽤 익숙한 방식인 동시에 올해도 큰 성과를 냈다.

딸 Single [양산도](2022.03)_동양표준음악사

박지하 [The Gleam](2022.02)_Mosaic

황진아 [Short Film](2022.01)_Hwang Gina

　재즈 트리오 더티블렌드는 앨범 [Rendez-Vous]에서 한국적인 멜로디를 재즈 안에 풀어 넣는 음악을, 역시나 국악기를 이용하지만 프리 재즈의 어법으로 풀어낸 신노이는 국적을 뛰어넘은 새로운 세계를 선보였다. 이처럼 한국이라는 로컬 성향을 강조한 인디 음악이 국내외에서 음악적으로 인정받는 사례는 2023년에도 지속될 것으로 예상된다. 로컬리티를 강조해 글로벌 대중과 만나는 전략은 이제 한국 인디 음악을 이야기 할 때 반드시 짚어야 하는 중요한 성격 중 하나가 되었고, 어떤 방식으로 심화될 것인지 꾸준히 살필 필요가 있다.

더티블랜드 [Rendenz-Vous](2022.09)_Dirty Blend

신노이 [Illumination](2022.11)_NPLUG

해외에서 성과를 낸 인디 음악인들 중 개인적으로 2022년 가장 흥미롭게 지켜보았던 사례는 리치맨과 그루브나이스라는 블루스 트리오다. 이들은 미국 멤피스에서 열린 세계블루스대회(IBC)에 참가하여, 파이널 라운드에 올라 미국 블루스 팬들의 환호를 이끌어냈다. 2023년 1월에 미국 투어를 시작으로 '리치맨과 그루브나이스'는 한국과 해외 공연 활동을 병행할 예정이다.

리치맨과 그루브나이스 EP [Memphis Special – One Take Live](2022.08)_Richiman

글로벌 차원에서 보더라도 비교적 소규모 시장이지만 강력한 팬덤을 형성하고 있는 장르음악 데스메탈이나 하드록과 같은 장르를 추구하는 음악인들의 활동도 살펴봐야 한다. 과거와 달리 한국에서 인지도를 쌓은 후 이를 바탕으로 해외 레이블 계약을 모색하는 방식이 아니라 처음부터 해외 음반사와 계약을 맺고 활동하기 시작하는 팀들이 증가한 사실도 주목해야 할 부분이다. 데스메탈 밴드 비세랄 익스플로전은 영국 런던에 위치한 익스트림 메탈 전문 레이블인 로튼 뮤직(Rotten Music)을 통해 [Human Meat Distribution Process]를 발매했고, 그라인드코어 밴드 피컨데이션은 프랑스 레이블에서 2016년과 2018년에 발표했던 EP와 정규 음반의 합본인 [Decomposition of Existence + Congenital Deformity]를 발매했다. 포스트록 밴드 코토바는 지속적으로 일본 활동을 이어가고 있다.

비세랄 익스플로전 [Human Meat Distribution Process](2022.05)_Rotten Music

　　나아가 장르 음악을 추구하는 밴드들의 완성도가 과거와 비교할 수 없을 정도로 성장한 점이 크게 눈에 들어온다. 배드램, 오버드라이브 필로소피, ABTB, 검정치마 같은 록밴드들이 2022년 선보인 음반의 완성도는 비슷한 장르를 추구하는 해외 유명 밴드와 비교해도 충분히 설득력 있는 곡 쓰기, 연주력, 녹음 퀄리티를 자랑한다. 또 외국인 뮤지션을 정규멤버로 보강해 음반 발매와 활동을 재개한 검-엑스 같은 팀의 사례도 로컬 단위로 활동하는 한국 인디 음악 프로세스에 한계를 느끼고, 다른 방안을 모색한 적극적인 시도 중 하나다.

배드램 [Universal Anxiety](2022.10)_Badlamb

오버드라이브 필로소피 EP [OVerdrive Philosophy](2022.02)_Park Keunhong

검정치마 [Teen Troubles](2022.09)_도기리치 포에버

한 가지 아쉬운 점을 짚자면 올해 주목할 음반을 발매한 아티스트 다수가 이미 10-15년 가까이 활동한 뮤지션들이라는 사실이다. 첫 정규앨범이면서도 올해의 음반으로 손색없는 완성도의 [밤과 낮]을 발표한 선과영 또한 공백기가 있긴 했지만 10여 년의 내공을 가진 듀오다. 완성도 높은 음반을 발매하는 젊은 신인이 부재하다 할 순 없지만, 2022년 기존 장르의 패러다임을 뒤집는 기발하고 패기 넘치는 신인의 충격적 데뷔가 부재한 것은 분명하다. 아쉬운 대목이다. (조일동)

선과영 [밤과낮](2022.09)_OSORIWORKS

새로움과 다양성 : K클래식의 팬덤화, 국악의 외연 확장, 틱톡과 '역주행'

K팝과 마찬가지로 국내에서는 인디 음악도 이제 메인 스트림 중 하나가 되었다고 볼 수 있다. 앞서 K팝과 인디 음악에 관해 이야기 했으니, 이번에는 다른 장르에 대해 살펴보도록 하겠다.

먼저 과거에는 순수 음악 특히 클래식(Classical Music)과 대중음악 (Popular Music)은 철저히 분리시켜 생각했으나 지금 시대에는 클래식 도 일부분 대중음악으로 생각할 수 있다고 생각한다. 과거처럼 클래식과 대중음악을 분리, 대립시켜 생각해야 할 필요성이 사라져가고 있다고 말 하는 게 좀 더 정확할 것이다. 음악적인 면에서도 그렇지만, 음악을 소비 하고 향유하는 측면에서도 그렇다.

2022년에 피아니스트 임윤찬이 반 클라이번 국제 피아노 콩쿠르(Van Cliburn International Piano Competition)에서 우승을 하면서 큰 이슈 가 되었다. 이전에도 2015년 조성진 피아니스트가 쇼팽 국제 피아노 콩 쿠르(International Chopin Piano Competition)에서 한국인 첫 우승자 가 되면서 큰 이슈가 된 적이 있다. 모두 젊은 연주자이고 이들의 연주뿐 만 아니라 연주자의 캐릭터 자체를 좋아하는 팬들도 상당하다는 점에 주 목할 필요가 있다. 사실 이러한 현상은 2000년대 초반, 임동혁 피아니스 트의 등장과 활동에서부터 본격적으로 시작되었다. K팝 아이돌처럼 K 클래식 아이돌인 셈이다. 이렇게 K클래식을 대표하는 연주자를 대상으 로 한 팬덤이 형성되면서 클래식 연주를 듣기도 하지만 "보러" 가는 사람 들이 늘어나는 추세다. K팝만큼 큰 규모는 아니지만, 2000년대 초반부 터 지금까지 이어지고 있는 K클래식의 상승세와 이러한 팬덤 현상에 주 목해볼 필요가 있다.

이번엔 국악, 즉 한국 전통 음악의 외연 확장에 대해 이야기 해보려 한 다. 1990년대 '서태지와 아이들'이 태평소와 같은 국악기를 사용하면서 큰 이슈를 가져오기도 했다. 이후 국악기를 커버한 형태의 곡들이 더 많

이 등장했다. 그 이후 최근에는 이날치, 잠비나이, 이희문과 같은 실제 국악을 전공한 아티스트들이 국악을 새로운 형태로 만들어나가고 있는 모습을 볼 수 있다. 이희문이 주축이 되어 활동했던 '씽씽'이란 밴드는 국내 뮤지션으로는 최초로 (BTS보다 먼저) 미국 공영 방송 NPR의 Tiny Desk에 초대되어 이슈가 된 바 있다. 이날치밴드와 잠비나이의 경우도 국내보다는 해외에서 더욱 주목을 받으며 성장한 케이스다. 2022년의 지배적인 대중음악 트렌드라 볼 수는 없겠지만, 이러한 경향은 이제 다양한 형태로 발전하고 있으며 그 신(scene) 자체가 커지고 있음에 주목하게 된다. K팝은 물론 K컬처의 글로벌화 현상과 함께 맞물리게 되며 한국의 전통문화에 대한 해외의 관심도 증가, 재조명되는 것이 올해의 트렌드 중 하나이다.

잠비나이 EP [발현](2022.11)_The Tell-Tale Heart

전반적으로 K팝 장르 이외에도 다양한 팬덤 문화가 형성되고 있는 가운데, 추가적으로 흥미로운 현상을 몇 가지 더 이야기하면, 최근에 지코

의 〈새삥〉이 인기 아이돌 그룹을 제치고 음원차트 1위를 차지한 적이 있다. 많은 사람들이 그 이유가 무엇일지 궁금증을 자아내기도 했다. 여러 가지 분석이 가능하겠지만, '새삥'이라는 말과 그 안에 담긴 가사가 매우 직관적으로 와닿고, 현재의 젊은 세대와 공감대를 형성했다는 점을 생각해볼 수 있다. 아울러 이 현상을 통해 음반 시대에서 음원 시대로 이행하면서 변화된 음악시장의 한 측면을 짚어볼 수 있다. 과거 차트에 랭킹되는 곡들은 음반 판매량 추이를 가늠해보는 것만으로도 어느 정도 성공 예측이 가능했다. 그러나 디지털 시대에 접어들면서 '음반'이 아닌 '음원'으로 바뀌었고, 여러 개의 곡이 담긴 '앨범'이 아닌 '싱글' 즉 하나의 '곡' 단위로 그 기준이 바뀌었다. 이에 따라 차트 진입과 랭킹에 대한 기존의 예측 요소들도 사라졌다. 일차적으로 오프라인 채널의 차트보다는 새롭게 등장한 음악 플랫폼에서 제공하는 차트가 더욱 중요해졌으며, 온라인 차트는 기존의 차트와 집계방식도 다르다. 급격히 변화하는 환경 속에서 대중적으로 인기를 끌고 성공하기 위해 여러 가지 새로운 도전과 현상들이 나타나고 있다.

이러한 상황 속에서 '역주행'이라는 새로운 형태의 트렌드가 등장하기도 했는데, 최근 몇 년 사이 이용자가 급상승한 틱톡(tiktok)을 통해서도 이러한 현상을 찾아볼 수 있어 흥미롭다. 주변에 틱톡을 보는 사람은 많지만 콘텐츠를 직접 만드는 사람은 많지 않다. 콘텐츠를 단순히 즐기는 것과 직접 만들어보는 것은 차이가 있다고 생각해서 나는 콘텐츠를 직접 제작해봤다. 운동 장면을 영상으로 촬영하고 거기에 어울릴 만한 음악을 넣어보기도 하고, 요즘 대표적인 트렌드가 '반려동물'인 것 같아 키우

는 고양이를 주제로도 만들어봤다. 흥미로운 점은, 어떤 영상을 업로드하는지에 따라서 틱톡에서 추천해주는 음악이 다르다는 점이다. 고양이 영상을 올리면, 알고리즘을 통해서 고양이 영상을 주로 올리는 사람들이 어떤 음악을 사용하는지 추천을 해주고 운동 영상을 올리면 그에 어울릴만한 음악을 알아서 추천해준다. 틱톡 사용자가 많은 이유는, 콘텐츠를 만드는 일이 생각보다 어렵지 않고 재미있기 때문임을 알 수 있었다. 여기서 한 가지 더 흥미로운 점은 "요새 저 음악이 왜 이렇게 많이 나오지?" 했던 곡들이 알고 보니 틱톡에서 많은 사람들이 주로 사용하는 배경음악이라는 점이다. 여기에는 최근에 나온 신곡뿐만 아니라 과거에 발표된 음악들도 꽤 있다. 과거에 발표된 곡들 중에 많은 사람의 영상에 이 곡이 활용되면서 역주행의 기회를 얻기도 하는 것이다. 대표적인 예로, 2020년 재즈 피아니스트 이루마의 곡 〈River Flows in You〉가 발매 9년 만에 빌보드 앨범 차트에서 1위를 차지하고 총 23주간 차트에서 정상을 기록해 화제가 된 적이 있다. 한 유투버가 영화 〈트와일라잇(Twilight)〉의 일부 편집 영상에 이 곡을 배경 음악으로 사용했고, 사용자 사이에서 이 영상이 인기를 끌면서 재조명을 받게 된 것이다. 이를 계기로 이루마 씨는 발매 10년 만에 [The Best Reminiscent]라는 이름으로 한정판 LP를 재발매하기도 했다. 이처럼 음악이 영상의 배경음악으로 쓰이거나 특히 최근에 증가하고 있는 숏츠(짧은 영상)에 활용되며, 다시 곡이 역주행하는 효과를 낳기도 한다. 이러한 현상은 새로운 플랫폼에서의 콘텐츠 활용이 음악 제작 자체에 영향을 주는 흥미로운 현상이자 디지털 플랫폼 시대의 새로운 트렌드가 아닐까 생각한다. (고윤화)

[이루마 역주행]

〈중앙일보〉 2020년 5월 20일자 "빌보드 1월, 유튜브 1억 뷰 … 데뷔 20년 이루마의 역주행"이라는 제목의 기사에서는 작곡가 이루마가 2020년 2월 빌보드 클래식 앨범 차트 1위에 오른 내용을 다루었다. 이루마의 빌보드 1위는 이례적 역주행이라고 밖에 할 수 없는데, 이 앨범이 2011년 데뷔 10주년 기념으로 나왔기 때문이다. 2006년에 한 유튜버가 〈리버 플로스 인 유(River Flows in You)〉라는 곡을 영화 〈트와일라잇〉을 편집한 장면 위에 입혔고, 이 유튜브 영상의 폭발적 클릭으로 디지털 음원과 앨범 판매가 꾸준히 올랐다. 실제 영화에는 드뷔시의 〈달빛〉이 들어가 있지만, 이루마의 곡이 더 유명해지면서 유사한 영상들이 빠르게 생산되었다.

지난 2-3년간 대중음악 유행에 틱톡이 큰 영향을 행사하고 있다. 2022년 아메리칸 뮤직 어워드 신인상 후보가 5명이 있었는데, 5명의 아티스트가 뜬 이유가 모두 틱톡이었다는 배경뿐이었을 정도다. Z세대에게 이 아티스트를 왜 주목했는지 물어보면 모두들 틱톡에서 본 아티스트라고 말한다. 틱톡은 탈맥락적인 트렌드라고 말하고 싶다. 어떤 규칙이 있는 것이 아니라 춤추기 좋은 음악, 웃긴 영상에 붙이기 좋은 음악처럼 명확한 패턴이 있는 음악들이 아니다. 과거의 후크송처럼 쉽게 와닿는다는 것 외에는 그 음악이 왜 그 영상에 쓰였는지 아무도 그 선택의 이유와 목적을 모른다. 어쨌든 결과적으로 틱톡이나 숏츠를 통해 음악이 떠야 하고, 안무가와 작곡가들이 의식적으로 특정 음악과 춤동작이 틱톡에서 발견될 수 있을지 기술적으로 연구하는 시대가 되었다. 그래서 음악을 작곡할 때부터 영상에 직접 붙여보기도 한다. 틱톡에 음악을 인용하는 현상이 재미난 점은 음악의 후렴구만 차용되는 것이 아니라, 갑자기 댄스 브레이크 부분이나 추임새만 사용될 수도 있다는 것이다. 그래서 작곡가들이 후렴구뿐만 아니라 음악의 다른 파트도 틱톡에 활용될 수 있게끔 작업하고 있다고 말한다.

지금의 클래식과 K팝은 본질적으로 크게 다르지 않다고 생각한다. 이미 우리가 알고 있는 클래식 스타들은 아이돌화가 되었다. K클래식을 좋아하는 팬덤의 온라인 활동을 보면, K팝을 좋아하는 팬덤과 전혀 다르지 않다. 나아가 그 구성도 거의 비슷할 때가 많다. 임윤찬 피아니스트를 좋아하는 사람들과 BTS를 좋아하는 사람들 사이에 큰 차이가 없다. 다만, 내가 누구를 팬질 하느냐가 관건이다. 피아니스트의 연주뿐만 아니라 귀

여운 구석에도 꽂힌다. 조성진 피아니스트 같은 경우에는 머리를 쓸어 올리는 모습이 화제가 되고, 임윤찬 피아니스트같은 경우에는 지휘자와 의 아이 컨택트 하는 모습이 멋있다며 열광한다. K클래식이 아이돌화가 되었다고 말할 수 있을텐데, 국악도 상황이 비슷하다.

요즘 인디 음악의 퀄리티가 좋아진 게 사실이다. 나는 2가지에서 이유 를 찾는다. 코로나 중에 나타난 일종의 좌절감이 있는데, 뭘 만들어도 어 차피 잘 되지 않으니 완성도에만 집중해 본 음악을 만들어보자는 뮤지션 들의 마인드다. 공연도 어렵고, 판매의 돌파구도 보이지 않으니, 자기만 족을 위해서라도 더 완성도 높은 음악을 만들자는 것이다. 결과적으로 역설적이지만 글로벌 시장에 대한 기대도 생겼다. 한국 대중음악 시장만 으로는 어차피 희망이 없으니, 한국이 아닌 외국 팬들의 눈높이와 취향 에 자신의 음악적 방향성과 수준을 맞추는 뮤지션들이 늘어나고 있다. (김영대)

최근 들어 한국의 유명 스트리밍 사이트 차트 상위권에 해외 음악들이 랭크되는 일이 잦아지고 있다. 그런데 이 노래 다수가 유명 아티스트의 곡도 아니고, 최근에 발매된 곡이 아닌 경우도 많았다. 이런 현상에 대해 동료 연구자와 얼마 전 한국 대중음악 시장에 팝의 영향력이 다시 커지 는, 소위 '팝의 귀환' 전조 증상이 아닌가 이야기를 나눈 적이 있었다. 그 러나 이 음악이 주목받는 이유는 팝의 재발견이라거나 새로운 음악적 시 도가 뒤늦게 조명받은 결과가 아니었다. 바로 틱톡 배경에 자주 사용되 는 노래들이었다. 틱톡에서 즐겨 찾는 콘텐츠 속에 흐른 노래를 스트리

밍 들으면서 벌어진 현상이다. 나는 이 사건이 중요한 내용을 시사하고 있다고 생각한다. 과거에 대중음악이라고 하는 것은 꼬마부터 노인까지 세대를 가로질러 함께 즐기는 문화였다. 마이클 잭슨이나 조용필 같은 음악인을 생각해보라. 그러나 현재의 대중음악은 듣는 사람들의 취향도 매우 섬세하게 세분되어 있고, 자신의 취향에 따라 음악을 즐기는 플랫폼 자체도 달라진 상황이다. 그 결과 대중음악을 통한 소통은 비슷한 취향의 공동체 안에서는 더욱 깊고 풍성해진 반면, 취향 밖의 음악에 대해서는 무관심해지고 있다. 이 현상 또한 2022년 대중음악의 흐름에 영향을 끼쳤음이 분명하다. (조일동)

2.

포스트 코로나 시대의
한국 대중음악

2022-2023년 한국 대중음악을 진단 및 전망하는 과정에서 반드시 살펴야 할 또 하나의 주제는 포스트 코로나 시대를 맞이하게 된 대중음악이다. 2022년 여름, 다양한 음악 페스티벌이 몇 년 만에 다시 열렸다. 또 코로나 상황에서 어쩔 수 없는 선택이기도 하고, 미디어 기술의 변화 속에서 자연스러운 귀결이라 볼 수도 있는 메타버스 개념의 등장 또한 주목해볼 필요가 있다. (조일동)

대면과 비대면 : 페스티벌의 귀환과 언택트 공연의 진화

코로나 여파로 큰 타격을 입었던 오프라인 공연계는 특히 2022년에 일

정 부분 되살아난 상태라 볼 수 있다. 코로나가 장기화 되면서 2년 만에 오프라인에서 열렸던 잔다리페스타(Zandari Festa), 3년 만에 열린 자라섬 재즈 페스티벌 등 올해 여러 가지 공연과 페스티벌이 '컴백' 혹은 '홈커밍'과 같은 주제로 개최되었다. 개인적으로도 오랜만에 오프라인 페스티벌이나 공연을 찾아보니 오프라인 공연에 목말랐던 음악 애호가들의 해소나 다양한 감정들이 느껴졌다.

한편 흥미로운 점은 지난 몇 년간 코로나로 인해 오프라인으로 공연을 진행하지 못하면서 생겨난 온라인 형태의 다양한 언택트(untact), 즉 비대면 공연의 양상들이라 할 수 있다. 코로나가 완화되며 이러한 형태의 공연은 자연스럽게 축소되리라 예상하기도 했으나, 현실은 그렇지 않더라는 것이다. 일부 온라인 공연의 지속가능성에 대해 미리 예측해볼 수 있는 조사도 있었다.

코로나19 상황이 발생 후, 공연 예술 분야를 대상으로 설문조사를 진행한 결과, 약 70% 이상의 공연이 취소되거나 연기되어 피해를 입었다고 조사됐다(「코로나에 의한 공연 예술 분야 피해현황 조사보고서」, 예술경영지원센터, 2020). 그리고 아울러 일반인을 대상으로 한 설문조사 중 코로나 이후에도 그 대안으로 온라인 공연이 유료로 열린다면 참여할 의향이 있는지에 대해 47%가 참여할 의향이 있다고 답변했다. 이 수치는 이 조사가 진행되었던 2020년 당시까지만 해도 온라인 공연이 활성화되지 않았음을 감안하면 꽤 높은 수치라 할 수 있다.

코로나의 영향력이 줄어들고 있는 현재에도 다양한 온라인 플랫폼을 활용한 공연은 계속 시도되고 있으며, 온라인 공연 플랫폼이 좀 더 진입 장벽이 낮아지고 기술적 허들이 낮아진다면, 더욱 다양화된 형태로 확대, 증가할 것이라 예측해볼 수 있다. 오프라인과 온라인은 대립적인 형태가 아닌 함께 동반성장하는 형태로 성장할 가능성이 보인다고 할 수 있다. (고윤화)

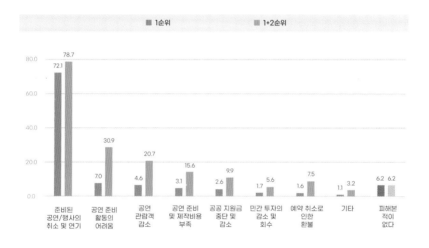

코로나19로 인해 피해를 입은 분야 (예술경영지원센터, 2020)

2020년 6월에 열린 BTS 랜선콘서트 〈방방콘〉의 한 장면

메타버스와 K팝 : 온라인 공연이라는 장르, 메타버스 최적화 콘텐츠 탄생

메타버스 이야기를 간단하게 해보고자 한다. 메타버스는 있는 듯하면서도 없는 것 같다. 2020년부터 내가 메타버스와 NFT가 미래가 될 것이라고 말했다가, NFT가 물의를 일으키는 사례도 발생해서 얘기하기 조심스럽기도 하다. 기본적으로 온라인 공연과 메타버스는 어느 정도 연관성이 있다. 나를 포함하여 많은 사람들이 처음에 잘못 생각한 부분이 있는데, 온라인 혹은 메타버스 공연과 오프라인 공연을 본질적으로 같은 것이라고 생각했다는 점이다. 오프라인이 온라인으로 대체될 것이라 전망되었는데, 둘은 경험의 본질이 다르다. 오프라인 공연을 우리는 음악을

들으러 가는 것이 아닌 공연을 즐기러 가는 것이다. 즉, 음악 자체가 아닌 공연장의 경험과 라이프 스타일을 즐기기 위한 것이다. 때가 되면 제철 과일을 먹는 것처럼 공연 보러 가는 일은 라이프 스타일과 맞닿아 있다. 감상의 영역으로 오프라인 페스티벌을 잘못 해석해 나온 오판이라고 생각한다.

메타버스에도 위와 같은 구분이 적용될 수 있으리라 보는데, 온라인 공연은 향후 일종의 독립적인 장르가 될 것이라고 본다. 예전 같으면 극장의 대형 스크린에 올릴만한 작품들이 처음부터 OTT로 직행하는 경우가 많다. 그럼에도 〈아바타〉 같이 극장에서 봐야만 의미가 있는 영화가 존재하는 것처럼, 음악에서도 온라인 혹은 온라인 콘서트에 최적화된 콘텐츠들이 등장할 것이라 생각한다. 아직은 기술적으로 부족하지만 조만간 메타버스에 최적화된 콘텐츠가 나오기 시작할 것이다. 모든 기술이 그러하듯이 메타버스 역시 더 좋아서가 아니라 할 수 있어 하는 것이다.

최근에는 멤버를 소비자가 고르고 이들의 컨셉을 정하고 스토리도 같이 만드는 양방향 메타버스 위주로, 나아가 NFT화까지 가는 실험도 등장했으며, 점차 현실화 되는 중이다. 작곡가 김형석 씨의 프로젝트 〈노느니 특공대〉처럼 온라인 캐릭터와 유사하지만, 3D로 구현된 이미지를 넘어 메타버스 안에서 고유의 세계관을 가지고 장소를 점유하며 시공간의 개념을 재구성하는 사례도 있다. 관점을 바꿔 생각해볼 필요가 있다. 이를테면 SM 엔터테인먼트가 에스파를 론칭한 것을 두고, SM이 아이돌 그룹을 메타버스로 옮기기 위한 시도냐고 묻는다면 나는 아니라고 답할 것이다. 반대로 온라인에서 구현할 그룹을 오프라인으로 익숙하게 소개

한 것에 가까운 시도일 수도 있다고 본다. 아직은 단언하기는 어려운 상황이다. 메타버스라는 플랫폼에 대해 다들 감각적으로 어느 정도 인지하고 있지만, 메타버스에 최적화된 콘텐츠를 구상하는 단계까지는 아직 완전히 이르지 못했다. 이제 막 구상 단계에서부터 메타버스 기능을 상정하며 만든 콘텐츠들이 나오기 시작했고, 2023년이 되면 이러한 경향이 더 활발하게 이뤄질 것이라고 예측한다. (김영대)

에스파 2nd EP [Girls](2022.08)_SM Entertainment

온라인 공연의 명과 암 : 대중음악의 새로운 가능성, 시스템 비용의 양극화

어쩌면 우리는 지금 온라인이 주가 되고 오프라인이 부가 되는 시대로 나아가는 와중에 벌어지고 있는 현상들과 마주하고 있는지도 모르겠다. 또 오프라인과 온라인에서의 공연이 내포하는 경험의 방식이나 의미는

각각의 무엇으로 겹쳐지지 않을 수도 있을 것 같다. 하지만 현재까지 진행되고 있는 온라인 공연의 형식, 구성, 체제는 오프라인 공연의 그것을 기초에 두고 재구성한 결과물인 것도 사실이다.

오프라인 현장에서 발신하는 의미 체계와 가치 중에는 온라인으로 쉽게 옮겨가기 힘든 영역이 있음을 온라인 공연이 늘어나면서 깨닫고 있다. 이를테면 즉흥성이 중요한 재즈나 록처럼 오프라인 공연장이라는 환경에서만 가능한 경험을 온라인으로 옮겨오는 일은 어렵다. 우선 오프라인 공연장이라는 물리적 공간에는 좌우로 소리가 구분되는 스테레오라는 개념이 존재할 수 없다. 좌우 채널이 구분되는 소리의 경험인 스테레오는 오디오 시스템에서만 구현된다. 스테레오부터 5.1채널에 이르는 오디오 음향의 세계는 오디오를 매개해서 음악을 청취하는 환경이라는 가상의 청각 환경에서 최대한 현실의 불규칙하고 돌발적인 소리와 비슷하게 들리도록 기술적으로 재구성한 결과물이다.

오프라인 공연장에서는 소음에 가깝게 뭉쳐진 소리가 수시로 터져 나온다. 록이나 헤비메탈, 일렉트로니카 장르에서는 터질 듯한 굉음과 찢어질 듯 날카로운 소리가 현장의 즐거움으로 환원되기도 한다. 그러나 온라인 공연 환경에서 이러한 오프라인 특유의 덩어리진 뭉툭한 소리가 쾌감으로 느껴지기 어렵다. 오프라인 공연장에서라면 당연하게 이해될 수 있는, 심지어 공연 현장의 기분을 느끼게 해주는 다양한 잡음과 왜곡된 소리가 온라인으로 옮겨오는 순간, 당혹스러운 공연 관람 저해 요소가 될 수 있다.

팬데믹 이전에도 라이브 음원은 공연장에서 관객이 느끼는 소리 자체

가 아니라 현장에서 채집된 소리 중 현장성을 담보하는 여러 잡음들을 덜어내고, 재구성해낸 결과였다. 나아가 공연 영상은 오프라인 공연장을 찾은 관객처럼 한 자리에 머물며 2시간 가까이 무대를 일방적으로 바라보는 시각에서 제작되지 않는다. 여러 대의 카메라가 다양한 각도와 움직임으로 무대 위아래 모습을 다양하게 담아 재구성한다. 공연장을 찾아 라이브 무대를 즐기는 사람 중에는 이러한 날것의 시청각적 체험을 중시하는, 앞서 나온 이야기대로 일종의 라이프 스타일의 구현으로 여기는 사람도 많다. 하지만 온라인 공연은 이러한 날것의 경험을 담아낼 수 없다. 뭉개지고 지저분한 잡음이 뒤섞인 사운드가 흐르는 순간, 관객의 경험은 부정적이 될 수 밖에 없다.

온라인과 오프라인에서 요구되는 음악은 본질적으로 기본값이 다르다는 사실을 인정해야 한다. 그런데 기본값이 다른 소리로 구성된 오프라인 무대를 온라인으로 옮기려 시도하면서 다양한 통제와 조정이 요구된다. 이를테면 공연장에서 사용되는 고출력의 소리들을 가정용 TV나 컴퓨터 스피커에서도 뭉개지지 않고 깨끗한 소리로 전달될 수 있도록 송출 과정에서 소리를 매만질 수 있는 장비부터 음악/영상 플랫폼까지 많은 투자가 필요하다.

그런 면에서 BTS처럼 관객과 온라인 공연을 위한 음향, 영상 시스템과 인력을 갖추고, 자신들의 콘텐츠에 맞춰 운영되는 독자적 플랫폼까지 소유한 경우가 아니라면, 온라인 공연은 지속되면 지속될수록 소리 품질에 대한 부담부터 시스템 비용, 인건비까지 고민이 커지게 된다. 독자적인 온라인 송출 시스템을 가지고 있지 않은 다수의 인디 음악가는 유튜브

라이브 플랫폼을 이용해 온라인 공연을 펼치곤 한다. 온라인이건 오프라인이건 공연이 수익을 창출하는 행위라면, 불투명한 수익 분배구조를 가진 유튜브는 까다로운 파트너다.

그럼에도 불구하고 온라인 공연이 대중음악에 있어 하나의 독자적인 위치를 점할 수 있으리라 전망되는 까닭은 시공간의 한계를 넘어 아티스트와 팬이 소통하는 장이 될 수 있기 때문이다. 온라인 공연, 특히 실시간 온라인 라이브 공연은 기술적 어려움에도 불구하고 대중음악 팬과 아티스트 모두에게 쉽게 포기할 수 없는 매력을 갖고 있다. 오프라인 공연과 다른 종류의 과정을 거쳐야 하지만, 라이브 특유의 감각을 살리면서도 원치 않는 소리는 통제할 수 있는 디지털 기술 시스템 또한 계속 등장하고 있기도 하다. 장기적으로 본다면 메타버스와 같은 형태이건, 실시간 온라인 라이브건, 온라인에서 펼쳐지는 공연은 대중음악의 새로운 가능성을 담지한 영역임에 분명하다. (조일동)

종합해보면, 기존의 오프라인 위주의 대면 공연에서 이제는 오프라인과 온라인이 서로 함께 '공존(共存)'할 수 있는 방향성을 모색하게 되었다고 보면 좋을 것 같다. 즉 음악 장르, 기호도, 청취 환경 등에 따라 여러 가지 형태의 플랫폼을 선택할 수 있고, 이러한 공연 플랫폼의 다양화를 통해 궁극적으로는 음악 산업의 전체적 규모 성장에 한 동력이 될 것이라고 본다. 실제 IFPI 자료에 의하면 코로나 이후 글로벌 음악매출이 2015년부터 다시 증가하기 시작하는데, 여기에 공연(Performance) 부분도 꾸준히 증가하고 있음을 알 수 있다. (다음 표 참조) (고윤화)

Global Recorded Music Industry Revenues 2001-2019

Total revenue $ US billions	23.4	21.9	20.4	20.3	19.8	19.2	18.0	16.7	15.6	14.8	14.7	14.7	14.4	14.0	14.5	15.8	17.0	18.7	20.2

■ Total Physical ■ Total Streaming ■ Downloads and other digital ■ Performance rights ■ Synchronisation

3.

변화하는 한국
대중음악

앨범의 재발견, 싱글의 새로움 : 굿즈로서의 LP 완판 현상, 디지털 음원과 글로벌 유통의 만남

2022년을 포함하여 코로나 기간 중 생겨난 음악계의 변화 중 또 한 가지 주목해야 할 내용이 피지컬 음반 시장의 급성장이다. K팝 아이돌의 피지컬 음반이 100만 장 넘게 판매되었다는 기사가 언론에 등장하는 일은 더 이상 놀랍지 않다. 규모는 다르지만 몇 백장 한정 LP가 발매와 동시에 모두 완판되었다는 소식도 마찬가지다. 비판적 시각으로 보면, 음악 산업 성장과 LP나 CD와 같은 피지컬 음반 수요 확대가 과연 정비례 관계인지 의문이 든다. 음반이 발매되기 전부터 매진된 LP가 발매 당일

벌써 몇 배로 비싸게 되팔이 되는 현상, 포토 카드나 '팬싸(팬사인회)' 응모권을 제거한 채 헐값에 중고시장에 등장하는 CD를 우리는 어떻게 이해해야 할 것인가.

음반이라고 하는 물질은 이제 음악을 즐기는 수단이라기보다 기념품처럼 하나의 물상화된 상징처럼 되어버렸다. 이는 제작과정에서도 잘 드러난다. LP는 아날로그적인 방식으로, 즉 음반의 소리골과 턴테이블 카트리지가 물리적 마찰을 일으키며 소리를 재생하는 장치이다. 나아가 LP는 아날로그 녹음과 믹싱, 마스터링 시대의 산물이다. 그러나 최근에 다시 등장한 LP는 디지털 녹음, 믹싱, 마스터링한 음원을 단지 아날로그적 물성을 가진 LP에 거칠게 말하면 욱여넣은 결과물이다.

피지컬 음반의 형태인 최소 여덟 곡에서 열 곡 이상의 노래를 묶은 '앨범' 구성의 음반에 대한 관심이 지난 2~3년 사이 재부상하긴 했으나, 적어도 지난 10년 대중음악계의 보편적인 신곡 발표 활동은 싱글 음원 중심으로 진행되고 있다. 노래 한 곡, 싱글을 디지털 음원의 형태로 발표할 수 있는 플랫폼의 확대는 신인이나 비주류 음악인에게는 자신을 알릴 수 있는 효과적인 기회이기도 하다.

피지컬 음반 전성기에도 싱글 음반 시장이 열린 적이 없던 한국의 경우, 여러 곡이 담긴 앨범 형태의 음반을 발매할 기회를 얻을 수 있는 음악인의 숫자가 많지 않았다. 디지털 음원 시장이 보편화되면서 3분짜리 음원을 싱글로 발매할 수 있는 다양한 통로와 기회가 열렸다. 디지털 음원 형태의 싱글은 다양한 장르의 신인들에게 자신의 음악을 세상에 소개할 기회를 줄 뿐 아니라 온라인을 통해 빠르게 유통, 확산될 수 있는 강

점이 있다. 디지털 음원은 글로벌 유통 또한 용이하다. 인디 음악과 같은 작은 음악에게 온라인 싱글과 음원은 자신들이 추구하는 장르에 호응하는 한국과 해외의 팬들을 만날 수 있는 가능성을 열어주고 있다. 과포화된 음원 시장에서 장르 아티스트와 장르 팬이 제대로 연결될 수 있을 것인가의 문제는 여전히 해결해야 할 지점이다. (조일동)

K팝의 변화와 흐름 : 보이그룹의 하위문화화, 트로트 열풍, 걸그룹의 급격한 성장, 록의 컴백

앞서의 얘기를 들으면서 모순이 아닌가 싶은 게, 앨범이 많이 팔리면 좋은 것 아닌가. 왜냐하면 책을 안 산다는 말들을 많이 한다. 책을 진짜 읽는지, 안 읽는지는 중요한 게 아니다. 출판 시장의 입장에서는 독자들이 책을 사느냐가 중요한 것이다. 포카 때문이건 팬싸 때문에 사든 결국 앨범을 산다.

다른 이야기지만 과거에 음악이 인플레이션이었던 시대에, 우리가 음악을 과대평가한 것이 아닌가하는 생각이 든다. 이렇게 하면 영원히 사람들이 음악만을 즐기고 CD와 LP를 사줄 것이라 생각했다. 그 때는 음악밖에 즐길게 없어서 그랬던 것이 아닐까. 요즘은 즐길 콘텐츠가 많아졌기 때문에 변화하는 환경 속에서 이에 걸맞는 콘텐츠를 내야 하는 것이 아닌가 한다.

K팝의 변화와 흐름은 2가지가 같이 간다. 보이그룹의 경우, 하위문화화 되는 트렌드가 강해졌다. 글로벌 차트와 빌보드 차트 1위를 찍는 가수

지만 일반인들은 그들이 누구인지 잘 모른다. 이미 이 가수는 소수의 타 켓층만을 공략하고 그들의 화력만으로 그들이 원하는 성과를 만들어내 는 산업으로 완성이 되었다. 어떤 의미로는 대중을 위한 '대중' 음악의 시 대는 거의 사실상 끝난 것이 아닌가 생각한다.

간혹 이에 대한 역작용이 벌어질 수도 있다. 혹자는 트로트의 열풍을 이러한 대중음악 산업 트렌드의 역작용 사례가 아닌가 평가하기도 하는 데, 트로트의 열풍도 잘 살펴보면 아이돌을 모방한 팬덤 현상에 가깝다. 가끔 특정 세대가 특정 가수를 끌어오는 것도 주목할 지점이다. X세대가 1990년대 음악을 끌고 오고, 밀레니엄 세대가 윤하의 〈사건의 지평선〉을 역주행시키는 것처럼 말이다.

걸그룹의 급격화 성장과 서사, 내용의 변화도 주목할 부분이다. 과거 에는 보이그룹이 팬덤을 공략했고, 걸그룹은 대중을 타켓팅한 활동을 펼 치곤 했다. 최근에는 걸그룹이 자신들의 타켓 팬덤으로 같은 여성들을 중심으로 두고 활동하는 모습이 자주 발견된다. 걸그룹의 노래를 대중들 이 좋아할 법한 무난한 곡이나 행사에 적합한 곡이 아닌, 같은 여성 팬을 저격할 수 있는, 소위 '덕심'을 자극하는 곡을 만들고 있다.

마지막으로는 록이 돌아왔다는 것이다. 정확하게는 록이 돌아온 것이 아니라 록의 사운드가 돌아왔다. MZ세대, 그중에서도 특히 Z세대는 전 기기타 사운드를 힙한 것으로 받아들이고 있다. 20년 주기설의 또 하나 의 예라고 할 수 있을지 모르지만, 20년 전 전기기타 사운드를 젊은 세대 는 힙한 소리로 받아들이고 있는 모양새다. 지난 2년간 전기기타의 판매 량이 비약적인 상승을 보여줬다. 전기기타의 물성 자체가 인스타그래머

블하고, 그걸 치는 자신의 모습 또한 멋지다고 받아들인다고 한다. 최근 히트곡들에도 유사한 부분이 있다. 케플러는 록 사운드를 내세우고 르세라핌은 아예 펑크 그룹처럼 스탠딩 마이크를 두고 공연을 진행한다. 록이 돌아왔다는 점, 과연 이 트렌드가 2023년에도 이어질지 주목할 부분이다. (김영대)

전기기타록의 부활을 이끌고 있는 아티스트, 베리코이버니 [Where's the Exit](2022.10)_verycoybunny

[코로나19 기타 판매량 증가]

〈중앙일보〉 2021년 1월 27일자 "집콕 덕에… 기타 판매량 1년새 44% 증가"라는 기사를 보면, 코로나19의 장기화로 집에 있는 시간이 길어지면서 악기를 배우는 사람들이 많아져서, G마켓 집계 전년 동기 대비 기타 판매량이 44% 증가했다고 쓰고 있다.

기능적(functional)인 형태로 변화 : '4분에서 3분으로', 크리에이터의 '플레이리스트', 인공지능 음악의 '방향성'

장르와 취향, 곡의 형식과 형태, 생산(제작)과 소비(향유)의 변화를 이야기해보고자 한다. 요즘에는 장르가 세분되었다기보다 '융합적인 형태'로 바뀌고 있다고 생각한다. 즉 기존 장르의 다양화라기보다 한 장르의 요소와 또 다른 장르의 요소가 결합해 새로운 형태의 장르를 만들어내고 있다고 생각한다. 디지털 시대 이전에는 곡의 장르, 특히 어떤 아티스트를 설명하는 장르가 무엇인지를 명확히 하곤 했다. 그런데 지금은 그렇지 않다. 아울러 리스너에게도 청취 선택에 있어 장르가 중요한 요소가 아니라 스타일, 느낌이 더 중요하게 받아들여지고 있는 상황이다.

취향에 대해 이야기해보면, 디지털화로 인해 더욱 다양한 음악을 듣게 되고 개인의 취향도 다양화된 것으로 얼핏 생각될 수 있지만, 사실 편향(偏向)화 된다고 볼 수도 있다. 예를 들어, 온라인 음악 사이트가 초기에 등장했을 때만 해도 프론트(front) 페이지에 보여지는 콘텐츠들(오늘의 앨범, 신곡 등)은 모두 동일했다. 그런데 요즘은 모두 사용자 맞춤으로 개인화되어 내가 로그인해서 보는 메인 페이지와 로그인 하지 않았을 때 보이는 페이지가 다르다. 첫 페이지부터 나를 위한 맞춤형 콘텐츠가 제공되는 것이다. 아울러 좋아하는 곡에 '좋아요'를 누르고, 싫어하는 곡에 '싫어요'를 표현하기 시작하면, 그러한 개인의 취향을 반영해 유사한 곡을 추천해준다. 데이터가 점점 더 많이 쌓일수록 이러한 알고리즘은 더욱 정교화되어 사용자가 더욱 만족할 만한 결과 값을 보여주게 된다. 즉,

내가 좋아하지 않더라도 다양한 콘텐츠를 보여주는 것이 아니라, 되도록 좋아할 만한 것들로 구성된 일종의 편향화된 정보를 가져오게 되고 이것은 정보의 비대칭성을 가져올 수도 있다.

곡 형식이나 형태의 변화에 대해 살펴보면, 누구나 느끼고 있겠지만 곡 길이가 무척 짧아지고 있다. 10년 전 인기곡 싸이의 〈강남스타일〉의 경우 3분 42초, 씨스타의 〈나혼자〉의 경우 3분 26초, 빅뱅의 〈판타스틱 베이비〉가 3분 52초다. 대략 4분에 가깝다. 2022년 가온차트 기준 탑10에 오른 아이들의 〈톰보이〉는 2분 54초, 아이브의 〈러브 다이브〉는 2분 57초, 싸이의 〈댓댓〉은 2분 54초로 1분 이상 줄어든 상태다. 전체적인 곡 길이뿐만 아니라, 전주 부분도 마찬가지다. 과거에는 전주가 대체적으로 길고 훌륭한 곡들이 많았다. 전주 때문에 그 곡을 좋아하기도 했으니 말이다. 그런데 이제 코러스나 훅(hook)을 바로 시작해서 아예 인트로(intro)가 없는 곡들, 즉 후크송이 많이 등장하고 있다. 특히 발라드보다는 댄스 장르에서 이러한 경향이 두드러진다.

디지털 플랫폼 환경에서 음악은 곡단위로 청취가 가능해졌으며, 여기에는 '미리듣기'가 가능해졌다. 30초까지는 무료로 음악을 들을 수 있게 한 것인데, 이러한 정책은 30초 안에 '귀에 꽂히는 뭔가를 보여줘야 한다'는 방향으로 흘렀다. 그렇지 않으면 리스너는 더 이상 기다리지 않고 다음곡으로 스킵할 것이기 때문이다. 앞서 언급한 성공에 대한 예측가능성이 줄어들고 불확실성이 커지면서 그에 대한 대응기제로 콜라보 형태의 곡들도 많이 등장하고 있다. 이름만 들어도 잘 알려진 뮤지션이 피처링을 하거나 콜라보 형태로 곡 작업에 참여하면 그 효과가 꽤 크기 때문

이다. 이러한 효과 뿐만 아니라, 실제 30초 이내에 피처링이나 콜라보 형태의 보컬의 목소리가 등장해야 저작권에 반영되는 등 새로운 이슈 또한 등장하고 있다. 이처럼 산업적인 이슈들이 오히려 곡 제작의 형태에 변화를 주고 있는 현상들이 나타나고 있음을 알 수 있다.

마지막으로, 음악을 만들고 연주하는 사람과 이를 소비하고 향유하는 사람을 연결해주는 게이트 키퍼(Gate keeper)에 대해서 이야기해보면, 과거에는 클럽DJ, 방송PD, 음악평론가들이 이러한 역할을 맡았다. 그러나 지금은 전문가의 견해나 차트의 중요성 보다는 개인의 취향과 스타일에 근접한 플레이리스트를 소개하는 '크리에이터'가 그 역할을 하고 있다. 그렇다고 기존 DJ, PD, 평론의 역할이 아주 사라진 건 아니다. 그렇지만 음악 청취는 점차 유튜브와 같은 플랫폼을 통해 소비자의 취향을 잘 파악하면서 만들어진 플레이리스트와 같은 콘텐츠가 더욱 리스너에게 어필을 하고 그 중간자적 역할을 하고 있는 것이 사실이다.

이제 음악은 온전히 음악에만 집중하는 '감상'의 대상이라기보다, 일상속에서 하나의 기능적 요소로 '청취'되는 대상이다. 다시 말해, 점점 더 음악의 기능적인(functional) 측면이 강해지고 있다는 것이다. 이러한 현상을 꼭 부정적으로 바라볼 필요는 없다고 생각한다. 시대와 환경이 변하면서 음악 청취 방식도 변화하는 것이다. 즉, 음악은 예술이라는 독립적인 영역에서 개인의 삶 속 일상속으로 더 깊이 들어오게 되었으며 보다 기능적 요소로 작용하고 있다고 볼 수 있다.

인공지능 음악(AI Music)의 경우, 처음에는 "인공지능이 인간보다 훌륭한 음악을 만들 수 있을까?"와 같은 질문처럼 인간과 AI의 대립 구도

에 초점이 맞춰져 있었고 실제 사회적인 이슈가 되기도 했었다. 하지만 이제 "인공지능이 사람을 이길 수 있는가" 차원의 문제와는 다른 측면으로 나아가고 있다. 예를 들면, 표절 이슈가 커지고 있는 상황에서 표절 필터링 시스템을 만들어 사람이 만든 곡의 표절률(표절가능성)이 얼마인지를 측정하는데 기술적으로 활용하기도 하고, 사람이 만드는 음악 작품의 퀄리티와는 무관하게, 마치 엘리베이터에서 편안하게 듣기 좋은 음악처럼 로열티 지급에서 자유로우면서도 사용자가 원하는 분위기를 비슷하게 연출하는 음악을 만드는 데 그 기술을 활용하는 사례가 증가하고 있기 때문이다. 즉, 인공지능 음악은 점점 더 '기능적(functional)'인 요소에 초점을 맞춰 발전하고 있다. (고윤화)

[AI가 표절탐지]

〈AI타임즈〉 2020년 12월 4일자 기사 "스포티파이, 표절 잡아내는 AI 기술 발명
… 특허 출원"이라는 제목의 기사를 보면, 스포티파이가 표절을 확인할 수
있는 AI 특서를 출원했다고 쓴다. 스포티파이의 표절 방지 기술은 DB에 있는
곡들과 리드시트를 비교해 표절 여부를 판별하며, 코드 순서, 멜로디 일부분,
화음 등 의심되는 부분을 AI가 유사 값 숫자로 보여준다고 한다.

〈ZDNET Korea〉 2021년 9월 7일자 기사 "10분이면 한 곡 뚝딱 ⋯ AI 작곡 스타트업 '포자랩스' 창업 스토리"라는 제목의 기사는 영상 콘텐츠가 늘수록 음원 수요도 커지고 이에 따라 음원 공급 필요성을 느껴 창업한 스토리를 다룬다. AI 작곡 스타트업 회사 포자랩스는 10분이면 AI가 곡을 완성할 정도로 작곡 시간 단축이 큰 장점이라고 설명한다.

4.

2023년도 예측과
전망

K팝 분야 전망 : 메타버스와 AI의 확산, K팝의 현지화

메타버스와 AI가 산업적으로 가장 큰 포지션을 차지할 것으로 판단한다. 메타버스를 활용한 다양한 상상력이 중요해질 것이다. 메타버스를 근거로 활동하는 아티스트들이 괄목할만한 성장을 보여줄 것이라 생각한다. AI는 작곡계에서 이미 중요한 존재로 등장하고 있다. 작곡과 편곡 면에서 AI가 인간이 놓치는 부분을 데이터 분석할 수 있는 가능성이 있다.

마지막으로는 한국에서 제작되지 않는 K팝 아티스트들이 해외에서 활

성화되기 시작할 것으로 예측한다. 한국, 필리핀, 미국에서 만들어진 K 팝 아티스트들이 서로 경쟁하는 구도도 만들어질 것이다. (김영대)

장르 음악 : 트로트 스타들의 비트로트 활동, 록의 부활, 소수자 정체성 정치의 음악, 크로스오버 아티스트들의 활약

2022년 11월에 나온 임영웅 씨의 〈폴라로이드〉라는 싱글을 듣고 놀랐다. 2022년 5월에 발매되었던 정규 음반 [Im Hero]도 타이틀곡 〈다시 만날 수 있을까〉가 이적 작곡, 양시온, 정재일 편곡의 발라드였지만, 적어도 이 음반에는 발라드와 함께 트로트의 성격이 짙은 노래가 함께 실려 있다. 그러나 올해 마지막으로 선보인 싱글 〈폴라로이드〉에서 트로트의 흔적을 찾기는 어렵다. 잘 만들어진 모던록에 가깝다. 〈미스터 트롯〉이라는 경연 프로그램을 통해 트로트의 왕자로 화려하게 등장한 임영웅이 본격적인 음악 행보를 시작하면서부터 트로트와 일정 부분 거리두기를 하고 있는 이 현상을 어떻게 이해해야 할 것인가? 같은 경연 프로그램에서 상위권 수상을 하며 이름을 알리게 된 트로트 가수 다수 역시 배우나 예능 프로그램 고정 패널 활동 등 트로트 이외의 활동을 모색하고 있는 상황 역시도 임영웅의 행보와 다르지 않은 흐름으로 이해할 수 있다.

임영웅 [Im Hero] (2022.05)_물고기뮤직

 이 문제는 트로트의 귀환을 반기는 팬덤이 누구이고, 아티스트는 어떤 인물들인지 생각해볼 필요가 있다. 이러한 차원에서 본다면 신예 트로트 스타의 행보가 왜 트로트라는 정체성으로부터 벗어난 방향으로 향하는지 이해에 도움이리라 생각한다. 송가인과 임영웅으로 대표되는 트로트 부활은 60-80대의 팬덤과 20-30대 아티스트가 만나면서 탄생했다. 이 사례에서 흥미로운 점은 평균적인 대중음악 아티스트와 팬덤 사이의 나이 차이가 역전되었다는 점이다. 아이돌에 대한 삼촌 팬, 이모 팬이 존재한다지만, 실상 대부분은 또래 집단 혹은 비슷한 세대로 분류될 수 있는 연배의 팬덤과 아티스트의 관계다.

 그에 비해 젊은 트로트 아티스트의 팬덤은 사회과학에서 이야기하는 한 세대(일반적으로 재생산을 기준으로 한 20살 내외) 이상의 연배 차이를 가진 팬들로 구성되어 있다. 이는 대중음악의 역사에서 보기 어려운 현상이다. 일반적으로 같은 세대 내부에서 10살 내외의 연장자인 아티스트가 어린 팬덤과 함께 성장해서 함께 나이들어가는 모습이 프랭크 시

나트라(Frank Sinatra)부터 엘비스 프레슬리(Elvis Presley), 비틀즈(the Beatles)를 지나 조용필, 서태지 등에 이르는 슈퍼스타와 팬덤의 역사에서 흔히 발견된다.

아티스트의 입장에서 더 롱런을 위해 트로트 활동과 비-트로트 활동을 병행하는 방식으로 팬덤의 규모와 성격을 넓혀가는 방향을 택했으리라 여겨진다. 임영웅의 모던록 행보 또한 이 차원에서 생각할 필요가 있다. 젊은 연배의 트로트 스타들이 마주한 고민 또한 비슷할 것이다. 이러한 고민들이 어떤 활동으로 확장될 수 있을지 계속 지켜볼 필요가 있다.

2023년에도 이어질 또 하나의 현상 중 하나는 록의 부활로 예상해보는데, 특히 여성 중심의 모던록 스타일이 그 중심에 있을 것으로 본다. 2022년 성공적으로 컴백한 자우림과 전기기타를 내세운 새로운 음악적 방향 설정으로 평단과 대중의 인기를 모두 얻어낸 백예린의 행보 등의 연장선에 록의 부활이 놓여 있다. 백예린의 히트 이후 2022년 대중음악계에는 기타팝, 쟁글팝, 모던록 등의 장르로 분류할 수 있는 여성 (록) 보컬리스트들의 활동이 늘어났는데, 이 추세가 지속될 것으로 보인다. 전기기타를 활용한 음악 중에는, 사운드 텍스쳐는 록처럼 들리지만 음악 작업 과정은 힙합처럼 전기기타 샘플을 활용한 음악도 늘어나고 있다. 해외에서도 이러한 사례들이 증가하고 있으며, 이는 향후 하나의 흐름을 형성할 수 있으리라 예상된다.

자우림 EP [Merry Spooky X-Mas] (2022.12)_Interpark Entertainment

백예린 single [물고기](2022.05)_블루바이닐

 정체성 정치에 뛰어들어 소수자의 정체성 문제를 드러내는 음악 또한 일렉트로니카 장르를 중심으로 증가할 것으로 예상된다. 특히 이 장르가 페스티벌과 클럽을 중심으로 회자되고 의미화된 역사를 생각해보면, 오프라인 공연이 확대될 것이 확실시되기 때문이다. 코로나로 인해 멈춰 있던 굵직굵직한 EDM 페스티벌들이 다시 활성화되면 이 장르의 혼종성과 다층적 정체성 역시 다시 주목될 것이다. 그와 함께 이 장르와 오랫

동안 연결되어온 소수자 정체성 정치 또한 음악을 통해 사회적 메시지를 발신할 것으로 보인다.

국악기와 재즈, 록, 메탈, 일렉트로니카를 혼합한 크로스오버 음악가들의 해외 무대 활동 역시 2022년에 재개되기 시작했고, 2023년에는 더 큰 페스티벌과 무대에 선 한국 크로스오버 아티스트의 소식을 듣게 될 것이다. 또 하나, K팝의 흐름이 공동 작곡 형태로 변모한 것은 주지의 사실이다. 최근 다양한 장르의 인디 음악가들이 K팝 안에 다양한 장르 스타일을 공동 작곡 시스템과 결합시키며 작곡가 겸 프로듀서로 참여하는 일이 늘어나고 있다. 인디 음악 활동과 전혀 다른 형태의 감수성을 K팝에 담는 경우도 있다. 어떤 식으로건 인디 음악과 주류 대중음악이 상호 작용하면서 씬이 함께 성장하는 모습은 늘어나고 있으며, 이 흐름 역시 2023년에도 계속 주목해서 봐야 할 지점이다. (조일동)

음악 산업과 환경 변화 : 마이크로의 확장, 저작권 이슈 증가, 큐레이팅의 진화, 메타버스의 인식적 전환

영화 세션에서 언급된 마이크로(micro) 트렌드 현상이 음악에도 유사하게 적용될 수 있다고 생각한다. 현재 글로벌한 음악 시장을 주도하고 있지만 K팝이 과연 한국을 대표하는 음악 장르라고 할 수 있을까? 산업적인 면에서는 한국 대중음악을 대표하기도 하지만, 실제 국내 음악 리스너를 대상으로 조사한 내용을 보면, 쉽게 대답하기 어려울 것이다. 이미 발표된 많은 자료들을 통해 한국 사람이 가장 많이 듣는 장르는 K팝

이 아님을 알 수 있다. 특히 댄스곡 보다는 발라드곡을 중심으로 청취가 집중되었던 시절이 있다. 장르적으로 볼 때, 과거에는 가요 청취가 가장 컸다면, 지금은 K팝, 인디 뮤직은 물론 트로트의 비상을 비롯해 다양한 장르와 형태의 뮤지션과 곡들이 등장하고 그들을 중심으로 팬덤이 형성되면서, 그것이 하나의 트렌드가 되고 있는 현상을 보인다. 아울러 장르적 접근보다는 뮤지션 개인이나 팀에 보다 초점이 맞추어지고 있는 상황이다. 즉 대중음악은 점차 마이크로 트렌드화 되고 있다.

음악산업은 2023년에도 계속해서 성장할 것으로 예측한다. 개인적으로는, 향후 음악 산업에 있어 저작권 문제가 더 크고 첨예한 문제로 성장할 것이라 본다. SM엔터테인먼트의 경우, 표절시비가 발생하는 일이 잦아지자 이를 미연에 방지하고자 곡을 미리 다 만들어놓는 팩토리 시스템을 구축했고, 필터링 기술을 이용해 작업 과정에서부터 저작권 문제를 미리 확인하는 작업을 거치고 있다.

올해 넷플릭스에 공개된 시리즈 〈플레이리스트〉에는 스포티파이가 어떻게 탄생했는지 그 여정을 다루고 있다. 여기에서도 소니와 같은 음악 제작/배급사와 로열티 이슈로 힘들어하는 과정이 자세히 그려지고 있다. 나아가 앞으로는 악보에 대한 저작권도 더욱 커질 것으로 예상한다. 최근 국내에서도 음악 악보를 저작권자 허락 없이 사용해 소송에 이르는 사건이 증가하고 있는 것으로 알고 있다. 악보 또한 책과 같이 점점 전자 악보화 되는 과정이 펼쳐질 것으로 보이는데, 이 과정에서 서삭권 관련 정책이나 저작자를 위한 새로운 법안도 필요해 보인다.

마지막으로, 음악 큐레이팅에 대한 변화를 들 수 있다. 스포티파이

의 경우, 청취자들이 좋아하는 곡들 위주로 유사한 스타일의 곡들을 계속 추천해주었더니, 만족도가 처음엔 증가하다가 나중엔 증가율이 떨어지는 것을 보고 새로운 전략을 적용했다. '안정과 모험(exploit and explore)'이라 할 수 있는 이 전략은 기존의 리스너가 좋아하는 안정적인 영역의 곡들을 약 70%로 추천하고 나머지 30%는 완전히 새롭거나 선호도가 유사했던 다른 리스너가 선택했던 다른 장르나 스타일의 곡들을 추천해주는 형태로 구성을 바꾸는 것이다. 이렇게 했더니 리스너의 만족도가 더욱 커지는 결과를 보였다고 한다. 단순히 사용자가 좋아하는 것에 집중하지 않고 새로운 도전적 영역을 소개함으로써 리스너의 청취 만족도를 높이는 것이다. 이러한 알고리즘과 스트리밍사의 추천시스템 개입 역시 실제 청취에 있어서 또 다른 변화를 가져올 수 있지 않을까 예측해 본다.

나아가 메타버스에 대해 간략히 이야기하면, 이것은 특정 기술이 아닌 '환경'적인 의미다. 지금의 MZ세대에게 메타버스라는 '용어'는 낯설지 몰라도, 게이밍 속에서 혹은 다양한 형태로 경험하고 있는 디지털 환경 자체가 그들에게는 '친숙한' 메타버스라는 점이다. 기성세대는 메타버스라는 것을 기술적 용어로 정의하고 시작하지만, 지금의 세대는 그렇게 생각하지 않는다. 이 부분에 주목할 필요가 있다. 메타버스 환경에서의 음악, 이에 대한 활용에 대해 현재까지도 의견이 분분하지만, 무엇보다 향후 MZ세대가 기성세대가 될 때쯤에는 메타버스라는 환경이 지금처럼 낯설지 않을 것이라는 점에 주목해봐야 할 것이다. (고윤화)

(단위 : 건)

메타버스 관련 월별 기사 건수

포트나이트에서의 트래비스 스코트 공연 장면

나오며

2023년의 한국 대중음악은 포스트 코로나가 사회 전반에서 가시화 될 것으로 예상된다. K팝 뿐 아니라 다양한 장르의 음악인들이 해외 공연을 예정하고 있다. 2022년과 비교할 수 없을만큼 많은 음악 페스티벌이 국내외에서 계획되고 있다. 해외에서 열리는 다양한 무대에서 활약하는 한국 아티스트의 모습을 확인할 수 있을 것이다. 블루스, 록, 헤비메탈 등의 장르 성격이 강한 음악인들의 해외 투어 또한 예정되어 있다. 국악과 다양한 장르를 크로스오버 한 음악인들 또한 쇼케이스부터 페스티벌까지 해외 활동을 예고하고 있다. 로컬과 글로벌을 아우르는 활약이 기대된다.

음악 향유 방식의 확대는 2023년에도 지속될 것이 확실시되는데, 유

튜브, 틱톡, 밴드 캠프 같은 온라인 플랫폼의 영향력은 더욱 확장될 것이다. 이들 플랫폼은 한국과 한국 밖 활동을 가르는 구분이 없다. 단순히 음악만이 아니라 영상과 음악이 결합되기도 하고, 크리에이터의 취향이 반영되어 음악의 일부가 변형되어 회자되기도 한다. 다시 말해, 로컬 음악 특징이 반영된 음악이 예상치 못하게 글로벌 차원의 호응을 얻는 일이 얼마든지 벌어질 수 있다는 얘기다. 비슷한 결에서 메타버스와 같은 새로운 가능성에 대처하는 모습을 지켜보는 일 또한 한국 대중음악의 미래 먹거리라는 차원에서 섬세하게 따져볼 필요가 있다.

　장르 차원에서 벌어지는 변동이든, 매체 환경 변화로 인해서든, 유동성 증가에 의해서건, 대중음악 산업의 불확실성은 나날이 높아지고 있다. 불확실성이 증가하는 대중음악 시장에서 음악가, 음반사, 관련 각종 산업은 어떻게 대처해야 할 것인가. 역으로 불확실성이 작은 음악에게는 유연함과 실험적 태도를 바탕으로 위험 요소를 긍정적 측면으로 변모시킬 가능성도 내포하고 있다 여겨진다. 이러한 상황에서 아티스트와 팬덤의 유대는 그 어느 때보다 중시된다. 포스트 코로나 시대에 세계적 경제 불황은 쉽게 2023년을 전망하기 어렵게 만드는 측면이 있다. 위험 요소들이 상존하는 불확실성의 세계 속에서 한국 대중음악이 어떤 생존 방식을 개척하고, 어떻게 돌파해나갈 것인지는 단지 2023년 한 해의 문제가 아니다. 어쩌면 2023년 한국 대중음악계의 행보는 향후 10년 한국 대중음악의 미래를 점쳐볼 수 있는 바로미터가 될 수 있으리라 여겨진다. (조일동)

2022년 K팝 베스트
순위

멜론차트 TOP10 월간 기준

1월

순위	곡정보	아티스트
1	취중고백	김민석(멜로망스)
2	회전목마(Feat.Zion T, 원슈타인)	sokodomo
3	Counting Stars(Feat.Beenzino)	BE'O(비오)
4	리무진(Feat.MINO) (Prod.GRAY)	BE'O(비오)
5	ELEVEN	IVE(아이브)

6	겨울잠	아이유
7	사랑은 늘 도망가	임영웅
8	Dreams Come True	aespa
9	눈이 오잖아(Feat.헤이즈)	이무진
10	만남은 쉽고 이별은 어려워 (Feat.Leellamarz) (Prod. TOIL)	베이식

2월

순위	곡정보	아티스트
1	취중고백	김민석(멜로망스)
2	사랑은 늘 도망가	임영웅
3	회전목마(Feat.Zion T, 원슈타인)	sokodomo
4	ELEVEN	IVE(아이브)
5	Step back	Got the beat
6	호랑수월가	탑현
7	리무진(Feat.MINO) (Prod.GRAY)	BE'O(비오)
8	Counting Stars(Feat.Beenzino)	BE'O(비오)
9	다정히 내 이름으로 부르면	경서예지, 전건호
10	눈이 오잖아(Feat.헤이즈)	이무진

3월

순위	곡정보	아티스트
1	INVU	태연(TAEYEON)
2	취중고백	김민석(멜로망스)
3	GANADARA(Feat.아이유)	박재범
4	듣고 싶을까	MSG워너비(M.O.M)
5	TOMBOY	(여자)아이들
6	사랑은 늘 도망가	임영웅
7	언제나 사랑해	케이시(Kassy)
8	RUN2U	STAYC(스테이씨)
9	사랑인가 봐	멜로망스
10	abcdefu	GAYLE

4월

순위	곡정보	아티스트
1	봄여름가을겨울(Still Life)	BIGBANG(빅뱅)
2	TOMBOY	(여자)아이들
3	Feel My Rhythm	Red Velvet(레드벨벳)
4	사랑인가 봐	멜로망스

5	GANADARA(Feat.아이유)	박재범
6	LOVE DIVE	IVE(아이브)
7	취중고백	김민석(멜로망스)
8	INVU	태연(TAEYEON)
9	듣고 싶을까	MSG워너비(M.O.M)
10	사랑은 늘 도망가	임영웅

5월

순위	곡정보	아티스트
1	That That(prod.&feat. SUGA of BTS)	싸이(PSY)
2	봄여름가을겨울(Still Life)	BIGBANG(빅뱅)
3	LOVE DIVE	IVE(아이브)
4	TOMBOY	(여자)아이들
5	사랑인가 봐	멜로망스
6	Feel My Rhythm	Red Velvet(레드벨벳)
7	정이라고 하자(Feat. 10cm)	Big Naugthy(서동현)
8	LOVE me	BE'O(비오)
9	GANADARA(Feat.아이유)	박재범
10	취중고백	김민석(멜로망스)

6월

순위	곡정보	아티스트
1	LOVE DIVE	IVE(아이브)
2	TOMBOY	(여자)아이들
3	That That(prod.&feat. SUGA of BTS)	싸이(PSY)
4	사랑인가 봐	멜로망스
5	봄여름가을겨울(Still Life)	BIGBANG(빅뱅)
6	정이라고 하자(Feat. 10cm)	Big Naugthy(서동현)
7	나의 X에게	경서
8	LOVE me	BE'O(비오)
9	Fearless	LE SSERAFIM(르세라핌)
10	취중고백	김민석(멜로망스)

7월

순위	곡정보	아티스트
1	그때 그 순간 그대로 (그그그)	WSG워너비 (가야G)
2	LOVE DIVE	IVE(아이브)
3	보고싶었어	WSG워너비 (4FIRE)
4	POP!	나연(TWICE)

5	TOMBOY	(여자)아이들
6	That That(prod.&feat. SUGA of BTS)	싸이(PSY)
7	정이라고 하자(Feat. 10cm)	Big Naugthy(서동현)
8	사랑인가 봐	멜로망스
9	나의 X에게	경서
10	봄여름가을겨울(Still Life)	BIGBANG(빅뱅)

8월

순위	곡정보	아티스트
1	Attention	NewJeans
2	그때 그 순간 그대로 (그그그)	WSG워너비 (가야G)
3	보고싶었어	WSG워너비 (4FIRE)
4	LOVE DIVE	IVE(아이브)
5	Hype boy	NewJeans
6	SNEAKERS	IZTY(있지)
7	POP!	나연(TWICE)
8	TOMBOY	(여자)아이들
9	정이라고 하자(Feat. 10cm)	Big Naugthy(서동현)
10	That That(prod.&feat. SUGA of BTS)	싸이(PSY)

9월

순위	곡정보	아티스트
1	After LIKE	IVE (아이브)
2	Attention	NewJeans
3	Pink Venom	BLACKPINK
4	Hype boy	NewJeans
5	LOVE DIVE	IVE(아이브)
6	새삥 (Prod. ZICO) (Feat. 호미들)	지코(ZICO)
7	FOREVER 1	소녀시대 (Girls' GENERATION)
8	그때 그 순간 그대로 (그그그)	WSG워너비 (가야G)
9	Cookie	NewJeans
10	보고싶었어	WSG워너비 (4FIRE)

10월

순위	곡정보	아티스트
1	새삥 (Prod. ZICO) (Feat. 호미들)	지코(ZICO)
2	After LIKE	IVE (아이브)
3	Hype boy	NewJeans
4	Attention	NewJeans

5	Shut Down	BLACKPINK
6	Rush Hour (Feat. j-hope of BTS)	Crush
7	Pink Venom	BLACKPINK
8	LOVE DIVE	IVE(아이브)
9	딱 10CM만	10CM, Big Naughty(서동현)
10	Monologue	테이

11월

순위	곡정보	아티스트
1	사건의 지평선	윤하(YOUNHA)
2	TOMBOY	(여자)아이들
3	ANTIFRAGILE	LE SSERAFIM (르세라핌)
4	Hype boy	NewJeans
5	After LIKE	IVE (아이브)
6	새삥 (Prod. ZICO) (Feat. 호미들)	지코(ZICO)
7	Attention	NewJeans
8	Rush Hour (Feat. j-hope of BTS)	Crush
9	Monologue	테이
10	LOVE DIVE	IVE(아이브)

출처 : https://www.melon.com/chart/month/index.htm

부록1

출처 : 『영화평론』 34호, 2022.

영화의 부활 : 팬데믹 이후 영화의 확장과 미래 형태

정민아

2020년은 인류에게 특별한 해였다. 코로나19가 가져온 팬데믹 상황은
일상의 모든 것, 정치, 사회, 문화, 소비, 라이프 스타일, 생각을 바꾸어
놓았다. 바야흐로 대전환의 시기에 미래를 배경으로 하는 SF영화 대부
분이 세계전쟁을 치른 후 지옥도가 되어버린 디스토피아를 묘사하듯이,
코로나19로 뒤덮인 영화계는 붕괴되기 직전이었다. 사회적 거리두기가
공식화된 2020년 초반부터 영화 관객수는 급락하고, 넷플릭스를 필두로
OTT 가입자 수가 급격히 늘어난 상황에서 영화관의 몰락에 대해 많은

이들이 예측했다. OTT의 대명사인 넷플릭스는 코로나19 시기 1년 6개월 동안 세 배 가까운 성장세를 보여주었다(금준경, 2020).

하지만 2022년 하반기로 접어든 현재 "이제는 OTT의 시대다. 극장의 시대는 끝났다"는 구호는 성급한 정의가 되어버렸다. 사회적 거리두기가 해제되고 자가격리가 완화되었으며 영화관 내 취식 허용 등 제한이 풀린 2022년 5월에 집계된 영화 산업 매출액은 직전인 4월 대비 4배 가량 늘어나면서 팬데믹 이전 수준을 회복했다(임세정, 2022). 이 시기 매출액과 관객수가 4배 가량 증가하였고, 매출액은 코로나 이전인 2019년 5월에 비해 2.5%만 줄었을 뿐이다(영화진흥위원회, 2022). 5월 18일에 개봉한 〈범죄도시2〉의 단 한편의 흥행으로 한국 영화 관객 점유율은 53%까지 올라섰다.

2019년에서 2022년 상반기 관객 수를 도표화하면 아래와 같다.

	2019년	2020년	2021년	2022년
1월	18,122,443	16,843,692	1,786,117	6,718,044
2월	22,277,733	7,372,370	3,111,920	3,275,039
3월	14,671,693	1,834,722	3,256,510	2,802,365
4월	13,338,962	972,572	2,562,393	3,118,731
5월	18,062,457	1,526,236	4,380,130	14,554,841
합계	86,473,288	28,549,595	15,097,070	29,469,020

(영화진흥위원회 영화관 입장권 통합전산망에서 인용)

2022년 5월 실적은 2019년 4월 실적을 넘어서고, 이 숫자는 〈어벤져스 엔드게임〉이 스크린을 완전히 잠식했던 2019년 5월과 비교해도 크게 뒤지지 않는다. 영화관이 다시 살아나고, 영화는 부활한다. 그러나 그 부활이 2019년 일상으로의 회복은 아닐 것이다.

〈범죄도시2〉, 〈닥터 스트레인지 : 대혼돈의 멀티버스〉, 〈탑건 : 매버릭〉, 〈브로커〉 등 2022년 상반기 개봉작 이후, 여름 성수기에 빅4인 〈한산〉, 〈비상선언〉, 〈외계+인 1부〉, 〈헌트〉의 활약에 힘입어 2019년 이전 극장가 상황을 거의 따라잡을 듯하다가 코로나19 재유행으로 다시 주춤하며, 회복과 퇴화를 반복하고 있다. 극장의 부활이란 감염병 상황과 깊은 관련을 맺으며, 언제든 일상으로 회복할 수 있는 가능성을 내포한다.

우리는 2019년 과거의 일상으로 돌아가는 게 아니라 새로운 일상으로 간다. 이는 2020-2021년을 거치면서 새롭게 만들어지는 일상이다. 위기는 이미 벌어졌고, 위기가 초래하는 뉴노멀이 우리를 장악했다. 2022-21년에는 뉴노멀에 휩쓸리기만 했다면 이제 베터 노멀(better normal)에 눈을 뜬다(김용섭, 2021). 판이 바뀐 걸 경험했고, 다시 이전을 회복하지만 새로운 것과 익숙한 것은 서로 뒤섞여 더 나은 기준을 만들어가고 있다. 코로나19로 급격한 변화를 맞이한 영화계는 새로운 시장으로 부상하는 디지털 플랫폼, 그리고 MZ세대 소비 중심으로 전환하면서 언택트 시대의 새로운 영화 문화를 만들어가고 있다. 이와 동시에 영화의 위기 담론이 퍼져나가고 있지만 긴 영화사적 흐름을 살펴봤을 때, 1895년 이후 130여 년간 이어진 대중문화 생산과 소비에서 영화는 크게 달라지지 않았다는 점을 알 수 있다. 그렇다면 이 글은 한번 뒤집힌 판에서 다시 세워질 영화의 노멀은 무엇인지 탐색해보고자 한다.

영화는 사라지지 않는다

영화계는 역사적으로 굵직한 전환을 몇 차례 경험했다. 1895년에 처음으로 영화가 등장한 이후, 영화라는 내용물은 연극 무대를 모방했지만, 기본적으로 투사된 이미지를 중점으로 설계된 '영화관'이 영화 콘텐츠를 상영하는 플랫폼으로써 오랫동안 대중과 만나왔다. 영화관은 콜로세움, 연극, 발레, 오페라 공연을 올리는 극장처럼 집단이 모여서 한 곳을 향해 앉아 정해진 시간 동안 움직임 없이 무대를 응시하도록 설계되었다.

영화가 연극 공연보다 신경 썼던 것은 어둠과 익명성, 그리고 소리다. 완벽하게 빛이 차단된 캄캄한 곳에서 한 줄기 빛이 나오는 한 곳을 향해 시선을 고정한 채 같은 자리에서 침묵을 유지하며 집중적으로 영화를 보는 관람 메커니즘은 많은 사회학자와 철학자, 심리학자들의 탐구 대상이었다. 고정된 자리, 시선의 집중, 침묵 유지를 2시간 가량 지속하는 것은 감금 상태와 마찬가지이기 때문에 많은 상상을 하게 만든 것이다.

어떤 이들은 플라톤의 '동굴 우화'를 가져오거나 감옥에 비유하기도 했고, 장 루이 보드리 같은 정신분석학자는 프로이트와 라캉 이론을 적용하여 영화 보기의 즐거움은 인간의 원초적 쾌락이라고 분석했다. 어둡고 컴컴한 폐쇄공간, 자신이 노출되지 않은 채 익명성을 유지하며 훔쳐보기, 숨소리도 내지 않고 저쪽에서 흘러나오는 사운드에 집중하는 형태는 열쇠 구멍으로 타인을 훔쳐보던 성장기의 성적 흥분을 상기시킨다는 것이다. 이처럼 영화관은 인간의 본질적 쾌락과 맞닿아 있으므로 사라지지 않으리라 생각되었다. 이러한 생각은 서구에서는 1950년대, 우리나라에서는 1970년대 텔레비전의 가정 상용화가 이루어졌음에도 영화관이 몰락은 커녕 승승장구한 역사로 인해 더욱 강화되었다.

그러면 역사적으로 영화의 상승과 쇠락, 부활이 어떤 사이클로 이루어졌는지 살펴보자. 영화의 첫 번째 위기는 제1차 세계대전이 발발한 1910년대 중후반, 두 번째 위기는 TV라는 새로운 매체의 등장이 이루어진 1950년대, 세 번째 위기는 규모의 경제와 획일화로 후퇴한 1990년대, 그리고 팬데믹이 네 번째 영화의 위기에 해당할 것이다.

제1차 세계대전 발발로 국제정치, 경제, 문화적 힘의 윤곽은 근본적으로 변모했다. 이전까지 세계 영화 시장을 장악했던 프랑스, 영국, 이탈리아 영화 산업은 미국 할리우드 영화의 공격에 의해 파멸되어버렸다. 〈국가의 탄생〉(1915)과 1차 대전은 영화사의 흐름에 큰 영향을 끼쳤다. 영화의 아버지인 뤼미에르 형제가 10년간 적극적으로 제작을 한 후 영화는 더 이상 할 게 없다며 본업으로 돌아가고, 서유럽 아방가르드의 활발한 실험이 한계에 다다른 즈음 미국의 그리피스는 완성된 형태의 극영화를 표준으로 제시했다. 이에 과거와의 단절과 현대에 대한 자의식적 포용은 전후 정세를 특징지었다(윌리엄 위리시오, 2008). 전후 유럽은 할리우드 영화에서 민주적인 매력, 순간적인 만족, 그리고 매끈한 환상을 체화시켰다. 서유럽 영화 쇠퇴의 자리에 사실주의 환영성으로 매끈하게 잘 만들어진 할리우드 극영화가 영화 산업을 번성하게 했다.

TV가 대중문화의 주류 플랫폼으로 들어선 1950년대에는 와이드스크린과 컬러라는 신 테크놀로지가 경쟁자를 제치고 영화의 재탄생을 가져왔다. 와이드스크린과 컬러 영화는 대공황이 엄습하던 1920년대 말 사운드 영화와 함께 소개되었지만, 30여 년간 잠들어 있다가 1950년대 영화가 위기를 겪는 시기에 구원투수가 되었다.

1950년대에 소개되었던 다양한 제작, 상영 기술들(줌 렌즈, 입체영화, 스테레오 사운드)은 영화 관람 경험의 본질에 각각 혁명이라고 할 만한 변혁을 가져왔다(존 벨튼, 2008). 영화가 키네토스코프라는 요지경, 그리고 다수 관객 앞에 커다란 극장 스크린에 상영되는 동영상이라는 신기한 구경거리로 시작했다면, 1950년대 새로운 기술의 폭발적인 도입은 거

의 영화의 재발명이나 다름없다. 1950년대에 일어난 기술혁명은 영화가 상영방식의 신기함을 통해서 관객을 흥분시킨다는 어트랙션 매체로서의 원래 능력을 탈환하기 위한 시도임을 보여준다. 여기에 내용적으로 성과 폭력 등 선정성의 과감한 도입은 영화의 표현 영역을 한계 없이 밀어붙인 혁명적 요소다.

1990년대에는 미국과 유럽의 신자유주의 선포 이후 영화 제작의 주류가 블록버스터로 획일화되면서 영화적 표현과 관객의 확장이라는 면에서 뒤로 물러서는 영화적 퇴보 현상이 나타났으나, 문화 다원주의 감수성으로 이를 측면에서 돌파했다. 할리우드의 메이저 스튜디오는 자회사를 통해 인디영화의 와이드 릴리즈 배급을 주도했고, 소재적, 주제적으로 주류영화에 긴장감을 불어넣은 저예산 영화들은 문화적 다원주의를 하나의 철학으로 채택했다. 〈조이럭클럽〉, 〈패왕별희〉, 〈피아노〉, 〈펄프 픽션〉, 〈에이리언2〉, 〈터미네이터2〉, 〈양들의 침묵〉, 〈크라잉게임〉, 〈델마와 루이스〉, 〈늑대와 춤을〉, 〈라스트 모히칸〉, 〈파시〉, 〈배드 걸즈〉, 〈후프 드림즈〉, 〈볼링 포 컬럼바인〉 등은 성별, 인종, 지역, 계층 등의 문화적 다원주의 감수성을 전면에 내세웠고, 1990년대는 다양성으로 액션 블록버스터 위주의 영화적 획일화를 돌파해나갔다.

팬데믹 감염으로 전 세계가 같은 공포심을 가지며 일상적 생활양식을 바꿀 때, 사람들은 영화관이 사라질지도 모른다는 가능성에 관해 이야기했다. 스티븐 소더버그는 팬데믹 훨씬 이전인 2013년에 예술적인 시각적 특이성을 가진 시네마와 시스템에 의해 생산되는 대중 영합적인 무비로

구분하면서 무비의 경우 담겨진 매체나 스크린이 어디인지 상관없다고 말했다(Soderbergh, 2013). 그는 영화관, 비디오, TV, 인터넷 등 플랫폼의 다변화로 인한 영화의 변화를 예측했다.

　팬데믹으로부터 기인한 영화관 배급 일정 혼란으로 인해 영화는 돌파구를 OTT에서 찾았는데, 2020년 상반기 흥행 기대작이었던 〈사냥의 시간〉과 여름 기대작이었던 〈콜〉, 추석 시즌 기대작이었던 〈승리호〉가 극장 개봉 없이 넷플릭스로 직행한 사례는 큰 변화를 암시한다. 이들은 영화계에 충격을 주었지만 새로운 자극이 되어 영화사들이 입장을 정하는 하나의 대안을 제시해주었다. 〈오징어 게임〉, 〈지금 우리 학교는〉, 〈소년심판〉 같은 넷플릭스 드라마의 세계적 성공으로 OTT가 대안 플랫폼으로서 성공적으로 위치를 형성하면서 영화감독이 드라마에 뛰어들고, 이로 인해 드라마는 러닝타임이 긴 시네마적 의미를 구축하고 있다.

그러나 회고적으로 돌아보면, 영화관을 건너뛰고 OTT로 선보인 콘텐츠는 휘발성이 강해서 오래 살아남지 못한다. 작품성의 차이도 있겠지만 화제성 면에서 뒤지지 않았던 위 작품들이 〈기생충〉, 〈미나리〉, 〈모가디슈〉 같이 영화관을 1차 플랫폼으로 설정한 영화에 비해서 몇 년이 지나 얼마나 화제나 분석이 대상이 되는지 생각해보라.

　할리우드 메이저 스튜디오인 워너브라더스가 2021년 개봉 예정인 영화 17편을 모두 극장과 자체 OTT를 통해 개봉한다고 발표하자, SF 블록버스터 〈듄〉의 공개를 앞둔 감독 드니 빌뇌브는 이에 반발하며, 〈버라이어티〉에 기고했다. 빌뇌브는 "스트리밍만으로는 영화 산업을 지탱할 수 없다. … 기업이 주주에게 경제적 이득을 주는 것은 중요한 사회적 책임이지만, 또한 문화를 보존하고 이어가는 것도 중요한 책임이다. 어두운 극장에서 상영되는 영화는 인류 역사를 담고, 우리를 교육시키며 상상력을 북돋우고, 인간의 집단정신에 영감을 준다. 극장 영화는 인류의 유산이다."(Villeneuve, 2020)라고 썼다. 이에 대해 봉준호 감독은 "코로나19는 사라지고 영화는 돌아온다"고 확신했다(라효진, 2020). 인류의 유산으로 극장 영화를 지켜야 하는 당위성과 힘께 자연스럽게 영화와 영화관은 돌아왔다.

　영화관은 '체험'이라는 면에서 발전해왔다. 더글라스 고머리는 "영화를

보는 장소의 변화와 새로운 방식이 매 시대 영화를 특징지으며, 관람 환경이 바뀌면 영화 콘텐츠도 변화를 겪는다."고 설명한다(Gomery, 1992). 윌리엄 폴 또한 "콘텍스트가 바뀌면 대상에 대한 우리의 시각이 바뀌며, 콘텍스트의 변화는 대상에 대한 이해의 변화를 가져온다."고 주장한다 (Paul, 2016). 두 영화학자 모두 관람 환경이라는 콘텍스트의 변화가 영화라는 콘텐츠의 변화를 견인한다고 보고 있다. 그렇다면 팬데믹 이후 영화관람 문화의 변동은 영화 콘텐츠의 변화를 어떻게 끌어낼 것인가.

영화의 변신 : 특별하게, 작게, 소통하고, 공부하며

팬데믹 상황은 지구촌에 사는 모든 사람에게 영향을 주지만, 그 가운데에서도 고등학생, 대학생, 사회초년병, 취업준비생, 군인 등 배움과 준비 기간에 있는 이들에게 더 가혹한 충격을 주었다. 수업은 온라인으로 전면화되었고, 일자리는 막혔으며, 안전 제일의 비상사태에서 군인은 늘 긴장 상황이다. 이들은 개인주의와 욜로, 디지털 소통과 공유라는 MZ세대의 특징 위에 환경 문제와 새로운 사회질서라는 거대 담론에 민감하다. 기성세대보다 살아갈 날이 더 많은 이들이 생태와 환경에 초집중하는 것은 생존을 위한 당연한 귀결이다. 그리하여 이들은 새로운 질서를 만들어가며 목소리를 드높이는 영파워 세대로 위치설정이 될 것이다.

개인주의가 강하고, 자신의 이해관계에 집중하며 자신만의 콘텐츠를 중시하고, 경제에 민감하며 새로운 질서에 대한 열망이 강한 팬데믹 세대는 이들의 특화된 온라인 영향력으로 새로운 주도권을 쥘 수 있다. 팬

데믹 상황은 새로운 세대의 등장과 이들의 영향력이 전 세대로 확장되며, 이들의 소비 패턴을 기성세대가 닮아가는 것을 보여준다. 따라서 앞으로의 영화의 변신은 세대에 관한 연구를 기반으로 이루어져야 할 것이다.

MZ세대, 팬데믹 세대가 주도하는 영화 문화는 여러 가지 새로운 현상을 낳았다. 디지털 네트워크 공간에서 서로 엮여 있는 관객은 이전에는 보기 어려웠던 새로운 관람 문화를 만들고, 소비자 행동주의로 나아감으로써 혁신적인 영화 문화를 만들어내고 있다. 디지털 네크워크가 만든 수행적 시공간에서 관객 참여는 개봉관을 넘어 새로운 상영방식으로 팬클럽 극장 대관 상영, 지역 공동체 상영 등의 형태로 나타면서 스크린 상영 공간을 다변화한다(정민아, 2021).

스마트미디어 시대는 기존의 영화 제작 시스템에서 외면당했던 사회적 의제, 정치적 이슈, 소수자 문제와 관련된 담론을 영화 대상으로 삼을 수 있는 경제적, 기술적, 물질적 기반이 된다. 해시태그(#)로 인해 결집되고 흩어지는 공동체를 의미하는 '태그니티(tagnity)'라는 가상의 인터넷 공간에서 형성된 팬덤은 소속감은 있지만 구속력은 없는 느슨한 취향의 공동체이다.

취향으로 묶인 영화 관객은 영화 수익성을 높임으로써 지지를 표명한다. N차 관람, 영혼 보내기, 공동체 내에서 십시일반으로 극장을 빌려 상영하는 대관 행사는 일명 '돈쭐내기'로 영화의 수익성을 보장해주고, 영화가 개봉관에 오래 걸려 있도록 돕는다.

관객은 또한 이전과 달리 영화에 대해 적극적인 해석과 비평을 한다.

팬들은 텍스트를 해석하는 문화매개자가 되고, 하나하나의 해석이 모여한 텍스트의 풍성한 비평집을 완성한다. 이러한 현상 위에 공동체로 묶인 팬덤은 예술 창작의 노동 공동체가 되어 대안적 문화를 창출한다. 뤼트허르 브레흐만은 "2008년 금융위기 이후 돌봄 협동조합, 병가풀, 에너지 협동조합 같은 기획이 폭발적으로 증가했다"(뤼트허르 브레흐만, 2019)고 보면서, 티네 드 무어(Tine de Moor)의 말을 빌려 '호모 코오퍼런스(homo cooperans)'를 제시한다. 그에 따르면 역사는 사람이 본질적으로 협동적인 존재임을 보여주었다는 것이다. 민영화와 신자유주의가 급속히 진행된 시기 이후에 사람들의 협력에 대한 요구가 더 높아지고 있다는 점은 호모 코오퍼런스로서의 인간의 본성에 대해 성찰하게 한다.

공정을 지향하는 스몰 액션이 돈쭐내기로 나타나고, 팬데믹으로 묶여있던 개인들은 셀프행복을 위해 셀프기프팅 즉, 보상소비로 나아가고 있다. 이에 영화를 N차 관람하는 문화는 새로운 영화 문화의 표준이 되어가고 있다. 취향의 공동체로 묶인 관객 중심의 영화 문화는 팬데믹 상황을 거치면서 특별하게 만나고 공유하고 확산하는 문화로 바뀐다.

MZ세대는 가성비를 중시하지만, 원한다면 비싼 것에 기꺼이 돈을 지불한다. 가난하지만 우아한 삶을 중시한다. 윌리엄 폴이 주장하는 것처럼 "오늘날 극장의 주요 목표는 스크린과 음향 엔터테인먼트를 제공하는 것"이다(Paul, 2016). 극장 및 영화의 차별화와 변신은 매우 중요한 문제다. 공간을 중심으로 취향을 공유함으로써 '소확행'을 구현하는 관객에게는 영화라는 단일 콘텐츠를 소비하는 것 이상의 영화적 경험이 중요하다.

CGV데이터전략팀이 〈탑건2〉 관객을 분석한 결과 전체 관객 중 39.4%가 특별관에서 영화를 봤다. 상영관 종류별 객석 비율을 보면 일반관은 평균 16.1%에 그친 반면 4DX는 42.2%, 4DX와 스크린X가 합쳐진 상영관은 64.7%를 기록했다(김정진, 2022). "코로나19 이후 관객들이 극장에서 돈을 지불할 때는 집에서 영화를 보는 것과는 차별화된 경험을 느끼고 싶어하는 것 같아요. 앞으로도 특별관 상영 비중이 많이 늘어나지 않을까 싶습니다." 영화적인 특별한 시청각을 제공하는 영화가 특별관을 중심으로 배치되는 것이 일반적 양상으로 나타나게 될 것이다.

자연을 콘셉트로 하여 인테리어를 꾸민 영화관, 내 집 거실 같은 소파와 침대를 갖춘 영화관, 수영과 함께 영화를 즐기는 수영장 영화관 등은 특정 콘셉트로 영화와 다른 취향이 만나는 극장이나, 스크린과 사운드의 첨단 테크놀로지를 위해 만들어진 아이맥스, 스크린X, 스피어X, 애트모스, 4DX, VR은 N차 영화관람 문화를 견인하면서 관객수를 확장하는 데

기여하고 있다. 이와 같은 특별한 콘셉트 영화관은 단절과 초연결이라는 2가지 상반된 개념을 수용한다. '안전 제일'이 뉴노멀이 된 현재, 위 공간은 서로 부딪히지 않게 공간을 넓게 소유하거나, 끼리끼리 검증되고 안전한 사람이자 비슷한 수준과 취향을 가진 그들만의 관계를 형성하기 쉽다.

커뮤니티에 기반을 둔 소셜 살롱으로서의 영화 문화는 영화가 갖추어야 할 요소를 강화한다. 즉 영화는 탐구의 대상으로서의 존재감을 강화한다. 18세기 중반 프랑스 지성인과 예술가들이 함께 모여 토론하고 지식을 나누던 사교 집회를 의미하는 살롱 문화가 최근 확산되고 있다. 일명 '커뮤니티 시네마(community cinema)'라고 불리는 동아리 운영 형태의 초소형 극장은 익명성의 불안감을 잠재우고 취향의 커뮤니티로 느슨하게 연대하는 포스트 팬데믹 시대에 적절한 대안 영화 문화로 부상하고 있다.

개인화되고 있는 플랫폼 환경에서도 영화관이라는 공간에서 비슷한 관심을 가진 사람들이 직접 선택한 영화를 관람하고 싶은 열망은 사라지지 않는다. 콘텐츠 중심으로 취향을 풍요롭게 하는 개념의 소셜 살롱 영화 문화는 개인주의와 SNS라는 키워드로 단절된 현대인들이 오프라인 소통의 즐거움을 누리는 만족감을 준다. 유니크한 존재로 자신을 스스로 만들고자 하는 욕망은 상류층만의 전유물이 아니다. MZ 세대에게 의식주는 소유가 아니라 공유다. 이들은 돈보다는 경험을, 소유하는 삶보다는 취향이 있는 삶을 가치 있게 여기며, 어떤 부분에서는 가난한 삶을 추구하고, 어떤 부분에서는 화려한 취향을 추구한다. 취향의 시대에 더 많

은 사람이 특별한 자기 자신이 되고자 하고, 공간과 서비스의 특별함을 누리고, 그런 취향의 커뮤니티에 공감하는 자들과 어울리려고 한다. 또한 공부식으로 영화를 보는 문화는 특별한 구분짓기로서의 영화관람 양상으로 나타난다. 팬데믹 상황이 불러온 거대담론에 대한 고찰은 인문학과 사회과학의 기반을 대중적으로 넓힐 것이고, 이는 커뮤니티 시네마와 적절하게 만난다.

럭셔리의 새로운 조건으로 리페어와 뉴트로를 키워드로 삼는 MZ세대는 과거의 것들을 소환하는 취향을 개발하고 있다. 〈기생충〉을 독해하기 위해 〈하녀〉(1960)와 클로드 샤브롤을 탐구해야 하고, 〈헤어질 결심〉을 이해하기 위해 〈안개〉(1967)와 알프레드 히치콕을 봐야 하며, 〈조커〉를 알기 위해 〈네트워크〉(1976)와 마틴 스코세스를 이해해야 함은 레트로와 리페어를 소비문화의 중요한 형태로 삼는 새로운 세대에게는 의미 있는 영화관람 행동이다. 이에 훌륭한 영화들은 영화사 안에서 과거를 소환하고 사회적 정의와 맞닿아 있기 위해 애쓴다. 콘텐츠를 중심으로 취향을 풍요롭게 여는 시대, 느슨하게 관계를 형성하고자 하는 시대에 소셜살롱 영화 문화는 대안적인 관람 문화로서의 잠재력 뿐만 아니라 영화가 가진 인문 예술 콘텐츠로서의 독보적 위치를 굳건하게 할 토양이 된다.

액티비티와 결합된 영화 문화는 단지 영화를 본다는 것만으로 자신의 취향을 적극적으로 드러내기란 어렵고 '인스타그래머블(instagramable)' 하게 소비하는 것을 중요하게 여기는 성서를 강화한다. 이 시대에는 기록의 힘을 중시하며 디지털 기록과 인증을 남기는 것이 문화 활동의 필수요소가 되었다. 예술 영화 전용관 멤버십, 촬영지 방문, 특별 이벤트

로 영화사가 제공하는 굿즈 수집, 종이 입장티켓 수집, 시네마 토크와 결합한 영화관람 등, 영화적 액티비티는 가난해도 우아하게 취미를 즐기는 개념과 만난다. 경험을 자기만의 인증 방식으로 특별하게 기록하고 기억하는 적극적 행위가 영화를 새롭게 소비하게 한다. 인터렉티브한 콘텐츠인 경우 그 성공은 한계를 넘어선다. 〈오징어 게임〉이 새로운 놀이 문화를 만들어내었다는 것을 상기해보라.

고립과 동시에 쌍방향 소통을 갈구하고, 자기 자신에 집중하면서도 핫피플과의 만남으로 네트워킹의 격을 향상하려고 하며, 가성비를 따지면서도 풍요로움을 즐기는 선택과 집중의 소비를 향유하는 시대다. 양극단의 경험과 가치가 서로 조합을 이루는가 하면 해체되는 아이러니한 시대이자, 초연결 사회이면서 언택트 시대라는 역설적 형용사들의 조합이 가능한 것이 팬데믹으로 앞당겨진 사회다.

세계관 놀이와 메타버스

메타버스, 멀티버스는 마케팅에서 무시할 수 없는 키워드다. MZ세대와 알파세대, 팬데믹세대는 이미 특정 유니버스의 세계관 놀이를 통해 영화를 소비한다. 〈범죄도시〉가 마블영화처럼 마동석 캐릭터를 앞세워 8편까지 제작하겠다고 발표했다. 메타버스에서 형성된 세계관은 프랜차이즈 영화와 부캐의 효능을 놓칠 수 없다. 이로써 시즌제 영화가 활성화될 것이다. 마블 시네마 같은 프랜차이즈 영화가 2000년대 이후 대세를 형성했다면, OTT와 TV도 시즌제가 주류 제작 관행으로 이어지며, 한국

영화 또한 글로벌 시장 차원의 소비를 기회로 세계관을 확장하는 프랜차이즈 영화가 가능해졌다.

다음으로 제안하고 싶은 것은 '다시(re)'에 대한 대중적 욕망이 비즈니스화되는 것이다. 리메이크, 리부트, 레트로가 하나의 트렌드가 되었다. 철 지난 비의 〈깡〉 뮤직비디오를 가지고 노는 유트브 유저 문화, 1990년대 감성으로 채워진 인스턴트 그룹 싹쓰리 열풍, 젊은 층에도 다가간 트로트 유행, 오래된 영화의 재개봉 확산 등 2020년대 문화 현상은 '다시'에 대한 욕구를 증폭시킨다. 이것이 영화 제작에도 아이디어를 제공할 수 있다.

환경을 고려하는 리사이클에 대한 요구가 커짐과 동시에, 옛것이 주는 신선한 충격과 새로운 감각은 팬데믹 세대를 자극하며 새로운 영화 제작 트렌드로 강화될 가능성이 있다. OTT를 통해 1980년대 감수성을 넣은 〈응답하라 1988〉이 북미 팬을 모으고, 북한식 촌스러운 문화를 신선한 자극제로 표현한 〈사랑의 불시착〉이 세계적 성공을 거둔 것은 're'에 대한 글로벌 관심의 증거가 된다. 위에서도 언급한, 예술 영화의 주요 영감의 기저가 고전 콘텐츠에서 나오고, 그것을 발견하는 MZ세대의 놀이문화는 고급 예술 영화로 시각을 확장하는 계기를 형성한다.

변동성, 불확실성, 복잡성, 모호성을 특징으로 하는 디지털 미디어 시대에 규모의 경제가 이제는 통하지 않는다. 프로와 아마추어가 동등해져서 방대하게 시도하고, 성공은 소비자의 선택 여부에 달려 있다. 소비자는 선택당하는 것이 아니라 선택하는 것이 자연스러워졌다. 관객은 공유하고 나누는 것이 이익이 크다는 것을 경험적으로 안다. 그러나 이들은

고생해가며 익힌 지식의 패턴을 쉽게 버리고, 다른 것으로 금세 올라타기도 한다. 따라서 빨리 성공하고 순식간에 추락하는 일이 흔하게 발생하게 될 것이다. 대중문화 산업이 온라인으로 빠르게 이동하며 겪게 될 수많은 실험과 좌절을 일상적인 것으로 받아들여야 할 시대인 것이다.

영화의 지속가능성

소형 화면으로 감상하는 영화는 영화가 아니고, 소형 화면을 염두에 두고 만들다 보니 영화 자체도 줄어들었다고 하는 것은 어폐가 있는 말이다. 순수한 의미에서 영화는 여전히 복잡한 멀티미디어 세계에서조차 동영상의 중심으로 남아 있다(제프리 노웰-스미스, 2008). OTT나 TV용 영화, 유튜브 영화도 있지만 극장 상영은 여전히 중요한 영화의 필수 형식이다. 한 영화가 유명해지는 것은 극장 공개를 통해서이며, 영화 감상을 제대로 할 수 있는 곳 역시 영화관밖에 없다. 현대 과학기술의 힘으로 영화감상은 이제 그 어느 때보다도 강렬한 시청각 체험이 되었으며, 극장에 가는 횟수가 줄어들게 될지 몰라도 그 체험만은 계속 관객에게 높은 평가를 받고 있다. OTT와 TV는 새로운 공생 관계 속에서 영화를 대체하거나 잠식하는 것이 아니라 영화 콘텐츠를 사적으로 사유하기 위한 새로운 방식이다. 모바일, 컴퓨터 등 디지털화는 미디어 간의 상호 이용 범위를 넓혀주지만, 그렇다고 동영상 평가의 기준인 영화의 역할에 도전할 정도는 되지 못한다. 영화의 역할은 새로운 것과 스펙터클의 견본시장이 되어버린 듯하다(제프리 노웰-스미스, 2008).

그러나 문제는 팬데믹 이후 경제 위기에서 영화의 양극화가 반드시 나타날 수밖에 없다는 점이다. 스크린 독과점 문제를 논의할 처지가 되지도 못하게 영화관은 급전직하하여 이제야 재기하고 있고, 영화의 시청각적 체험이 중심이 되는 영화관람 문화는 큰 영화, 주류 영화 중심의 편성이 당연한 일이 되었다. 이는 정책적으로 보완할 문제다. 하지만 다양성 영화가 1990년대에 적극적으로 생산되었던 것처럼 OTT로 인해 오히려 활발해질 수 있다. 글로벌 거대자본이 독립 예술 영화 제작과 배급 영역까지 포괄한다는 점에서 우려할 점이 많지만 말이다.

소재의 폭이 넓고 표현의 깊이가 있는 세계의 예술 영화, 독립영화, 제3세계 영화와의 접촉은 TV, OTT, 인터넷을 통해서 더 활발해지고 있다. 영화감상의 기회는 그 어느 때보다도 폭넓고 다양하다. 실질적으로 영화 산업의 활력은 대규모로 배급하는 독립영화, 즉 다양성 영화에서 나온다. 〈브로커〉, 〈헤어질 결심〉, 〈미나리〉, 〈노매드랜드〉, 〈코다〉, 〈파워 오브 도그〉의 사례를 보라.

감염병은 평등한 동시에 불평등하다. 팬데믹은 유대감과 거리감을 동시에 만들어내었다. 예정된 답은 없고, 갈림길과 우왕좌왕 하는 자체가 현재 상황의 본질이다. 사람, 인권, 공생, 공동체에 대한 진지한 성찰을 일으키는 팬데믹이라는 유례없는 경험은 영화 문화와 제작의 많은 것을 바꾸어놓았고, 지켜야 할 것이 무엇인지 다시 한번 생각해보게 한다. 뉴노멀을 넘어서 베터 노말로 향해가면서 미닝 아웃(meaning out)이 어떻게 영화 문화에 적용되어가는지 진지하게 관찰할 때이다.

참고문헌

1. 단행본

김용섭. 『라이프 트렌드 2022 Better Normal Life』. 서울: 부키, 2021.

뤼트허르 브레흐만, 조현욱 역, 『휴먼카인드』, 서울: 인플루엔셜, 2019.

정유라 · 박현영 · 백경혜 · 구지원 · 조민정 · 정석환 · 신수정. 『2021트렌드노트』, 서울: 북스톤, 2020.

Nowell, Smith Geoffrey. 이순호 외 옮김. 『옥스포드 세계영화사』. 파주: 열린책들, 2008.

Wright, Wexman Virginia. 김영선 옮김. 『세상의 모든 영화』. 서울: 이론과실천, 2008.

Douglas, Gomery. History of Movie Exhibition in America. London: BFI, 1992.

William, Paul. When Movies Were Theater: Architecture, Exhibition, and the Evolution of American Film. New York: Columbia University Press, 2016.

2. 논문

윌리엄 위리시오, 「1차 대전과 유럽의 위기」. Nowell, Smith Geoffrey. 이순호 외 옮김. 「옥스포드 세계영화사」. 파주: 열린책들, 2008.

정민아, 「포스트 코로나 시대 영화관과 영화 산업 전망」. 『한국예술연구』29호, 서울: 한국예술종합학교 한국예술연구소, 2020.

정민아, 「스마트미디어 시대 팬덤과 영화 문화」. 『한국문학과 예술』40집, 서울: 한국문학과예술연구소, 2021.

제프리 노웰-스미스, 「영화의 부활」. Nowell, Smith Geoffrey. 이순호 외 옮김. 『옥스포드 세계영화사』. 파주: 열린책들, 2008.

존 벨튼, 「테크놀로지와 혁신」. Nowell, Smith Geoffrey. 이순호 외 옮김. 『옥스포드 세계영화사』. 파주: 열린책들, 2008.

홍남희, 「언택트 시대 넷플릭스와 영화」. 『영상문화』37호, 서울: 한국영상학회, 2020.

3. 기사, 잡지, 보고서

김정진, 「'탑건2'는 특별관에 안성맞춤⋯ 완전히 다른 몰입감 선사」. 〈연합뉴스〉, 2022.7.4. https://www.yna.co.kr/view/AKR20220630150200005'

라효진, 「봉준호 감독이 "코로나는 사라지고 영화는 예전처럼 돌아올 것"이라고 팬데믹 이후를 낙관했다」. 〈허핑턴포스트〉, 2020.12.29. https://url.kr/atkefn

영화진흥위원회. 『2022년 5월 한국 영화 산업 결산』. 부산: 영화진흥위원회, 2022.

＿＿＿＿＿＿. 『커뮤니티 기반 영화관람문화 활성화 연구』. 부산: 영화진흥위원회, 2020.

임세정, 「영화 산업 매출 한달새 4배, 팬데믹 이전 수준 회복」. 〈국민일보〉, 2022.6.16. https://movie.v.daum.net/v/20220616133147442

Soderbergh Steven, "Steven Soderbergh's State of Cinema Talk." The Deadline, 2013.4.30 https://url.kr/atkefn

Villeneuve Denis. "'Dune' Director Denis Villeneuve Blasts HBO Max Deal." Variety, 2020.12.10. http://asq.kr/DQGfDNJ6C7o2fO

부록 2

출처: 『Broadcasting and Media Magazine』, 25호 4권, 2020.

포스트 코로나 시대, 3D 입체 사운드 기술과 언택트 공연의 진화

고윤화

Ⅰ. 서론: 포스트 코로나, 전환이 필요한 시점

2020년, 코로나19의 세계적인 유행과 예상하지 못한 사태의 장기화 국면으로 인해 전 인류는 대혼란의 한 해를 보내고 있다. 특히 이번 신종 코로나 바이러스는 기존의 사례와 비교해 전염성이 상당히 높고 아직 이렇다 할 치료제, 백신이 개발되지 않아 다수의 사람이 한 장소에 모이거나 사람과 사람 사이 가까운 거리를 유지하는 것 자체를 정부 차원에서

규제하는 사태까지 벌어지고 있다. 이로 인해 매일매일 반복 가능했던 일상적인 삶, 즉 출근, 등교, 등원 등이 어렵게 되었고, 역사상 최초로 학생들은 학교에 등교하지 않고 가정에서 온라인 수업을 시작하게 되었다. 학교는 물론 사무실과 같은 환경에서 근무하는 사람들은 근무환경이나 상황에 따라 재택 근무를 실시하기도 했으며, 현재도 유지하고 있는 곳이 적지 않다. 이러한 상황을 누가 짐작이나 할 수 있었을까?

사정이 이렇다보니 세상은 갑자기 새로운 국면에 접어들고 있다. 특히 국내 공연 분야에 있어서 올해 예정되었던 해외 스타들의 내한공연이 줄줄이 취소되었다. 10년만의 내한공연을 앞두었던 미국의 대표적인 록밴드 그린데이(GreenDay)의 3월 내한공연을 비롯해 미카(Mika), 브루노 메이저(Bruno Major), 톰 워커(Tom Walker) 등의 내한일정이 모두 취소 혹은 잠정 연기되었으며, 각종 뮤직 페스티벌에 초대된 아티스트도 행사 취소로 인해 모든 일정이 중지됐다. 뿐만 아니라, 국내 스타들의 해외 공연 또한 마찬가지 상황이며 특히 K팝 아이돌 스타들의 해외 공연 일정에 큰 차질이 빚어졌다. 상업적으로 큰 규모의 행사만도 이러한 상황인데 작은 규모의 예술 관련 공연은 어떠한 상황일지 어느 정도 예상 가능하다.

예술경영지원센터에서 올해 2월부터 약 3개월간 전국 권역별 공연 시설, 단체, 협회 등을 대상으로 조사한 자료에 의하면, 경영 혹은 운영상의 피해를 입은 경험이 82.4%로 대다수가 이번 코로나19로 인해 피해를 입었다고 응답했다. 특히 예정된(준비가 완료된) 공연/행사의 취소 혹은

잠정적 연기가 가장 큰 피해사례에 속했으며, 이외에도 공연관람객 감소
와 공연 준비 활동의 어려움 등이 포함됐다.

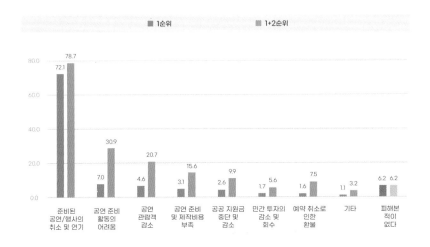

〈그림 1〉 코로나19로 인해 피해를 입은 분야

　공연 및 행사는 특성상 준비 기간과 현장에 투여되는 인력 규모 등이
적지 않아 이번 코로나19로 인해 가장 큰 피해를 입은 분야라 할 수 있으
며, 공연이 진행될 경우라도 관람객 수가 현저히 줄었고 이에 관한 정부
차원 및 공공지원금 또한 원활하지 않은 상황이다. 아울러 올해 하반기
에 접어들어도 코로나19 상황은 나아지지 않고 장기화 국면으로 진행되
면서 공연 및 오프라인 관련 음악시장은 상황이 단기간 내 회복되지 않
을 것이라는 예측과 함께 불안함이 커지고 있다. 이에 일부 엔터테인먼
트사와 미디어에서는 온라인 공연 및 다양한 온라인 플랫폼을 활용한 긴

급한 위기 극복을 위한 대처 방식을 보이고 있다. 유튜브 채널을 활용해 특정 아티스트 혹은 특정 방송의 실시간 영상을 공개하기도 하고, 특정 아티스트의 단독 공연을 온라인으로 진행하기도 한다. 물론 코로나19 이전에도 이러한 시도는 있었으나 현재로서는 시급한 현안이 되었으며 새로운 플랫폼이 대안으로 떠오르고 있다. 이처럼 기존의 오프라인 형태의 공연이나 연극, 페스티벌 등이 어려운 상황에서 사람들은 어떠한 방식으로 문화를 향유하고 콘텐츠를 소비할 수 있을까.

문화콘텐츠진흥원에서 조사한 자료에 의하면 코로나19로 인해 영화 관람이나 공연 콘서트 이용을 취소하거나 포기한 경험이 있는 사람이 전체 70.9%에 달한다. 대안으로 온라인이나 모바일로 제공되는 공연이나 콘서트(관중이 없는 공연 포함)를 본 경험이 35.3%로 나타났으며, 그 밖에도 VR 등 실감형 콘텐츠를 이용한 경험이 15.9%, 스타와 직접 만날 수는 없지만 실시간 이야기를 나눌 수 있는 상호작용적 콘텐츠를 이용한 경험이 22.4%로 파악됐다.

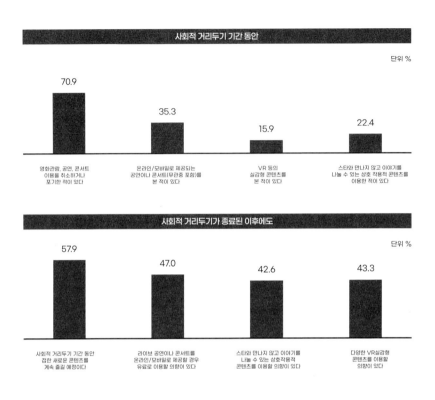

사회적 거리두기 기간 동안

단위 %

70.9

영화관람, 공연, 콘서트
이용을 취소하거나
포기한 적이 있다

35.3

온라인/모바일로 제공되는
공연이나 콘서트(무관중 포함)를
본 적이 있다

15.9

VR 등의
실감형 콘텐츠를
본 적이 있다

22.4

스타와 만나지 않고 이야기를
나눌 수 있는 상호 작용적 콘텐츠를
이용한 적이 있다

사회적 거리두기가 종료된 이후에도

단위 %

57.9

사회적 거리두기 기간 동안
접한 새로운 콘텐츠를
계속 즐길 예정이다

47.0

라이브 공연이나 콘서트를
온라인/모바일로 제공할 경우
유료로 이용할 의향이 있다

42.6

스타와 만나지 않고 이야기를
나눌 수 있는 상호작용적
콘텐츠를 이용할 의향이 있다

43.3

다양한 VR실감형
콘텐츠를 이용할
의향이 있다

〈그림 2〉 언택트 공연에 대한 경험 : 사회적 거리두기 이전/이후

흥미로운 점은 〈그림2〉 하단의 표에서 드러난다. 사회적 거리두기가 종료된 이후에도 과반수 이상의 사람들은(57.9%) 이전에 경험했던 새로운 콘텐츠를 계속 즐길 것이라고 답했으며, 라이브나 오프라인 콘서트를 온라인/모바일로 제공할 경우 돈을 지불하고 이용할 의향이 있다(47%)고 답했다. 아울러 스타와 온라인 상에서 상호작용 가능한 콘텐츠 관련 서비스 및 다양한 VR 실감형 콘텐츠 등을 이용할 의향 또한 각각 42.6%, 43.3%로 적지 않은 수치를 보이고 있다. 이 조사 결과는 향후 공연 및 오

프라인 관련 형태의 콘텐츠를 온라인 혹은 모바일 플랫폼으로 이동하게 될지라도, 사람들은 어느 정도 이미 경험한 바를 토대로, 새로운 형태의 플랫폼에 빠르게 적응하고 소비해나갈 것이며, 기존의 오프라인과 비교해 온라인 환경이 제공해야 할 많은 기술적인 부분만 해결이 된다면 언택트 관련 문화 콘텐츠가 향후 산업에 끼칠 영향 또한 적지 않을 것으로 예측해볼 수 있다. 본고에서는 이러한 배경을 중심으로 현재 빠르게 진화하고 있는 언택트(비대면) 공연과 3D 입체 사운드 기술에 대해 보다 구체적으로 살펴보기로 한다.

II.3D 입체 사운드 기술의 발달

A. 바이노럴 렌더링(Binaural Rendering)과 바이노럴 레코딩(Binaural Recording)

바이노럴(Binaural)이란 '두 개의 청각기관'을 내포하는 단어로, 인간이 좌측, 우측 두개의 귀를 통해 소리를 인지하기 때문에 발생하는 신호처리 영역에서의 현상들을 의미한다. 좌측과 우측 두 개의 센서만을 통해 3차원의 공간을 인지하는 것은 이론적으로 불가능하다고 볼 수 있지만 인간은 실제 많은 인지적 경험을 통해 주파수의 응답이라 할 수 있는 머리전달함수(Head Related Transfer Function, HRTF)의 오래된 학습적 경험을 통해 인지하게 되는 것이다. 즉 머리전달함수에는 특정 3차원적 공간에서 인지되는 사운드를 인간의 좌, 우 청각 센서까지 전달하게

될 때 반영되는 많은 거리적 공간적 요소를 단서를 포함하게 된다. 이를 활용해 헤드폰이나 이어폰을 통해서도 바이노럴 신호를 새롭게 정의 가능하며 3차원적 사운드 구현이 가능해지는 것이다. 이를 바이노럴 렌더링(Binaural Rendering)이라고 한다.

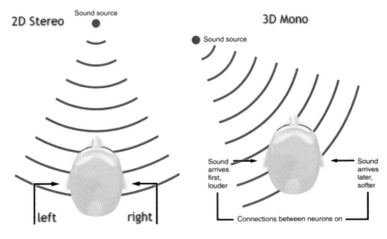

〈그림 3〉 바이노럴, 2D와 3D 비교

바이노럴 렌더링은 즉 바이노럴 히어링(Binaural hearing)의 원리에 의해 바이노럴 신호를 합성하는 과정이라 할 수 있는데 여기서 문제는 사람마다 각기 지닌 머리 전달 함수의 값이 다르다는 점이다. 각 개인마다 머리의 크기, 귀의 크기, 좌우 귀 사이 거리, 귓바퀴의 모양과 크기 등이 다르기 때문에 기존에 입력된 머리 전달 함숫값은 측정된 사람에게는 정확하지만 다른 사람에게는 오차값이 커질 수밖에 없다. 이를 위해 머리 전달 함수의 개인별 격차를 줄이기 위한 작업이 필요하게 되는 것이다.

한편 인체 혹은 인체 모형의 귀 입구에 마이크를 설치하고 직접 현장음을 녹음하는 것을 바이노럴 레코딩(Binaural Recording) 바이노럴 레코딩(Binaural recording): 해당 공간이 지닌 음장을 얻기 위해 사용되는 기술. 콘텐츠 제작자가 특정 음원을 공간상에 위치시키는 방식으로 더미 헤드 안에 소형 마이크를 이용해 녹음이 간단하지만 사람마다 몸의 구조가 다르므로 공간감의 차이가 커진다는 단점이 있다.

이는 실제 공간의 소리 전달 과정을 그대로 반영한 음원을 저장해 사용하므로 보다 현장감 있는 소리 구현이 가능하다는 장점이 있지만, 앞서 현실에 존재하지 않는 상황, 이를 테면 공상과학이나 SF영화 속 장면처럼 실제 존재하지 않는 상황에서의 소리 재현에 있어서는 적합하지 않다고 볼 수 있다.

Binaural Rendering	Vs	Binaural Rendering
0	Computing Efficiency	00000
000	Immersive	0000
00000	Interaction	00
00000	Personalization	0

〈그림4〉 바이노럴 렌더링과 바이노럴 레코딩 비교표

앞의 〈그림4〉에서와 같이 컴퓨팅의 효율성(Computing Efficiency)과 몰입성(Immersive)에 있어서는 바이노럴 레코딩이 강점을 지니지만, 상호작용(Interaction)과 개인화(Personalization)에 있어서 바이노럴 렌더링 적합한 형태로 볼 수 있다. 따라서 가상공간을 주로 활용하는 일반적인 VR 오디오에서는 바이노럴 레코딩보다는 바이노럴 렌더링 기술활용도가 높다고 할 수 있다.

B. MPEG-H 3D Audio 기술 표준화와 이머시브(Immersive) 테크놀로지

MPEG-H 3D Audio는 오디오를 오디오 채널, 오디오 객체 또는 고차원의 엠비소닉스(HOA: Higher Order Ambisonics)로 부호화하는 것을 지원하기 위해 MPEG(Moving Pictures Experts Group)에서 개발한 오디오 코딩 표준이다. 오현오 외(2014)의 논문에서는 바이노럴 오디오 기술 분석 및 한계점을 언급하며, 차세대 코딩 표준으로 MPEG-H가 추진되고 있음을 시사했으며, 박영철 외(2015)은 MPEG-H 3D 오디오 바이노럴 렌더링 기술 표준화 진행 과정을 기술하고 있다. 이에 따르면, 이 기술의 핵심은 주어진 멀티 채널에 대해 고음질을 유지하면서 최대한 효율적인 방식을 선택해 멀티채널을 바이노럴 채널로 변환, 즉 스테레오 사운드를 입체 사운드로 변화하는 데 있다. 국내에서는 한국전자통신연구원(ETRI), 연세대학교, 윌러스표준기술연구소 등이 참여해 새로운 기술적 적용을 제안 참여한 바 있으며, 현재까지 그 기술의 적용에 있어서는 계속 개발 진행 중이다.

MPEG-H 3D Audio는 현재 22.2채널까지 확장 가능한 이머시브 (Immersive) 3D 오디오 형태를 지니며, 이를 위해서는 기본적으로 바이노럴 렌더링 기술이 요구된다고 볼 수 있다. 또한 MPEG-H 3D Audio 의 주요 특징은 다양한 형태의 입력 오디오 포맷에 대한 고효율 압축과 다양한 재생환경에 최적의 3D Audio를 재현할 수 있다는 점이다. 또한 최대 64개의 스피커 채널과 최대 128개의 코덱 코어 채널 지원이 가능하다. 객체는 단독으로 사용하거나 여러 채널 또는 HOA 컴포넌트와 결합이 가능하며, 채널(Channel), 객체(Audio Object), HOA(Higher Order Ambisonics), 모노(Mono), 스테레오(Stereo), 서라운드 사운드 (Surround Sound) 전달에도 활용이 가능하다.

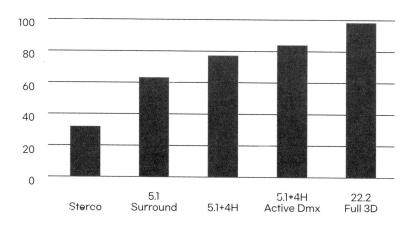

〈그림5〉 22.2채널과 기타 Sound quality에 대한 비교표

한편, 실제 존재하는 현실 공간과 가상 공간의 차이 혹은 경계를 무너뜨리는 것을 이멀전(Immersion)이라 정의하며, 이를 실제 가능케 하는 기술을 이머시브 테크놀로지(Immersive Technology)라 한다. 이 기술은 가상현실 즉 실재하지 않는 공간 속에서 사람들이 마치 실재하는 것처럼 몰입할 수 있는 현장감을 높이는 것이 관건이다. 예술, 공연 분야에 있어서는 영국의 〈Sleep No More〉라는 작품을 통해 '이머시브' 혹은 이머시브 시어터(Immersive theatre)에 대한 관심이 본격적으로 확대됐다. 이머시브 시어터는 관객의 적극적인 참여에 의해 극의 흐름이 이어지는 형식으로 관객의 몰입도가 커지는 극을 의미한다. 앞서 언급한 〈슬립 노 모어〉는 영국의 고전작품을 내용으로 하지만 기존 공연의 형식적 틀을 과감히 없앴다. 무대와 관람객의 경계를 허물었으며 관람객은 실제 극의 주인공이 될 수도 있으며 관점의 변화, 선택이 가능하다.

일반적으로 기존에는 VR을 통해 영상적으로 입체적 가상공간을 설정하는 것에 집중했다면, 향후 사운드 자체만으로 입체감과 현장감을 경험할 수 있는 이머시브 3D 사운드 기술이 개발, 적용된다면 보다 다양한 콘텐츠에 적용이 가능하리라 예상할 수 있을 것이다.

III. 언택트 온라인 콘서트의 진화 : 3D 가상/증강 현실, 멀티뷰, 실시간 화상대화

올해 6월에는 전세계 월드 투어가 모두 불가능해진 방탄소년단(BTS)의 온라인 실시간 라이브 방방콘서트가 열렸다. 유료공연으로 진행된 이

공연은 107개국, 75만 명이 넘는 관중이 동시 접속해 약 90분 동안 관람했다. 오프라인 공연의 가장 특장점이라 할 수 있는 스타와 팬들의 실제적인 만남과 소통, 무엇보다 뜨거운 팬들의 환호성과 응원 소리가 빠지는 대신, 온라인 공연 만의 장점을 살리기 위해 다국어 자막 제공, 멀티뷰 라이브 스트리밍 기능, 실시간 댓글을 통한 구체적인 응원 메시지 전달 및 즉각적인 소통 등을 시도했으며 이러한 시도는 언택트 공연만의 장점을 잘 살리고 향후 언택트 공연의 발전 가능성을 엿볼 수 있는 하나의 계기를 마련해주었다고 평가된다.

무엇보다 지난 9월, 신곡 〈Dynamite〉로 빌보드 핫차트 1위에 오른 방탄소년단은 경제적 효과는 1조7000억 원, 생산 유발효과 1조 2324억 원, 부가가치 유발효과 4801억 원, 고용 유발효과 7928명에 이른다고 발표돼 앞으로 이들의 언택트 공연에 기대하는 바 또한 커지고 있다.

〈그림6〉 방방콘의 한 장면

온라인의 최대 장점을 살려 3D 입체 영상 기술과 가상현실을 반영한 슈퍼엠의 온라인 맞춤형 콘서트 또한 새로운 시도로 평가된다. 뮤지션이 노래하고 춤을 추는 오프라인 무대와 달리 다양한 가상/증강 현실을 통해 무대는 한층 새로운 층위를 보여준다. 웅장한 건물이나 밀림에서나 볼 수 있는 호랑이 등이 공연 도중에 함께 등장하는 등 기존의 오프라인 공연에서 보기 힘들었던 기술을 접목시켰으며, 공연 이후에는 실시간 접속한 팬들과 실제 화상으로 만나 뮤지션과 직접 대화를 나눌 수 있는데 이러한 점은 실제 오프라인 공연과는 차별화되는 지점이라 할 수 있다.

〈그림7〉 슈퍼엠 온라인 콘서트 한 장면

기존의 오프라인 공연의 핵심이 직접 느낄 수 있는 관중의 열기와 환호성, 눈 맞춤 등이라면 새로운 형태의 온라인 언택트 공연의 핵심은 정해진 좌석에 국한되지 않고 자신이 원하는 각도에서 공연 관람이 가능하

며, 스펙터클한 영화 못지않은 영상이 반영된 무대와 실시간 화상을 통해 뮤지션과 대화를 나눌 수 있다는 점 등을 꼽을 수 있다.

이밖에 언택트 공연에는 실시간 라이브 콘서트, 드라이브인 등 다양한 형태가 존재하는데 화면 즉 모니터를 통해서만 가능한 점에 답답함을 느끼는 사람들에게는 발코니 콘서트와 같은 형태의 언택트 & 오프라인 공연이 하나의 대안이 되고 있다. 최근에는 '찾아가는 콘서트'라는 형태로 특정 주거 형태의 지역이라도 공연 신청을 하면 직접 음악을 연주하는 팀이 방문해서 연주를 들려주는 사례도 있다. 드라이브인(DriveIn)과 같은 공연은 온라인과 오프라인의 중간적인 형태를 띠는 공연이다. 기존의 자동차 극장과도 유사한 형태라 볼 수 있는데, 많은 사람들과 대면하지 않으며 개인적인 공간을 통해 공연을 즐길 수 있다는 점이 특징이라 할 수 있다. 자동차 극장의 경우는 오로지 화면을 통해 관람이 가능하지만 공연의 경우는 실제 공연하는 장면과 스크린을 동시에 즐길 수 있다는 점이 특징적이라 할 수 있다.

IV. 소결 및 향후 전망

지금까지 포스트19에 의해 급격히 변화하는 사회적 환경과 이에 따른 3D 사운드 테크놀로지의 발전 및 언택트 공연의 변화 양상에 대해서도 살펴보았다. 지난 9월 문재인 대통령은 디지털 뉴딜 문화콘텐츠산업 전략 보고회를 통해 "포스트 코로나 시대에 있어서 디지털 콘텐츠 산업의

르네상스 시대가 열릴 것이며, 향후 한국판 뉴딜로 디지털콘텐츠 산업 생태계를 더 크게 육성할 예정"이라 발표했다. 아울러 국내 실감미디어 콘텐츠를 개발중인 스타트업이 이례적으로 세계적으로 쟁쟁한 음향기술 회사들과의 경쟁에서 이겨 독보적으로 구글사와 ISA(기술 인바운드 계약)계약을 성사시키는 쾌거를 이룩해 분위기는 더욱 고무적이다. 한편, 지난 과거에는 국내 콘텐츠 관련 산업은 크게 성장하고 있었던 반면, 드라마, 영화, 음악 산업 관련 음향 장비와 설치 관련 장치는 대부분 수입에 의존하고 있었던 것이 사실이다. 그렇기에 이러한 움직임은 더욱 의미하는 바가 크다고 할 수 있다.

코로나19는 세계적으로 많은 사회적 경제적 피해를 가져왔으나, 한편 새로운 기회와 도전의 장을 열어주고 있다. 특히 그동안 한류(韓流)문화, K팝 콘텐츠의 새로운 가능성을 보았다면, 앞으로는 이와 연관된 영상, 사운드 관련 K-TECH의 활약 또한 기대해볼 만하다.

참고문헌

[1] 예술경영지원센터, 코로나19에 의한 공연예술분야 피해현황 조사 보고서, 2020

[2] 하재근, 「[SPECIAL N] 코로나가 사라져도 온택트는 계속된다.」 N 콘텐츠, 15, 2020

[3] Lee, Tae-Gyu, et al. "모바일 3D 사운드: 바이노럴 오디오 기술 동향." Broadcasting and Media Magazine19.1 (2014): 65-74.

[4] Park, Yeong-Cheol, Tae-Gyu Lee, and Dae-Hui Yun. "MPEG-H 3D 오디오 바이노럴 렌더링 기술 표준화." 전기의세계 64.2 (2015): 27-31.

[5] Seo, Jeong-Hun. "가상현실의 완성, 가상현실 오디오." Ingenium 23.3 (2016): 12-16.

[6] https://www.youtube.com/watch?v=k12NZLh_Xvg (Sleep No More immersive theatrical experience in New York)

[7] Herre, Jürgen, et al. "MPEG-H audio—the new standard for universal spatial/3D audio coding." Journal of the Audio Engineering Society 62.12 (2015): 821-830.

부록 3

출처 : 『방송과 미디어』, 27권 1호, 2022.

Metaverse and Music : 음악 콘텐츠와 메타버스 플랫폼의 만남

고윤화

Ⅰ. 서론

코로나19 상황이 심각해지기 이전, 블록체인 시스템과 가상화폐의 활용 및 음악 산업의 접목 가능성 등의 이슈가 제기되었을 때, 일각에서는 '현실성이 떨어진다' 혹은 '그런 세상이 오려면 아직 멀었다'와 같은 반응을 보이기도 했다. 사실 이 이슈를 다소 초기에 필자 본인도 제기한 바 있으나, 실제 상황이 어떻게 펼쳐질지에 대해서는 여전히 장담하기 어

려웠다. 그런데 2020년을 기점으로 코로나19 상황이 전세계적인 문제로 확대되고 장기화되면서 상황은 급변하기 시작했다. 일상적으로 이루어지던 대면(對面) 활동이 대부분 비대면으로 전환되기 시작했고, 2022년에 진입한 지금 시점에서도 이 상황은 계속 이어지고 있다. 초기 우리는 과거 기타 전염병의 유행처럼 일정 기간이 지나면 본래의 일상으로 금세 돌아가리라 희망했으나 여전히 일부 수업은 온라인으로 진행되고 있으며, 이전보다 재택근무 시간이 늘어 줌으로 미팅이나 회의를 진행하고, 국제 학술 행사도 여전히 온라인상에서 진행되고 있는 실정이다. 최근에는 새로운 돌파 감염의 등장으로 인해 더욱 긴장을 늦출 수 없는 상황이 닥쳤으며, 국내에서는 '방역 패스'라는 제도를 도입해 사회적 주요 이슈가 되고 있는 것이 현실이다. 한편 이제는 '코로나 박멸'보다는 오히려 '위드 코로나(With Corona)' 상태로 접어들었다고 할 수 있으며, 갑작스러운 일상의 변화로 준비가 되어 있지 않았던 사회 각계 분야에서는 새로운 환경과 상황에 적응하기 위해 빠른 시간 안에 비대면(非對面) 활동을 위한 제도적인 장치, 시스템을 마련하기에 이르렀다.

그런데 이제 한 단계 더 나아가고 있다. 대면으로 이루어지던 현실 공간을 가상의 공간 속에 만들어내고 또 그 안에서 각자 자신만의 아바타를 통해 서로 만나 소통하는 시대가 시작된 것이다. 즉 비대면(Untact)에서 '메타버스(Metaverse)'로 확장되고 있다. 한국콘텐츠진흥원에서 발표한 연구자료에 의하면 메타버스 관련 이슈는 실제 1990년대부터 이미 제기되었으며 관련뉴스 기사 량도 소폭 증가 추세를 보이고 있었다. 그런

데 2010년 이후 점점 증가폭이 커지기 시작했으며, 2021년 이후에는 본격적으로 아래 그래프에서와 같이 무서운 속도로 급증하기 시작했다. 이는 코로나19 이후 증가한 비대면 활동과 가상 공간을 활용한 각종 행사 등이 증가하면서 증강 현실 혹은 가상 공간에서의 활동, 즉 메타버스에 대한 사회적 관심도가 증가했을 것으로 파악할 수 있다.

〈그림1〉 메타버스 관련 월별 기사 건수

아울러 1990년대에서부터 2020년대까지의 사회적 토픽주제 변화를 살펴보면(다음 〈그림2〉 참조) 1990년대에는 온라인 통신서비스, 가상현실기술, 2000년대에는 가상현실 서비스 및 영화, 디지털 전시회 등이 주요 이슈가 되었으며, 2010년대에는 4차산업 이슈를 포함한 AR/VR 가상현실(假想現實, 영어: virtual reality, VR)은 컴퓨터 등을 사용한 인공적인 기술로 만들어낸 실제와 유사하나 실제가 아닌 어떤 특정한 환경이나 상황 혹은 그 기술 자체를 의미하며, 증강현실(增强現實, 영어:

augmented reality, AR)은 가상현실(VR)의 한 분야로 실제로 존재하는 환경에 가상의 사물/정보를 합성해 마치 원래의 환경에 존재하는 사물처럼 보이도록 하는 컴퓨터 그래픽 기법 혹은 그러한 기술을 의미한다.

서비스 및 증강 현실 기술 관련 용어들이 등장했고, 2020년대에는 스타트업 기술혁신과 문화유산 디지털화, 아이돌 및 아바타, 가상공연, 메타버스와 같은 용어가 주요 이슈 키워드로 등장해, 기술혁신과 맞물려 메타버스가 주요 키워드로 등장하고 있음을 파악할 수 있다.

순위 (비중)	토픽주제			
	1990년대	2000년대	2010년대	2020년대
1	온라인 통신서비스	가상현실 서비스	4차산업 인재양성	스타트업·기술혁신
2	가상현실 기술	사이버 중독·폭력	증강현실 기술	메타버스 채용·입학
3	뉴 비즈니스 시장	차세대 성장동력	AR/VR 서비스	아이돌·아바타·가상공연
4	영화·소설·스토리	가상현실 영화	지역문화·문화재	문화유산 디지털화
5	경제 패러다임 변화	가상현실 기술 발전	기술혁신·혁신기업	메타버스 관련 주식
6	미래사회 성찰	문화·규범적 접근	증강현실 공연·게임	사회적 고립·중독
7	사이버 일탈·부작용	디지털 전시회	글로벌 경제환경	자동차 증강현실 기술
8	게임인기 확산	온라인 패러디	SNS 부정적 감성	정부정책·경제성장

〈그림2〉 1990년대-2020년대 토픽주제의 변화

케이 콘텐츠의 글로벌 도약과 아울러 케이팝과 각종 음악 콘텐츠가 온라인 다양한 플랫폼을 통해 입지를 굳혀나가고 있는 시점에서, 본고에서는 특히 최근 국내외 음악 콘텐츠의 메타버스 플랫폼 활용 내용에 조점을 맞춰, 메타버스 환경에서의 음악 관련 콘텐츠의 구체적인 사례들과 이와 관련해 제기되는 문제들도 함께 살펴보고자 한다.

Ⅱ. 음악 콘텐츠와 메타버스 플랫폼의 적용 사례

A. 국내 사례 : 제페토(ZEPETO), 이모션 웨이브

제페토(ZEPETO)는 네이버의 자회사 스노우(SNOW) 주식회사에서 출시한 3D 아바타 제작 애플리케이션으로 2018년 8월, 한국을 비롯한 전 세계 165개국에 출시됐다. 해당 앱에서 직접 사진을 찍거나 자신의 스마트폰 내 저장된 이미지를 불러오면 자신만의 가상 캐릭터 아바타(avatar)가 생성되며 생성된 아바타의 외형은 자유롭게 커스터마이징(customizing)이 가능하다.

〈그림3〉 제페토에서 열린 블랙핑크의 팬 사인회 관련 이미지

2020년 블랙핑크의 버츄얼 팬사인회가 제페토에서 열려 화제가 된 바 있다. 전세계 약 5천만명이 이벤트에 참여했으며, 여기서 선보인 블랙핑크의 아바타 캐릭터를 활용한 '아이스크림' 댄스 퍼포먼스 뮤직비디오는 한 달 만에 유튜브에서 7200만 뷰를 달성했다.

또한 BTS와 같은 글로벌 케이팝 스타들이 이 공간에서 자신만의 아바타를 만들어 선보임으로써 국내 팬들은 물론 전세계 팬들의 플랫폼 유입이 증가하고 있다. 제페토는 메타버스 플랫폼에 등장한 케이팝 스타들을 가상공간에서 직접 만날 수 있는 기회를 제공할 뿐더러, 각종 이벤트(팬과의 인증샷 등)를 통해 새로운 소통의 장을 마련하고 있다. 팬들은 자신이 직접 꾸민 아바타를 통해 자신이 평소 좋아하는 뮤지션의 각종 행사에 참여가 가능하며 이러한 활동은 소셜미디어 활동(공유)으로 이어지는 것이 특징이라 할 수 있다.

〈그림4〉 BTS 멤버 '뷔'의 3D 아바타

제페토는 국내 대표적인 엔터테인먼트 기업 하이브(HYBE)가 70억원, YG와 JYP엔터테인먼트가 각각 50억 원씩 유상증자에 참여했다. 국내

대표적인 엔터테인먼트 기업들이 참여해 소속 뮤지션 관련 음악 콘텐츠를 해당 플랫폼에 제공하고 단독 프로모션 프로젝트 등을 진행함으로써 서로 상생하는 협업을 통한 성장세를 보이고 있다. 이러한 성장을 기반으로 2020년에는 '제페토 스튜디오'를 오픈했다. 해당 어플리케이션 내 디지털 화폐(잼, 코인)를 통해 제페토의 다양한 아이템을 제작하고 판매, 거래가 가능한 추가적인 서비스라 할 수 있다. 제페토 플랫폼 누적 가입자 수는 이미 70만 명을 넘었고 아이템 제작 개수는 200만 개에 달하고 있다. 아울러 게임, 음악 외에 아바타의 다양한 아이템을 통한 패션 소비 플랫폼으로도 자리를 잡고 있다. SNS 활동과 사용자 창작 콘텐츠에 익숙한 MZ세대에게는 커뮤니티 기반으로 한 이러한 형태의 플랫폼이 현재 사회적 거리두기가 계속되는 시점에서 하나의 새로운 소통 창구가 되고 있으며 그들만의 놀이터가 되고 있는 것이다.

〈그림5〉 이모션 웨이브에서 개발한 음악 교육형 메타버스 플랫폼 뮤(MEW)

한편 이모션 웨이브는 디지털 뮤지션 프로듀싱 플랫폼을 개발한 기업이다. 특히, 리마(RIMA)라는 인공지능 음악 서비스는 연주자와 인공지능 악기의 기술을 결합해 새로운 형태의 음악을 만들어내며 AR/VR 기능을 더해 실제 공연장이나 클래스 장소 효과까지 구현한다. 특이한 사항은 메타버스 교육 플랫폼 뮤(MEW)를 출시해 단순히 상업적인 목적을 떠나 교육적 목적을 메타버스에 적용하고 있다는 점이다(그림5 참조). 코로나19 상황으로 인해 공교육은 물론 사교육까지도 비대면 수업이 활발히 이루어지고 있는 요즈음, 실제 사운드 구현 등의 문제가 지적되고 있는 음악 실기 교과목의 경우 대부분 학생들이 흥미를 갖고 진행하기 어려운 점 등을 해소하기 위한 하나의 방안이 될 수도 있을 것이다.

이 플랫폼에서 학생들은 직접 자신의 아바타를 생성하고 메타버스 공간 안에서 학습 방식과 시나리오를 구성할 수 있다. 따라서 기존의 주입식 혹은 일방향 수업과는 달리 학생들의 자발적이고 창의적 참여율이 높아질 수 있을 것이다. 특히 메타버스 환경에 익숙한 10대 청소년을 대상으로 한다면 더욱 활용도가 높아질 것으로 예상된다.

B. 국외 사례 : 로블록스(ROBLOX), 포트나이트(Fortinite) 등

국내에 비해 해외에는 이미 활발히 이루어지고 있는 부분이 바로 메타버스 플랫폼 내에서의 음악 공연이다. 가장 이슈가 되고 있는 포트나이트(Fortnite)에서는 최근 미국의 힙합 가수 트래비스 스콧(Travis Scott)의 라이브 공연이 펼쳐졌는데 당시 전세계 1,230만 명이 동시에 접속함

으로써, 동시접속자 최고 기록을 세웠다. 본래 포트나이트는 3인칭 슈팅 게임인데 이 게임 플랫폼 안에서 공연 무대를 마련한 것이다. 공연에서 보여진 현란한 조명과 각종 특수효과 특히 실제 다른 아바타들과 비교해 거대한 사이즈의 주인공 아바타가 등장해 공연의 집중도를 높였다. 이 밖에도 뮤지션이 착용한 각종 아이템들은 모두 매진될 정도로 빠르게 소비된다. 디지털화가 시작된 시점에서 언급되고 있는 OSMU(One Source Multi Use), 즉 음악으로 다양한 콘텐츠와 커머스를 제공하는 것이 메타 버스 환경에서 더욱 빛을 발하고 있는 것이다.

〈그림 6〉 포트나이트에서의 트래비스 스콧 공연 장면

이와 유사한 형태로 게임 플랫폼이자 메타버스 환경을 제공하는 '로블록스'가 있다. 이 플랫폼 내에서도 자신만의 3D 아바타 생성을 통해 다양

한 유저들과 소통이 가능한데 특이사항은 이 플랫폼 내에서 유저들은 자신이 직접 게임을 만들 수 있다는 점이며, 자신이 만든 게임을 다른 유저와 함께 즐길수 있다는 점이다. 또한 게임 내에서 사용 가능한 '로벅스'라는 가상의 화폐를 통해 다양한 아이템을 사거나 팔 수 있다. 특이할 점은 소니뮤직(SonyMusic)과의 협업을 통해 인지도가 있는 뮤지션들이 이 플랫폼을 통해 각종 공연은 물론 프로모션 이벤트를 진행한다는 것이다.

이 외에도 Blankos Block Party, Decentraland, Sandbox 등이 대표적인 음악 메타버스 플랫폼으로 활용되고 있으며 향후 이와 관련한 플랫폼은 계속 증가할 전망이다. 최근 세계적으로 가장 많은 음악 스트리밍 유저를 확보하고 있는 스포티파이(Spotify)에서는 'Meta Audio' 유튜브 광고를 통해 메타버스 음악 전문 플랫폼을 선보일 것을 암시하고 있다(그림7 참조).

〈그림 7〉 스포티파이에서 선보일 메타오디오 광고 한 장면

뮤직메타버스(Music-Metaverse)에 관한 정보를 공유하는 커뮤니티도 존재한다. 2015년에 출시한 디스코드(Discord)는 본래 음악뿐만 아니라 게임, 교육, 비즈니스, 사적인 모임까지 모든 주제의 커뮤니티를 제공하는 플랫폼이다. 텍스트는 물론 음성 채팅도 가능하여 학교 동아리, 멀티 게임 유저, 생활권이 다르더라도 좋아하는 취미가 같은 사람들이 모여 정보를 공유하고 소통하는 데 최적화되어 있다. 여기에 최근 뮤직 메타버스에 관심 있는 사람들이 모이고 있는데, 현재는 약 500여 명이 활동하고 있으며 각종 새로운 정보 공유가 여기에서 활발히 이루어지고 있다. 링크참조: https://discord.com/invite/DcUBdfegxs

〈그림8〉 Music-metaverse 커뮤니티 디스코드(Discord)

C. NFT, 저작권, 디지털 트윈 디지털 트윈 등의 이슈들

메타버스 얘기를 하면서 빼놓을 수 없는 건 NFT(Non-Fungible

Token) 즉 대체 불가능한 토큰이란 의미를 갖는다. 특히 이미지, 비디오, 오디오 및 디지털 파일을 지칭한다. 디지털 파일의 속성상 사본은 누구나 쉽게 얻을 수 있지만 NF는 블록체인 시스템을 통해 사용이 추적된다. 따라서 소유자에게 저작권 부여가 가능하다.

NFT 특성상 추적이 가능한 블록체인 기술을 사용하기 때문에 저작권 명시가 가능하다. 특히 이미지, 비디오, 오디오 등 디지털 파일과 같은 형태의 예술작품이나 콘텐츠를 구매/소유/판매하는 데 적합한 형태를 지녔다고 볼 수 있다. 최근 NFT에 대한 사회적 관심도가 높아지며 국내외 이용자도 급격히 늘고 있다. NFT 최대 마켓인 오픈씨(Opensea)에서 발표한 자료를 보면 마켓의 규모가 2019년도부터 서서히 증가하다가 2020년 이후로는 가파른 성장을 보이고 있음을 볼 수 있다.

〈그림9〉 Opensea 마켓의 NFT 증가량

앞서 언급힌 마와 같이 메타버스 플랫폼 내에서의 음악 관련 콘텐츠는 단순히 음악 그 이상의 것을 가능케 하고 있으며 이것은 곧 NFT와 연결된다. 가상의 아바타를 꾸미고 자신의 공간을 가꾸는 것, 그리고 메타

버스 내의 다양한 공간에서 창조/제작(create)되고 소비될 수 있는 모든 디지털 자산은 블록체인 기술 기반의 '대체 불가능한 토큰' 즉 NFT를 통해 날개를 단 셈이다. 엔터테인먼트 산업은 물론 문화예술 전반에 있어서 새로운 이슈가 되고 있으며 실제 코로나19로 인해 막대한 손실을 입고 있는 아티스트/뮤지션의 경제적 소득을 회복할 수 있는 하나의 기회로 작용하고 있다. NFT는 2021년 음악 산업에 실제 큰 영향을 미치고 있으며, 2월에만 NFT는 음악 산업 내에서 약 2,500만 달러의 수익을 거둔 것으로 드러났다.

이러한 관심 속에 새롭게 대두되고 있는 것은 바로 저작권 관련 이슈다. 새로운 형태의 콘텐츠와 디지털 자산의 등장으로 인해 이에 관한 권리 문제는 중요한 사안으로 제기되고 있으며, 현재 디지털 음원은 물론 블록체인 기술이 접목된 NFT 시장에 너도나도 뛰어들고 있는 시국에 정작 권리문제에 관한 정책은 제대로 마련되어 있지 못한 실정이다. 대부분의 콘텐츠 산업의 수익 모델은 저작권을 바탕으로 한다고 할 수 있는데, 저작권으로 보호받는 범위에 따라서 해당 소유하고 있는 콘텐츠의 수익 모델이 달라질 수 있기 때문이다. 이러한 상황은 관련 마켓과 산업을 형성하는데 큰 변수가 될 수 있다.

흔히 증강 현실과 증강 가상 현실, 그리고 메타버스 개념을 혼동하는 경우가 많은데, 증강 현실은 현실 세계에 가상의 이미지나 정보를 부가하는 것이며, 증강 가상 현실은 가상 환경에 현실 세계에 존재하는 각종 정보를 추가하는 것이라 생각하면 그 차이점을 알 수 있다. 아울러 실시

간으로 현실과 가상세계에 존재하는 것들 사이에서 서로 상호작용할 수 있는 것을 말할 때 혼합 현실이라는 개념을 사용하고 있다.

이것은 두 개념이 혼합된 것으로, 즉 현실 세계에 가상 현실이 접목되어 현실의 물리적 객체와 가상 객체가 서로 상호작용할 수 있는 환경을 의미한다. 이 모든 가상/증강 현실을 초월하는 개념인 메타버스는 현실에 실재하는 모든 경제/사회/문화적 모든 요소들이 가상의 공간에 동시에 공존한다는 점인데 그런 이유로 현실 환경이나 정보의 복제 즉 디지털 트윈을 통해 저작권 분쟁 이슈도 존재할 확률이 커진다.

또한 메타버스 내 저작물에 대한 다양한 이슈가 존재할 수 있는데, 예를 들면 메타버스 특정 공간에서 사용되는 음악에 대한 로열티 문제, 유사한 아이템을 저작해 판매할 경우 그에 대한 표절 시비 등이 대표적이라 할 수 있을 것이다. 누군가 무단으로 저작권이 있는 음악저작물을 메타버스 내에서 (불특정 다수를 대상으로) 재생했을 경우에 공중송신권 침해에 해당할 여지가 있다. 저작권법 제35조항에 의하면 "사진촬영, 녹음 또는 녹화 과정에서 보이거나 들리는 저작물이 촬영 등의 주된 대상에 부수적으로 포함되는 경우에 이를 복제/배포/공연/전시 또는 공중송신이 가능하다. 다만 그 이용된 저작물의 종류 및 용도, 이용 목적 및 성격 등에 비추어 저작재산권자의 이익을 부당하게 해치는 경우는 그러하지 아니하다."라고 명시하고 있다.

개인이 독창적으로 만든 모든 저작물과 저작권이 분명히 명시된 경우라면 이에 대한 각종 권리 문제가 발생 가능하다는 점이다.

아울러 오프라인 공연의 경우, 공연권 허락을 통해 이루어진다면, 온

라인상에서 이루어지는 라이브 공연은 영상물에 대한 전송권이 요구되어 그 차이점이 존재한다. 비대면 공연이 늘고 있는 시점에서 문제는 이러한 온라인 공연에 대한 저작권법 제도와 정책 마련이 아직 미비하다는 점이다. 온라인 공연의 경우 관객의 수와 티켓을 책정하기 어렵기 때문에 이에 대한 정책 논의가 시급하다. 이에 대해 김현숙&김창규(2021)는 온라인 실시간 콘서트는 저작권법상 공연에 해당되기 보다는 '방송'으로 해석해야 할 소지가 크다고 언급하며, 온라인 콘서트에 대한 로열티를 지불하는 주체는 최종 사용자 즉 이를 서비스하는 플랫폼 사업자가 되어야 함을 주장하고 있다. 무엇이 옳고 그름을 떠나, 이와 관련한 이슈가 이미 다수 발생하고 있음을 보다 심각하게 인지하는 것이 우선이며 관련 법안이나 정책 마련이 시급하다고 볼 수 있을 것이다.

D. 소결 및 전망

지금까지 최근 이슈가 되고 있는 메타버스 플랫폼에서의 음악 콘텐츠의 국내외 몇 가지 동향과 이와 관련해 이슈가 되고 있는 NFT 그리고 저작권 관련 이슈에 대해서도 간략히 살펴보았다. 불과 몇 년 전까지만 해도 사회적으로 블록체인 시스템의 상용화에 대해 낯선 반응을 보인 것도 사실이나 코로나19의 장기화 국면을 맞아 비대면 활동은 더욱 활성화되었으며 이제는 현실과 가상의 세계가 공존하고 연결되는 메타버스의 환경이 도래하고 있다. 이처럼 비대면 활동으로 전환되면서 가장 타격을 입은 분야 중 하나는 음악 공연 분야라 할 수 있는데, 각종 오프라인 공

연은 취소가 되었고 공연장은 문을 닫아야 했다. 급기야 유튜브와 같은 온라인 플랫폼을 통한 공연이 하나둘 늘기 시작했고 다양한 형태의 온라인 채널이 등장했다. 그런데 이제는 메타버스 플랫폼 안에서 아바타와 캐릭터를 통해 온라인 공연이 펼쳐지고 있다. 물론 아직까지 이러한 환경이 친숙하지 않은 사람이 다수지만, 현재 디지털 기기에 익숙한 MZ 세대를 중심으로 메타버스 플랫폼을 통한 소통과 자신만의 아바타와 가상 환경을 구축하는 일은 이미 하나의 문화로 자리잡기 시작한 듯하다.

한편 메타버스 환경에서 특히 개인의 창작물에 대한 저작권이 중요하게 여겨지는 문화/예술/엔터테인먼트 분야에 있어서는 NFT 마켓의 성장과 아울러 저작권 분쟁 이슈가 주요 화두가 될 것이라 예상된다. 이미 주요 로펌에서는 이와 관련한 분쟁 사례가 나오고 있으며 관련 연구 논문도 발표되고 있어 향후 이에 관한 정부 정책과 구체적인 법안이 필요한 시점이다.

일각에서는 메타버스 플랫폼을 통한 각종 음악 콘텐츠의 활용에 대한 우려도 적지 않다. 이러한 플랫폼은 기본적으로 게임을 바탕으로 한 것이기 때문에 이로 인한 기존의 각종 범죄나 피해에 대해서도 쉽게 노출될 확률이 크다는 점, 콘텐츠가 지닌 독자성이나 자율성이 확보되지 않고 이벤트 위주로 진행된다는 점, 수익을 극대화하는 데에만 초점이 맞춰지고 있는 점 등 여러가지 문제가 지적되고 있다.

그럼에도 불구하고, 누군가는 메타버스가 무엇이냐고 물으면 인터넷이 무엇이냐고 물었던 시절을 떠올리라고 한다. 음악을 음반으로만 듣다가 디지털 파일로 음악을 듣는 것에 어색함을 느끼던 시절이 사실 오래되지

않았다. 기술은 계속 발전하는 방향으로 흘러가며 그 방향은 역행하지 않는 것처럼, 메타버스 환경은 그 속도와 방향에 있어서는 차이가 있겠지만 향후 미래 환경의 일부가 될 것이라 조심스레 예측해본다. 그렇다면 이제 우리는 곧 다가올 미래 환경에 대해 준비할 일만 남은 셈이다.

참고문헌

[1] 한국콘텐츠진흥원, 「KOCCA포커스 통권 134호」 메타버스와 콘텐츠, 2021

[2] 김현숙, 김창규. (2021). 온라인 실시간 콘서트의 저작권법적 성격 및 음악사용료에 대한 연구. 경영법률, 31(4), 433-462.

[3] 정광섭. (2021). 메타버스 내 음악 콘텐츠 마케팅 전략에 관한 연구 (Doctoral dissertation, 한양대학교).

[4] Nam, H. U. (2021). XR 기술과 메타버스 플랫폼 현황. Broadcasting and Media Magazine, 26(3), 30-40.

[5] 조이킴. (2021). 예술교육 매체로서 메타버스 사례 연구—SK 텔레콤 ifland 를 중심으로. The Journal of the Convergence on Culture Technology (JCCT), 7(4), 391-396.

[6] 이자헌, 최은용. (2021). 새로운 패러다임, 메타버스(Metaverse) 속 공연 유통. 우리춤과 과학기술, 54, 51-68.